Christin Di
palabras. La
inspirar. La
pirado a sac

se sentirá mejor preparada para la vida y el amor con la lectura de *Mujer, descubre el impacto y el poder de tus palabras*. Ya he buscado mi papel de carta y me he preparado para enviar correos electrónicos. Estoy escribiendo notas, enviando tarjetas y haciendo llamadas telefónicas, porque estoy bien preparada después de leer *Mujer, descubre el impacto y el poder de tus palabras*.

Pam Farrell, autora de *Los hombres son como waffles, las mujeres como espaquetis*

Agradable, sensato, gracioso. Este es un libro que toda mujer debe leer. Christin nos muestra que nuestras palabras pueden lastimar o pueden sanar, y nos lleva a realizar un examen de conciencia para descubrir cómo utilizarlas con propósitos redentores.

Jennifer Kennedy Dean, directora ejecutiva de The Praying Life Foundation; autora de *Deleite del corazón: Aspectos de la oración*

Mujer, descubre el impacto y el poder de tus palabras es el estudio más comprensivo que he leído sobre la importancia de decidir utilizar las palabras acertadas. La autora Christin Ditchfield describe de manera conmovedora el poder que tienen las palabras para lastimar, sanar, animar e inspirar. Toda mujer que desee transmitir vida, esperanza y verdad de manera eficaz deberá leer este libro.

Carol Kent, oradora; autora de *La nueva normalidad*

¡Me encantan las palabras de Christin Ditchfield! En el púlpito, en su programa de radio y en las páginas de este libro. Como la música de un artista talentoso, cuyo corazón fluye a través de la sutil melodía de su instrumento, el corazón de Christin fluye magistralmente a través de las palabras de este libro, que nos invita a hacer un buen uso de las palabras para la gloria de Dios y para nuestro gozo. Al profundizar en las palabras de mujeres de la Biblia y de la historia, Christin dirige nuestra atención a una de las cosas más importantes de nuestra vida: la manera de utilizar nuestro poder y nuestra libertad de hablar con los demás. Ella nos hace un llamado a algo más superior que la libertad de expresión: la dignidad de la expresión. ¿De qué manera usamos nuestras palabras para mostrar el amor y la majestad de Dios, y sanar a otros? ¿Cómo evitamos usar palabras críticas o vanas? En el mundo de hoy, en el que sobreabundan las palabras, Christin reta a toda mujer a usarlas como si fueran armas, con sumo cuidado, y como si fueran joyas que embellecen la vida de los demás.

Lael Arrington, autora de *A Faith and Culture Devotional*, www.laelarrington.com

En mi casa tengo un cuadro que dice: "Las palabras son tan poderosas que solo deberían usarse para bendecir, prosperar y sanar". *Mujer, descubre el impacto y el poder de tus palabras* nos recuerda maravillosamente esa verdad. Gracias, Christin, por el reto que nos presentas y la bendición de tus palabras.

Kendra Smiley, conferencista; autora de *Ser padres*
y Por el bien de tus hijos… ama a tu cónyuge

Christin, como de costumbre, nos revela su corazón, las Escrituras y la importancia de escudriñar nuestro interior. *Mujer, descubre el impacto y el poder de tus palabras* es indicado para el estudio individual o grupal. Las preguntas al final de cada capítulo te harán reflexionar, estudiar las Escrituras y escudriñar tu corazón. Recomiendo a mujeres de cualquier edad que lean este libro y lo tomen en serio.

Tonya Appling,
madre que educa a sus hijos en el hogar

Aunque he leído otros libros y escuchado muchos sermones sobre el poder de nuestras palabras, *Mujer, descubre el impacto y el poder de tus palabras* trajo una nueva convicción a mi vida en áreas que nunca tuve en cuenta en el trato diario con mi esposo, mis hijos y mis amigos. Deberíamos leer este libro una vez por año como un buen recordatorio de nuestra maravillosa responsabilidad como mujeres con respecto al poder de nuestras palabras. Aunque hace muchos años que Christin y yo somos amigas, todavía sigo admirando el talento que Dios le ha dado con las palabras. Le agradezco profundamente por no tener miedo de decir la verdad en amor. Estos son principios muy necesarios.

Briggette, Carolina del Sur,
esposa y madre de dos hijos

Christin ilustra claramente el maravilloso don y la gran responsabilidad que tenemos como mujeres. Ha sido de aliento y a la vez un reto para mi vida.

Deborah Meacham, cuidadora a tiempo completo

Este puede llegar a ser el libro más útil para mujeres que jamás haya leído: práctico, accesible y personal. Las palabras de Christin tocaron mi corazón de tal manera que me hicieron desear edificar y bendecir cada vida que se cruce en mi camino. Desearía haber leído este libro hace algunos años.

Daryl Ann Beeghley, cincuenta y tres años, madre,
abuela y maestra con experiencia de educación en el hogar

Mujer, descubre el impacto y el poder de tus palabras

christin Ditchfield

PORTAVOZ

La misión de *Editorial Portavoz* consiste en proporcionar productos de calidad —con integridad y excelencia—, desde una perspectiva bíblica y confiable, que animen a las personas a conocer y servir a Jesucristo.

Título del original: *A Way with Words: What Women Should Know about the Power They Possess* © 2010 por Christin Ditchfield y publicado por Crossway, 1300 Crescent Street, Wheaton, Illinois 60187. Traducido con permiso.

Edición en castellano: *Mujer, descubre el impacto y el poder de tus palabras* © 2012 por Editorial Portavoz, filial de Kregel Publications, Grand Rapids, Michigan 49501. Todos los derechos reservados.

Traducción: Rosa Pugliese

EDITORIAL PORTAVOZ
P.O. Box 2607
Grand Rapids, Michigan 49501 USA
Visítenos en: www.portavoz.com

ISBN 978-0-8254-1230-1

1 2 3 4 5 / 16 15 14 13 12

Impreso en los Estados Unidos de América
Printed in the United States of America

Para Briggette, Julie, Wendy y Deborah,
mis compañeras del alma, mis hermanas, mis amigas.

Contenido

Uno

Las mujeres y el poder de sus palabras

"Dios… hizo una mujer…" (Gn. 2:22).

Fue una experiencia que nunca olvidaría. Hace algunos años, me pidieron que me hiciera cargo del nivel preescolar de una escuela cristiana local, en sustitución de una maestra a quien necesitaban en otro grado. En mi primer día, me presentaron a los siete estudiantes de mi clase: seis niños bulliciosos a quienes les gustaba divertirse y una niña adorable llamada Colby. Después de una hora de juego libre, pedí a todos los niños que se acercaran a la mesa a colorear un dibujo. Antes de poder acomodar el enorme cubo de crayones en el centro de la mesa, los seis niños empezaron a zambullirse y a arrastrase sobre la mesa para alcanzarlo. Me tomaron por sorpresa con su avidez. En todos mis años de enseñanza, nunca había visto tanto entusiasmo por un cubo

de crayones. Los niños casi llegan a las manos; se arañaban y rasguñaban, y se pegaban en la mano para apartar a los demás. Doy fe de que no podía entender el porqué de tanto alboroto. Había cientos de crayones en el cubo, suficientes para todos. Entendí todavía menos cuando me di cuenta de que se peleaban por los de color rosa.

Cada niño de la clase estaba decidido a sacar del tarro un crayón rosa y no soltarlo. Pronto me quedó claro que el rosa era el color favorito de Colby. Los niños querían colorear sus propios dibujos de color rosa para imitarla, y ganar su favor y aprobación. En el trascurso del día, descubrí que Colby dirigía la clase con su diminuto puño de terciopelo. Durante todo el día, los niños competían para sentarse al lado de ella, estar de pie junto a ella, compartir las hamacas o el tobogán. Con mucha dulzura, ella dictaba qué juegos se jugaban dentro y fuera del salón de clases. Cada vez que presentaba a los niños una opción de distintas tareas o posibles actividades, miraban a Colby para ver qué prefería. A los cuatro años, ella era la reina, y todos los niños de la clase eran sus siervos fieles. Sus deseos eran órdenes.

"Si la primera mujer que Dios creó fue lo suficientemente fuerte por sí sola para poner el mundo cabeza abajo, estas mujeres unidas de seguro podrán darle vuelta y ¡ponerlo otra vez del lado correcto!" —Sojourner Truth

Me llevaría semanas de esfuerzo coordinado hacer que Colby perdiera su control sobre los demás, y destronarla con delicadeza. (Solo podía haber una "reina" en mi salón de clases). Pero fue una experiencia inolvidable, que me hizo entender una verdad profunda: el poder extraordinario de la influencia que tiene una mujer. Apenas en su primera infancia, una niña tenía poder para controlar y manipular a una clase llena de niños. Y no hacía falta que le enseñaran cómo hacerlo. No es que ella hubiera asistido a un seminario titulado "Aprenda a obtener lo que desea hoy". No tenía edad suficiente para leer, así que era obvio que no había aprendido ninguno de los consejos que ofrecen los manuales de autoayuda sobre cómo "ganar amigos e influir en las personas". Había nacido con la capacidad de influir en los demás. Todas las mujeres nacen con esta capacidad. Es algo de Dios.

"La práctica de poner a las mujeres sobre un pedestal comenzó a caer en desuso cuando se descubrió que podían dar órdenes con mayor facilidad desde allí". —Betty Grable

"Dios... hizo una mujer..." (Gn. 2:22). El mundo les ha dicho a las mujeres que durante siglos no han tenido poder, que han sido víctimas desventuradas e indefensas de una sociedad dominada por los hombres. Débiles e inferiores.

Pero nada podría estar más lejos de la verdad. Es sabido que en el trascurso de la historia, en ciertas épocas y culturas, se nos ha negado el derecho a la educación formal, a una carrera profesional, a la propiedad y a las libertades religiosas y políticas. Pero nunca hemos sido impotentes. Desde el principio, desde que Eva miró a Adán y lo tentó en el huerto del Edén, las mujeres han conseguido lo que han querido. Y han dicho lo que pensaban. Es una verdad que muy a menudo se refleja en proverbios de siglos de antigüedad y en expresiones coloquiales de todo el mundo:

"Detrás de cada gran hombre, hay una mujer".

"Si mamá no está feliz, nadie está feliz".

"La mano que mece la cuna es la mano que domina el mundo".

"El hombre puede ser la cabeza del hogar, pero la mujer es el cuello, y ella gira la cabeza hacia donde quiere".

Expresiones como estas reconocen la realidad de que, como mujeres, de hecho estamos naturalmente dotadas por Dios de un gran poder y de influencia. Siempre lo hemos estado. Siempre lo estaremos. Algunas veces, ejercemos ese poder directamente. Otras, nuestra influencia se percibe mediante el ejemplo que damos, o la manera en que otros se sienten estimulados, alentados o motivados como resultado de su relación con nosotras.

En el siglo XIX, mientras escribía una carta a Emilie, su prometida, Walter Reed, cirujano del

ejército, se sintió impulsado a exclamar: "¡Oh, cuán grande es el poder de la influencia de una mujer cuando el corazón del hombre es llevado al sometimiento mediante el amor! ¡Su ceño fruncido lo postra en el polvo; su sonrisa lo levanta hasta el cielo! ¡Ah! ¡Cuéntenme de los brillantes logros del hombre, y les contaré de un corazón encadenado! ¡Cuéntenme de un esfuerzo que no conoce el descanso ni de día ni de noche, y les contaré sobre el poder de la influencia de una mujer. Ella puede degradarlo hasta el nivel de una bestia; puede elevarlo hasta la posición de un dios. ¡Cuán cuidadoso debe ser en el uso de esa gran influencia!".[1] (En gran parte, gracias al aliento y el apoyo que recibió de Emilie, un día Walter se haría famoso por el descubrimiento revolucionario de que los mosquitos transmiten enfermedades, como la malaria y la fiebre amarilla, lo cual salvaría miles, si no millones de vidas).

"Nadie puede hacerte sentir inferior sin tu consentimiento". —Eleanor Roosevelt

Es hora de que nos demos cuenta de cuán increíble es el privilegio de ser mujer... y de ¡cuánta responsabilidad conlleva! Como mujeres, tenemos un poder extraordinario, y no solo sobre los hombres que forman parte de nuestras vidas. Piénsalo: hoy día, la esfera de influencia de una mujer es mucho más diversa y amplia que nunca. No comienza cuando (y si) nos casamos.

ia cuando nuestros hijos se van de
o solo somos esposas y madres, sino también hijas, hermanas, tías y abuelas. Somos compañeras de trabajo, jefas y empleadas. Hoy día, tenemos un poder sin precedentes en la industria del entretenimiento, el ámbito empresarial, la política y los deportes. ¡Nuestra influencia ha aumentado en la iglesia, en la comunidad, en nuestra cultura y en todo el mundo!

Y la manera en que más ejercemos esa influencia es mediante nuestras palabras. Nuestras palabras tienen poder. Todo comienza cuando somos niñas de entre uno y tres años, momento en que los expertos en lingüística notan que casi el cien por ciento de los sonidos que salen de nuestra boca son para mantener una conversación o, en otras palabras, son una charla. No sucede lo mismo con nuestros hermanitos y sus amigos. De hecho, hasta el noventa por ciento de sus expresiones a la misma edad son ruidos incomprensibles: "¡Rum, rum! ¡Pum! ¡Paf!".

> "Creo que las mujeres tienen tanto derecho
> y obligación de hacer algo con sus vidas
> como los hombres...". —Louisa May Alcott

Las mujeres aprendemos a hablar antes, y hablamos más. Mucho más. Se ha sugerido que un hombre adulto dice un promedio de 25.000 palabras por día. El promedio de la mujer es de:

50.000.[2] ¡Es una cantidad asombrosa! ¿Qué clase de palabras decimos? Palabras que edifican, palabras que destruyen. Palabras que guían, alientan y enseñan. Palabras que controlan, manipulan y engañan.

Recuerda a las mujeres que han dicho palabras impactantes que han afectado tu vida. Las palabras de una maestra que creyó en ti... una abuela que oró persistentemente... una amiga que se tomó el tiempo de escucharte y luego te dio un consejo piadoso, en un momento muy importante de tu vida.

¿Y qué hay de las palabras que te hirieron? Quizá tu madre te dijo que eras una desilusión para ella. O tuviste una entrenadora que fue implacable en sus críticas sobre tu desempeño. Recuerda las chicas que se burlaron de ti en la escuela, que te dijeron que eras demasiado gorda, o demasiado flaca o demasiado alta. O la jefa que te presagió que nunca tendrías éxito en ese negocio. Recuerda las cosas que pensaste de ti en momentos de desaliento o desesperación.

¿De qué manera te han afectado esas palabras, para bien o para mal?

¿De qué manera tus palabras han afectado a los demás?

Estas son preguntas sobre las que he reflexionado mucho. Estoy muy agradecida por las mujeres que me alentaron; agradezco a Dios por ellas. Me cuesta perdonar y olvidar las palabras de aquellas que me hirieron profundamente. De hecho, lo único que me resulta más doloroso que

el recuerdo de algunas de esas palabras que me han dicho es la idea de que pude haber dicho la misma clase de cosas a otros. Basta con una crítica imprudente o un comentario hecho sin pensar para causar ese dolor a otra persona.

Mis padres (¡todavía!) relatan con orgullo que a los dieciocho meses yo era una conversadora prodigiosa con un amplio vocabulario. Según mi abuela, empecé a predicarles a mis muñecas a los tres años. ¡Me gustaría poder decir que todas mis palabras han sido exhortaciones bíblicas! Pero, francamente, he metido la pata más veces de las que quisiera recordar. En ocasiones dije cosas que no debí decir, o no dije cosas que debí decir.

"Palabras, tan inocentes e impotente como son en un diccionario, cuán poderosas para el bien y el mal pueden ser en manos de aquel que sabe cómo combinarlas". —Nathaniel Hawthorne

Esto es algo con lo que lucho a diario, al igual que todas las mujeres que conozco. Con tantas palabras que decimos cada día, no es de extrañar que nos pase. Proverbios 10:19 dice: "En las muchas palabras no falta pecado…".

La Biblia tiene mucho más que decir sobre el poder de nuestras palabras y la batalla para usarlas con sabiduría. El libro de Santiago señala lo siguiente:

He aquí nosotros ponemos freno en la boca de los caballos para que nos obedezcan, y dirigimos así todo su cuerpo. Mirad también las naves; aunque tan grandes, y llevadas de impetuosos vientos, son gobernadas con un muy pequeño timón por donde el que las gobierna quiere. Así también la lengua es un miembro pequeño, pero se jacta de grandes cosas. He aquí, ¡cuán grande bosque enciende un pequeño fuego! Y la lengua es un fuego, un mundo de maldad. La lengua está puesta entre nuestros miembros, y contamina todo el cuerpo, e inflama la rueda de la creación, y ella misma es inflamada por el infierno. Porque toda naturaleza de bestias, y de aves, y de serpientes, y de seres del mar, se doma y ha sido domada por la naturaleza humana; pero ningún hombre puede domar la lengua, que es un mal que no puede ser refrenado, llena de veneno mortal. Con ella bendecimos al Dios y Padre, y con ella maldecimos a los hombres, que están hechos a la semejanza de Dios. De una misma boca proceden bendición y maldición (Stg. 3:3-10).

Esto da que pensar y nos lleva a preguntarnos cómo nos está yendo en nuestros esfuerzos por "domar la lengua". ¿Las palabras que decimos son palabras que hieren o palabras que sanan? ¿Palabras que viven o palabras que mueren? ¿Y qué revelan nuestras palabras sobre lo que hay en nuestro corazón?

Realmente no es una exageración decir que Dios nos ha dado el potencial increíble, el privilegio extraordinario y la oportunidad sorprendente de afectar la vida de nuestros seres queridos de una manera poderosa. Depende de nosotras aprovechar esto al máximo, aprender a usar las palabras con sabiduría y prudencia.

Estudio bíblico

Al final de cada capítulo, encontrarás preguntas como estas que te ayudarán a reflexionar sobre los principios bíblicos presentados y aplicarlos a tu propia vida. Sería conveniente que anotaras las respuestas por separado en un cuaderno o diario.

1. Anota el nombre de las mujeres que, para bien o para mal, tuvieron mayor influencia en tu vida. Podrían ser mujeres con quienes has tenido una relación muy estrecha y personal durante mucho tiempo, o mujeres que entraron y salieron de tu vida durante un tiempo muy breve. También puedes incluir mujeres que te motivaron o inspiraron en la distancia. Piensa en cada una de ellas: ¿De qué manera te ayudó su influencia a dar forma a la mujer en quien te has convertido?

2. Ahora indica los nombres de las personas que afectas cotidianamente: amigos y miembros de tu familia, compañeros de trabajo, vecinos, etc. Piensa en cómo influyes en ellos, tu manera de interactuar con ellos y el tipo de ejemplo que das.

3. Lee Santiago 3:2-10. ¿Cuál de las siguientes afir-
maciones describe mejor lo que sientes sobre "el
poder de la lengua" en tu propia vida?

 ☐ Nunca pensé mucho en eso.

 ☐ Soy muy consciente de eso. De hecho, ¡estoy
 bastante aterrada de decir algo incorrecto!

 ☐ Esta es un área de mi vida en la que me esfuerzo
 mucho. Sé que es importante.

 ☐ Hay algunos aspectos que tengo bajo control;
 otros me cuestan bastante.

 ☐ Me doy cuenta de que este es un problema
 importante en mi vida. Tengo que hacer algo al
 respecto.

4. Lee Salmos 19:1-14. Tal vez podrías subrayar pala-
bras o frases que signifiquen mucho para ti. Des-
pués, podrías resumir con tus palabras lo que dice
cada versículo.

 a. ¿De qué "habla" toda la creación? (vv. 1-6)

 b. ¿Dónde encontramos sabiduría e instrucción,
 por no decir gozo y deleite? ¿En qué nos bene-
 ficia esto? (vv. 7-11)

 c. ¿Qué dos clases de pecado le pide el salmista a
 Dios que lo perdone y que lo guarde de ellos?
 (vv. 12-13)

5. Esta semana, pídele a Dios que te haga más cons-
ciente del poder y la influencia que Él te ha dado,
y las oportunidades que tienes para afectar la
vida de los demás. Presta atención al tipo de pala-
bras que salen de tu boca cada día. ¿Son positi-
vas, reconfortantes y beneficiosas para los que las

oyen? ¿O son negativas, poco útiles o incluso destructivas?

6. Si todavía no lo has hecho, tal vez puedas memorizar las palabras del salmo 19:14 y convertirlas en tu oración especial para esta semana:

"Sean gratos los dichos de mi boca y la meditación de mi corazón delante de ti, oh Jehová, roca mía, y redentor mío".

7. Tómate unos momentos para anotar cualquier otra idea que desees en tu cuaderno o diario.

Dos

Palabras que hieren

"La mujer sabia edifica su casa; mas la necia con sus manos la derriba" (Pr. 14:1).

Mientras entraba por la puerta principal, pude escuchar el llanto. Estaba en la escuela secundaria, y mi madre me había llevado a pasar el fin de semana con mis abuelos. Había llegado un poco temprano, y al parecer el grupo de estudio bíblico de mi abuela aún le faltaba para terminar. Intenté atravesar la sala de estar y pasar por el pasillo hasta el cuarto de huéspedes sin hacer ruido y sin molestarlos. Mientras caminaba, alcancé a ver a mi abuela de pie en el centro de la sala, temblando y llorando estremecedoramente; sus amigas la rodeaban, la abrazaban y oraban con fervor. Ya en el dormitorio, desempaqué mi maleta y eché un vistazo a algunos libros… y esperé. Cuando todos se fueron, mi abuela me llamó a la cocina para tomar una taza de té. No quería que me preocupara por lo que había visto

u oído. Me explicó que el estudio bíblico había tratado sobre el tema de dejar ir las heridas del pasado, y que Dios había puesto el dedo en una herida de su corazón que Él necesitaba sanar, una carga de la que necesitaba ser libre.

> "La mujer es la salvación o la destrucción de la familia. Ella lleva su destino en los pliegues de su manto". —Henri-Frederic Amiel

Aún entre lágrimas, mi abuela prosiguió su relato y me contó que aquella mañana se había dado cuenta de que había una herida que había estado reteniendo desde que era pequeña, algo que la había atormentado y que había sido un gran obstáculo durante toda su vida. Parece ser que, en una ocasión, durante un ataque de ira, su madre le había dicho que ella había sido un error y que nunca debió haber nacido. (Probablemente se refería a que ella había sido la razón por la que sus padres "tuvieron" que casarse). Su madre, mi bisabuela, no era una mujer muy sensible; tenía esa inexpresividad típica de los ingleses. Y aquello había sido mucho antes de conocer a Jesús. Dudo que alguna vez se le hubiera ocurrido pensar cuánta angustia provocaría la imprudencia de sus palabras. Sin embargo, más de sesenta años después, el dolor seguía siendo tan agudo que su hija apenas podía respirar. Durante décadas, las palabras de su madre la habían perseguido. Le robaban cualquier sentimiento

de gozo, satisfacción o realización por sus logros. Mi abuela había sido campeona nacional de natación durante su adolescencia, conductora de una ambulancia durante la Segunda Guerra Mundial y luego una esposa, madre y abuela muy amada. Servía activamente en el ministerio de su iglesia, y siempre se acercaba a las mujeres más jóvenes con un trato amistoso para darles la bienvenida y hacerles un seguimiento. No puedo contar la cantidad de mujeres que me dijeron cómo mi abuela había afectado sus vidas, cómo las había bendecido y alentado. Sin embargo, en momentos de debilidad, en momentos en que mi abuela se sentía vulnerable, el diablo usaba las palabras de su madre para burlarse de ella, atormentarla y convencerla de que era una persona totalmente inservible y sin valor, poco deseada y amada.

Herida por las palabras.

El mundo está lleno de mujeres que pasaron por la experiencia de que destrozaran sus esperanzas, truncaran sus sueños y arruinaran su imagen de sí mismas. Mujeres que quedaron con traumas emocionales, que fueron reprimidas o silenciadas por palabras hirientes que alguien les dijo. Para algunas, las heridas son más bien un obstáculo, un fastidio, un revés temporal o un tema doloroso que finalmente aprenden a "superar". Una experiencia así bien puede llegar a ser una suerte de catalizador que motive y fortalezca a una mujer para ponerse a la altura de las circunstancias y demostrar que los que dudaban de ella y la criticaban estaban equivocados.

Pero, por cada una de estas, hay cientos —si no miles— de mujeres que sencillamente no pueden superar el dolor. Mujeres que no han podido iniciar relaciones saludables, incapaces tanto de dar como de recibir amor incondicional, porque las han convencido de que no son dignas de él. Mujeres que no han podido alcanzar su potencial o perseguir lo que las apasiona, que se han negado a expresar sus dones y talentos ante los demás, porque una vez alguien las criticó con excesiva dureza o las acusó de ser orgullosas o de querer llamar la atención. Mujeres que literalmente se han matado de hambre, porque alguien una vez les dijo que estaban gordas. Mujeres que se han suicidado para acallar las voces de crítica que constantemente resonaban en su cabeza.

Dado que he tenido el privilegio de ministrar a mujeres por todo mi país, he escuchado muchas de esas historias, a menudo relatadas entre lágrimas. Yo tengo mis propias historias. Y probablemente tú también. Muchas de nosotras sabemos por experiencia propia que no es tan fácil hacer oídos sordos a las palabras necias: las palabras pueden dejarnos cicatrices de por vida.

¿Por qué, entonces, no somos más cuidadosas con las palabras que decimos a los demás? ¿Por qué decidimos hacer el mismo tipo de daño a otra persona?

Supongo que, a veces, sencillamente no pensamos. No nos damos cuenta de lo que decimos. Somos imprudentes y subestimamos el poder de nuestras palabras y el impacto que pueden tener

en los demás. Tal vez ni se nos pasa por la cabeza que otra persona podría tener un temperamento o una personalidad diferente a la nuestra, u otra sensibilidad, y que podría reaccionar a lo que decimos de una manera muy diferente a como nosotras lo haríamos.

"Cuidado con el fuego' es un buen consejo que conocemos. 'Cuidado con las palabras' es veinte veces más importante". —William Carleton

Puede ser que pensemos que nadie nos escucha. ¡Era solo un desahogo! Después de todo, ¿quién nos presta atención?

Tal vez solo intentábamos pasar por listas o inteligentes. ¿No pueden entender un chiste?

La cruda verdad es que a veces nuestras palabras ásperas son deliberadas. No es accidental cuando empezamos a atacar. Nos hirieron el orgullo, se frustraron nuestros planes, nuestro enojo está fuera de control. En esos momentos, el único dolor que sentimos es el nuestro. Todo lo que sabemos es que nos lastimaron… y queremos hacer lo mismo. ¡*Alguien* tiene que pagar! Y puede que sea un espectador inocente.

En otras ocasiones, de hecho, podemos pensar que estamos ayudando. Nos sentimos muy libres de expresar nuestras opiniones y dar consejos, porque sentimos que tenemos las mejores intenciones y no creemos que "hacer nuestra

contribución" tenga nada de malo. Incluso puede que pensemos que estamos haciendo la voluntad de Dios, como ocurrió con Rebeca.

Todo comenzó con el nacimiento de sus dos mellizos, Esaú y Jacob. Durante un embarazo difícil, mientras los bebés se daban empujones constantemente, Rebeca recibió una profecía, una palabra del Señor: "...Dos naciones hay en tu seno, y dos pueblos serán divididos desde tus entrañas; el un pueblo será más fuerte que el otro pueblo, y el mayor servirá al menor" (Gn. 25:23). A la luz de esa profecía y con la percepción de que la mano de Dios estaba sobre la vida de Jacob, Rebeca expresó su preferencia por su hijo menor. Las Escrituras nos dicen claramente que lo amaba más de lo que amaba a Esaú. Ella protegió a Jacob y se preocupó por sus intereses. Y si a él lo llamaban "el engañador" es porque aprendió un par de cosas de su madre.

Después de todo, fue Rebeca la que ideó el plan detallado que ayudaría a Jacob a engañar a su padre y a su hermano, y robar la primogenitura de Esaú. "Ahora, pues, hijo mío, obedece a mi voz en lo que te mando" (Gn. 27:8). Lo que Rebeca le dio a su hijo fue un mal consejo. Muy mal consejo. Demostraba sentir menosprecio por su marido y una falta total de amor maternal y compasión por su primogénito. Quizá tenía alguna herida y amargura en el corazón después de años de peleas familiares. Pero lo más probable es que tuviera buenas intenciones. Ella creía que estaba haciendo lo correcto. Solo

estaba intentando ayudar a Dios… y cumplir en la carne la profecía que había recibido durante el embarazo. Después de todo, Él le había dicho que su hijo mayor algún día "serviría al menor". Rebeca tenía tanta confianza en su manera de actuar que, cuando Jacob expresó sus dudas ante la posibilidad de que el plan le trajera *maldición* en lugar de bendición, Rebeca, de hecho, le dijo: "Hijo mío, sea sobre mí tu maldición; solamente obedece a mi voz…".

Palabras insensatas.

El consejo bien intencionado pero irreflexivo de Rebeca resultó ser nefasto, porque Dios no necesita ayuda. Él nunca recompensa las maquinaciones y las manipulaciones. La maldición sí cayó sobre Rebeca. Su engaño salió a la luz. Ella provocó un daño irreparable a la relación con su marido. Y ese día perdió a sus dos hijos. Su hijo mayor se llenó de amargura y resentimiento por esa intromisión; su hijo menor tuvo que huir del país para escapar de la ira de su hermano. Rebeca no volvería a verlo nunca más en su vida. Proverbios 14:1 revela lo siguiente: "La mujer sabia edifica su casa; mas la necia con sus manos la derriba".

Zeres es un ejemplo aun mejor (o peor). ¿Recuerdas la historia de Zeres? A menudo nos referimos a ella como la historia de Ester, pero las Escrituras nos señalan que Zeres desempeñó un rol importante. Y no fue un buen rol. Amán, su marido, era un hombre que estaba consumido por el orgullo. Quería destruir a toda la

raza judía por lo que percibía como un insulto por parte de un hombre, Mardoqueo, el primo de Ester. Si lees toda la historia en Ester 5 y 6, es posible que notes una cosa. Amán no ideó sus maquinaciones perversas por su cuenta. Tres veces se nos dice concretamente que Amán le hacía confidencias a su esposa, Zeres, y también a sus amigos, y ellos le aconsejaban qué hacer (Est. 5:10, 14; 6:13). Cuando Amán se quejaba por su orgullo herido y arremetía contra sus enemigos judíos, su esposa no hacía ningún intento de calmarlo o de ayudarlo a ver las cosas en perspectiva. No le ofrecía ninguna palabra tranquilizadora de afecto para calmarle el ego herido. No expresaba la admiración o el respeto que sentía por él. Por el contrario, lo incitó y alentó a dar rienda suelta a su enojo. Zeres incitó a su marido a buscar revancha. Pero cuando el plan comenzó a irse a pique, se volvió en contra de él y expresó el pronóstico nefasto de que no había esperanza para él; que todo estaba perdido; "...caerás por cierto..." (Est. 6:13). ¡A propósito de hablar de patear al caído!

No puedo evitar preguntarme si las palabras de su esposa le resonaban en los oídos, exagerando la desesperación que llevó a Amán a aferrarse de la reina para clamar por su vida, una decisión tonta que, al ser malinterpretada, le costó la vida. Había sido Zeres la que tuvo la idea de construir la horca de cincuenta codos de altura en la cual Amán planeaba hacer que colgaran a Mardoqueo; horca donde el mismo

Amán sería colgado, junto con la totalidad de sus diez hijos. Los hijos de ella (Est. 7:10; 9:13).

"La muerte y la vida están en poder de la lengua, y el que la ama comerá de sus frutos" (Pr. 18:21). Tendemos a pensar que las "palabra que hieren" consisten principalmente en descalificaciones chocantes e insultos crueles. Pero tanto Rebeca como Zeres nos muestran que hay otras maneras en que nuestras palabras se convierten en armas. Consideremos algunas de las más populares de nuestro arsenal:

Consejos no solicitados (y que a menudo no son bíblicos). Acabamos de ver dos ejemplos convincentes de esto. Solo agregaré que no creo que alguna vez haya estado en una tienda de comestibles, una peluquería, una fiesta o un estudio bíblico donde no haya escuchado por lo menos a una mujer decirle a otra: "¿Sabes lo que tienes que hacer?". Estoy segura de que yo misma he sido culpable de eso unas cuantas veces. Pero si la otra persona no nos ha pedido ayuda, un consejo dado con la mejor intención puede incluso interpretarse como insensible o impertinente. Podría parecer una reprimenda. O sumarle confusión, nerviosismo y estrés a alguien que ya se siente abrumado e inseguro por qué camino tomar. Puede que no tengamos todos los datos necesarios para ofrecer sugerencias verdaderamente sabias y bien pensadas. Es posible que no nos hayamos tomado el tiempo para pedir la guía de Dios para esa persona o circunstancia en especial. Con demasiada frecuencia, nos

dejamos llevar por el momento y descubrimos que nuestro "consejo de expertas" en realidad no es más que una respuesta frívola, una reacción emocional o palabras de sabiduría que provienen de Oprah Winfrye, el Dr. Phil* o las revistas femeninas de la caja del supermercado, y no de la Palabra de Dios. Las consecuencias pueden ser devastadoras.

Críticas no tan constructivas. Para muchas de nosotras esto es difícil de asumir, porque realmente tenemos la intención de que nuestras críticas sean constructivas. Queremos que nuestros pequeños comentarios y nuestras sugerencias motiven a nuestros seres queridos y los alienten a cambiar (para bien, por supuesto). Pero, con demasiada frecuencia, solo los rebajan, desaniman y deprimen. Podríamos dedicar el resto de este libro a mencionar todos los comentarios poco amables que madres bien intencionadas han dicho a sus hijas respecto de su apariencia, la elección de su carrera, su novio o esposo o la falta de ellos, sus hijos o la falta de ellos. En lugar de alentarlas, les ponemos presión. Decimos que solo queremos que nuestros seres queridos sean felices. Pero ¿cómo pueden serlo, cuando todo lo que oyen de nosotras es que no son aceptables y dignos de ser amados en su condición actual? Ellos entienden el mensaje de que son una desilusión para nosotras, que nos han decepcionado.

*Reconocidos conductores de programas de televisión estadounidenses.

Se ha dicho que algunas personas encuentran defectos como si existiera una recompensa por hacerlo. Creo que eso es verdad. Si no tenemos cuidado, podemos crearnos el hábito de estar todo el tiempo criticando a los demás, encontrándoles defectos y rebajándolos, sin una buena razón. Y ya sabes, hay una recompensa —una "comisión de intermediario"— por este tipo de actitud crítica y esta manera de tratar a los demás. Recibimos algo a cambio. Cuando todo lo que vemos de las personas es lo "malo", obtenemos un espíritu oprimido. Obtenemos la reputación de ser una persona desagradable y negativa. Obtenemos mucho tiempo para nosotras, porque nadie quiere nuestra compañía. Y obtenemos la promesa solemne de parte de Dios de que algún día nos juzgará con la misma vara inalcanzable con la que juzgamos a los demás (Mt. 7:1-5).

Verdad no expresada en amor. El simple hecho de que algo sea cierto no significa que siempre sea bueno, tierno, servicial o incluso apropiado decirlo. Esto incluye la costumbre de aporrear a los demás con el uso de las Escrituras en un intento equivocado de encaminarlos. Gran parte de lo que dijeron los amigos de Job técnicamente era cierto… solo que no se aplicaba a sus circunstancias particulares, y no era precisamente reconfortante, alentador ni motivador. Una mujer que conozco se sentía como Job. Muy de repente, su familia se encontró frente a una crisis tras otra: la pérdida de un empleo, la muerte

de un padre anciano, el intento de suicidio de su hija adulta y el proceso de divorcio de su hijo adulto. Para colmo, tanto ella como su esposo se enfermaron de bronquitis. Cuando, por primera vez en cinco semanas, finalmente pudieron asistir al culto, se desplomaron sobre el banco de la iglesia, exhaustos y desesperados por recibir algún tipo de alimento espiritual. Pocos minutos después, fueron acosados por una mujer que apenas los conocía y que estaba decidida a llamarles la atención por su reciente ausencia. "He notado que no han venido a la iglesia últimamente —comenzó a decirles—. La Biblia dice que no debemos 'dejar de congregarnos'. Todos estamos ocupados, pero para nosotros debe ser una prioridad. Debemos comprometernos con nuestra asistencia. —Y agregó—: Solo les digo esto porque se supone que debemos 'hablar la verdad en amor'". ¿En serio? No había ningún amor en sus palabras. Solo se estaba entrometiendo. El amor habría dicho: "Qué bueno volver a verlos. Los extrañamos. ¿Cómo han estado?". Y después: "¿Cómo los podemos ayudar?".

"Humor" que se nos va de las manos. Solo estábamos bromeando. Estábamos presumiendo. Nos estábamos divirtiendo un poco. Hasta que se nos fue de las manos. Por cierto, existe un momento y un lugar para el sarcasmo; con un propósito. Puede ser una herramienta eficaz para resaltar la hipocresía y humillar al que es orgulloso y arrogante. (Dios recurre bastante a esta estrategia). Pero el sarcasmo

no existe para que lo usemos para ridiculizar permanentemente y hacer trizas a las personas que decimos amar. Incluso cuando nuestras ocurrencias tienen la clara intención de causar gracia, incluso cuando están acompañadas por la risa, un aluvión cotidiano de desaires, menosprecios o acotaciones impertinentes, pueden ser muy agresivas para la autoestima de la otra persona. Incluso los que a diario disfrutamos de las "salidas ocurrentes" tenemos que admitir cuán rápido lo "listo" e "inteligente" puede volverse desagradable y tedioso. Como se quejó Benedicto cuando se hartó de este tipo de intercambio de palabras con Beatriz en la obra *Mucho ruido y pocas nueces*, de Shakespeare: "Habla puñales, y cada palabra suya es un golpe".

> "El verdadero arte de la conversación no es solo decir lo debido en el momento debido, sino no decir lo debido en el momento de la tentación". —Dorothy Nevill

Agrega un poco de sarcasmo a un halago y quitarás del corazón de una persona todo el orgullo y la alegría, el entusiasmo y la sensación de haber logrado algo. "¡Qué bien! Por una vez limpiaste tu cuarto. Qué pena que no se ve así todos los días". O: "Tu maestra dice que eres muy organizado y disciplinado en la escuela... ¡ojalá fueras así en casa!". Una de las excusas

favoritas: "No nos reímos *de* ti; nos reímos *contigo*". ¿Realmente?

Chismes. Analizaremos el chisme con mayor detalle en el capítulo 6 debido a su relación con nuestro corazón y nuestra mente, y cómo los afecta. Pero quiero mencionarlo aquí porque es una de las maneras en que herimos a los demás, ¡y no solo cuando lo que hemos dicho llega a oídos de la persona! Cuando hablamos abiertamente y con soltura, y emitimos juicios sobre los problemas privados y las tragedias de otros, moldeamos la opinión pública de ellos. Los exponemos a más juicios, críticas y burlas, a menudo con efectos más trascendentes de lo que podemos imaginar. Más de una vez, para mi vergüenza y pesar, he caído en la cuenta de que he evitado, ignorado o sentido antipatía por una persona que podría haber sido (o que alguna vez fue) mi amiga, solo por lo que otra persona me dijo sobre ella. ¿Habrán tenido mis propios comentarios imprudentes el mismo efecto en los demás? "El hombre perverso levanta contienda, y el chismoso aparta a los mejores amigos" (Pr. 16:28).

Echar en cara el pasado. Según el diccionario, echar es "hacer que algo vaya a parar a alguna parte, dándole impulso". Eso es lo que hacemos cuando echamos en cara el pasado. Empezamos a discutir, y les enrostramos a los demás cada error y cada pecado que alguna vez hayan cometido. Les recordamos una y otra vez cuáles son sus mayores fracasos morales, sus derrotas

más humillantes. Es nuestra manera de ponerlos en su lugar o señalarles por qué no pueden pretender que confiemos en ellos. Dios dice que Él ha perdonado y olvidado, pero nosotras no, y queremos asegurarnos de que los demás lo sepan. Puede que ellos piensen que tienen buenas noticias, una oportunidad emocionante o esperanzas para el futuro. Nosotras creemos que les hacemos un favor al enfrentarlos a su realidad y recordarles cuánto se han equivocado en el pasado.

Lo creas o no, hay alguien cuya tarea oficial es recordar el pasado y echárselo en cara a todos: su nombre es Satanás. La Biblia lo llama "el acusador de nuestros hermanos", porque eso es lo que hace de día y de noche (Ap. 12:10). Trabaja horas extras para atormentar a los creyentes con el recuerdo de los pecados y fracasos que hace tiempo fueron cubiertos con la sangre de Jesús. ¿De verdad queremos ser sus ayudantes?

El tratamiento del silencio. Aunque parezca extraño, una de las maneras en las que herimos con nuestras palabras es cuando las retenemos. Cuando nos negamos a expresar lo que pensamos y sentimos, cuando no decimos por qué estamos molestas o en qué se equivocaron los demás, los dejamos fuera. Llenamos el corazón de ellos de ansiedad y frustración, incluso pavor. Hacemos que se sientan aislados, distanciados y rechazados, sin decirles una sola palabra. Y, después de todo, para eso es el tratamiento del silencio. Esto no debe confundirse con tomarnos

un descanso o un tiempo para calmarnos; el tratamiento del silencio tiene que ver con la manipulación y el control. Es una forma de castigo o venganza que, en cierta manera, parece más virtuosa que un arrebato de ira. Pero este tipo de actitud no es propia de una mujer emocionalmente saludable y espiritualmente madura. Y por cierto, no es bíblico (ver Mt. 18:15-17).

Estas son solo algunas de las armas que tenemos a nuestra disposición; hay muchas más.

¡Ojalá pudiéramos limitarnos a enumerar las palabras y frases que nunca deberíamos decir! Así, sería fácil evitarlas, ¿verdad? Lamentablemente, no es tan simple. Lo que hace que una palabra sea hiriente a menudo depende de cómo, a quién y en qué contexto se dice. Por ejemplo: "¡Eres igual que tu padre!" puede ser un halago excelente o un dardo venenoso.

"Por doloroso que sea, un acontecimiento
emocionalmente profundo puede ser
el catalizador que nos ayude a tomar
una dirección más favorable para nuestra vida
y la de aquellos que nos rodean.
Procuremos aprender de cada
situación". —Louisa May Alcott

No se trata solo de lo que hay en nuestro corazón, sino de lo que está en el corazón de la persona a la que hablamos. No siempre podemos

saber cuándo hemos tocado una zona sensible. Quizá no tenemos idea de que estamos echando sal a una herida abierta. Algunas de nosotras tendemos a ser más tajantes, francas, incluso polémicas cuando nos comunicamos con los demás. Tenemos que entender que el hecho de que un comentario no lastimaría nuestros sentimientos no significa que no lastimaría (o podría lastimar) a los demás. Si por donde pasas dejas atrás un rastro de heridos ensangrentados, no pretendas estar frente a Jesús y culpar a todos los demás por ser "demasiado sensibles".

Por otra parte, habrá veces en que, por muy amables, consideradas y gentiles que intentemos ser, algunas personas se ofenderán. He conocido a más de una mujer que veía la vida a través de los lentes de "todos me odian". Si le decías: "¡Qué día tan hermoso!", lo que ella oía es: "¡Qué pena que seas tan fea!". Aunque es triste, es su problema, no el nuestro. A fin de cuentas, en realidad no hay nada que podamos hacer al respecto… excepto orar por ella e intentar amarla de todos modos.

Habrá personas que tergiversen nuestras palabras a propósito, nos malinterpreten deliberadamente y, por propia voluntad, se ofendan cuando no fue nuestra intención ofenderlas. Muchas de esas personas han quedado tan afectadas por las heridas que les hicieron que son incapaces de ver y oír con claridad. Otras son, sencillamente, malas. Y es un hecho. Jesús nos advirtió que algunos nos aborrecerían simple-

mente por nuestro amor por Él (Mr. 13:13; Lc. 6:22). Nuestra fe misma les resulta ofensiva. Los convence de su propia condición de pecadores, y eso no les gusta (2 Co. 2:14-16). Es la verdad lo que los ofende, no nosotras.

Entonces, ¿de qué *somos* responsables? ¿Qué *podemos* hacer? Según parece, podemos hacer mucho. Pero no tiene por qué ser una tarea abrumadora o imposible. Los siguientes son algunos pasos que te ayudarán a ponerte en la senda correcta:

1. **¡Presta atención!** Si no lo has hecho ya, comienza desde ahora. Escucha las palabras que salen de tu boca. ¿Son amables, tiernas y útiles? ¿O son ásperas y llenas de críticas y juicios? Imagina que eres la estrella de tu propio *reality show*. Si las cámaras te siguieran las veinticuatro horas al día, siete días a la semana, ¿qué captarían en la grabación? Mientras transcurre tu día, pídele a Dios que te haga mucho más consciente de las palabras que dices y del poder que tienen para afectar a las personas con las que te relacionas.

2. **Asume la responsabilidad de domar tu propia lengua.** No eres responsable por lo que dicen otras personas. Ni siquiera por cómo reaccionan ante ti. Eres responsable ante Dios por hacer un esfuerzo por domar *tu* lengua. "Si es posible, en cuanto dependa de vosotros, estad en paz con todos los hombres" (Ro. 12:18). Ora con el salmista: "Pon guarda a mi boca, oh Jehová; guarda la puerta de mis labios" (Sal. 141:3). Memoriza otros versículos que te recuerden lo

que dice Dios sobre el poder de la lengua y cómo debemos usar ese poder.

Identifica situaciones en las que te sientes más tentada a perder el control y decir lo que no corresponde. Luego, piensa una estrategia para manejar esas situaciones en el futuro. Por ejemplo, puedes salir a caminar o hacer mandados durante la hora del almuerzo en lugar de estar sentada en el comedor intercambiando chismes de la oficina. Piensa por adelantado en cosas que podrías decir para cambiar el tema de conversación cuando una amiga te está llevando en una dirección por donde sabes que no debes ir. Si tiendes a ser demasiado crítica respecto de tu familia, haz una lista de las cosas positivas que aprecias de cada uno y luego procura felicitarlos por esas cosas. Pide a una amiga o un familiar de confianza que te supervise y te ayude con eso. Una de mis amigas ha creado con su marido un código de señales que usan para ayudarse en situaciones sociales. Cuando ella comienza a dominar una conversación y a dar consejos no solicitados, él le aprieta el hombro suavemente. Cuando él se enardece demasiado y comienza a discutir, ella le da una palmada en la rodilla. Juntos se mantienen en la senda correcta.

Establece algunos límites. Hace unos años, tomé la decisión de no hacer bromas a personas que no me caen bien, porque me di cuenta de que no podía evitar espetarles comentarios sarcásticos. Superficialmente, parecía que lo hacía por diversión, pero había un verdadero veneno

oculto, y era muy probable que alguien saliera herido. Hoy día, solo bromeo con las personas que conozco y quiero de verdad, porque el afecto que siento por ellas me impide ser cruel o poco amable. Sé evitar las cosas que las ponen muy sensibles. También sé que es mucho más probable que me llamen la atención al confrontarme y corregirme si me paso de la raya. Cuando necesito desahogar mis frustraciones, hay ciertas personas que busco, y ciertas personas que evito. Sé que necesito un oyente que me manifieste empatía y comprensión, pero que no me aliente a pecar. Y necesito una persona cuya fe en otros o amistad no se vea afectada por lo que yo le diga.

Las estrategias y los límites serán diferentes para cada una de nosotras, así como lo son las tentaciones. Pero Dios ha prometido darnos toda la sabiduría, el valor y la fortaleza que necesitamos para ganar esta batalla si se lo pedimos (Stg. 1:5; 1 Co. 10:13; He. 4:15-16).

3. Cada vez que sea posible —y tan pronto como lo sea—, pide perdón a los que heriste con tus palabras. Con sinceridad y de corazón, diles: "Lo siento. Me equivoqué. Por favor, perdóname". Dilo en persona, por teléfono o por escrito, lo que sea más apropiado según las circunstancias. Muéstrate humilde y admite ante la otra persona (tu esposo, tus hijos, tu vecino, un colega o una amiga) que esta es un área en la que te das cuenta de que tienes verdaderas dificultades, que es algo que te estás esforzando por cambiar. Cuéntales los pasos que estás dando para

controlar tu lengua. Pídeles que sean pacientes contigo y que trabajen a tu lado para ayudarte a mantenerte encaminada.

> "Una disculpa es el pegamento
> mágico de la vida. Puede arreglar casi
> cualquier cosa". —Lynn Johnston

Por supuesto que hay algunas palabras que no podemos retirar. Algunos errores no se pueden deshacer. Es posible que no podamos contactar con todas las personas que alguna vez hemos lastimado; ¡incluso puede no ser apropiado en todas las situaciones! Pero, por cierto, podemos pedirle a Dios que *Él* nos perdone. Si la otra persona sigue viva, podemos pedirle que la bendiga dondequiera que esté y la sane de cualquier herida que le hayamos ocasionado. Podemos hacer un esfuerzo por aprender de nuestros errores, para que no los repitamos constantemente en nuestra relación con los demás.

4. Perdona a las personas que te hirieron con sus palabras. Puede que ellos no tengan idea del dolor que te causaron; pero también puede que sí. Sin embargo, ya sea que se disculpen o no, tienes que perdonarlos. Tienes que soltar el dolor, la amargura y el resentimiento. Las Escrituras nos dicen: "Vestíos, pues, como escogidos de Dios, santos y amados, de entrañable misericordia, de benignidad, de humildad, de mansedumbre, de paciencia; soportándoos

unos a otros, y perdonándoos unos a otros si alguno tuviere queja contra otro. De la manera que Cristo os perdonó, así también hacedlo vosotros" (Col. 3:12-13).

La verdad es que, en algún punto, todos hemos hablado sin pensar, hemos reaccionado con enojo o frustración, hemos espetado cosas que no sentimos de verdad, hemos dicho cosas que después lamentamos, cosas de las que nos arrepentimos. Necesitamos que Dios y otras personas nos perdonen. Por lo tanto, es necesario que extendamos el perdón de Dios a los demás (Mt. 6:14-15; 18:21-35). Por favor, entiéndeme: no digo que sea fácil. No lo es. Pero cada vez que estoy tentada de decirle a Dios que es demasiado difícil, que la ofensa es demasiado grande y la herida demasiado profunda, recuerdo la historia de Corrie ten Boom.

A Corrie y a su hermana Betsie las arrestaron por ocultar judíos en su casa durante la ocupación nazi de Holanda. Las enviaron a un campo de concentración, donde sufrieron dolores y tormentos indecibles. Posteriormente, a Corrie la liberaron y, durante los siguientes años, viajó por el mundo para dar testimonio de la gracia sustentadora de Dios. Un día, después de hablar en la reunión de la iglesia, Corrie estuvo frente a frente con uno de sus antiguos guardias de la prisión. El hombre se había convertido y quería pedirle que lo perdonara por su crueldad en el campo de concentración. En ese momento,

todos los recuerdos horribles le volvieron a la mente con vívidos detalles.

"Me pareció que se me helaba la sangre —dijo Corrie después—. Y quedé petrificada... y no podía. Betsie había muerto en ese lugar... ¿podía ese hombre borrar su muerte lenta y terrible con solo pedírmelo?".

Los segundos parecieron horas, mientras Corrie luchaba con lo más difícil que alguna vez hubiera tenido que hacer. "Tenía que hacerlo", dijo. "Lo sabía. El mensaje de que Dios perdona tiene un requisito previo: que perdonemos a los que nos han hecho daño. Jesús dice: 'Si no perdonáis a los hombres sus ofensas, tampoco vuestro Padre os perdonará vuestras ofensas'".

"Sin embargo, estaba petrificada con una frialdad que tenía atrapado mi corazón. Pero el perdón es un acto de la voluntad, y la voluntad puede funcionar independientemente de la temperatura del corazón. En silencio, oré: 'Jesús, ¡ayúdame! Puedo levantar la mano. Puedo hacer eso. Tú provee el sentimiento'".

De repente, el poder sanador de Dios inundó todo su ser. Con lágrimas en los ojos, Corrie gritó: "Te perdono, hermano... ¡Con todo mi corazón!". Corrie dijo al respecto: "Nunca había sentido del amor de Dios con tanta intensidad como en ese momento".[1]

¡Qué testimonio tan increíble! Sinceramente, creo que si Corrie pudo perdonar, nosotras también podemos, porque el mismo poder sanador,

el poder de Dios, están hoy a nuestra disposición.*
Por nuestro propio bien, tanto como por el de los
demás, debemos tomar la decisión de perdonar.

Con el paso de los años, Dios me ha hecho
profundamente consciente de mis propias
carencias en esta área. He derramado muchas
lágrimas por palabras que desearía no haber
dicho. Estoy muy agradecida por la sangre de
Jesús que nos limpia de todo pecado, de toda
nuestra "maldad" (1 Jn. 1:9). Y por el hecho de
que la gracia de Dios sea suficiente para noso-
tros (2 Co. 12:9). Sus misericordias son nuevas
cada mañana (Lm. 3:23). Cada día nos ofrece un
nuevo comienzo.

En cuanto a mí, estoy decidida a aprender
y crecer, y hacer que todo esto me transforme
en una mujer madura, no "más dura". Dejaré de
lado las palabras que hieren y optaré por decir
palabras que sanen.

Estudio bíblico

1. Piensa en las conversaciones en las que participas
cotidianamente: en casa, en el trabajo y en la iglesia.
Cosas que te dices a ti misma, cosas que dices a tu
familia y amigos. Palabras que dices en persona o

*Si tus heridas son muy profundas —si, por ejemplo, has
sido víctima de maltrato verbal o has estado luchando durante
muchos años por superar el pasado—, te aliento a que contactes
con tu pastor, la líder del ministerio de mujeres o una conse-
jera cristiana, alguien que pueda acompañarte y ayudarte en
tu camino a la sanidad. También puedes encontrar ayuda en la
bibliografía recomendada al final de este libro.

por teléfono. Cosas que escribes en correos electrónicos o publicas en foros y *blogs*. ¿Cuáles de estas "armas" observas que usas con mayor frecuencia?

☐ Consejos no solicitados (y que a menudo no son bíblicos)

☐ Críticas no tan constructivas

☐ Verdad no expresada en amor

☐ "Humor" que se te va de las manos

☐ Chismes

☐ Echar en cara el pasado

☐ El tratamiento del silencio

2. Lee Efesios 4. Sería bueno que subrayaras las palabras o frases que significan mucho para ti. Luego, responde las siguientes preguntas:

a. ¿Qué clase de palabras deberían describirnos como seguidoras de Cristo? (vv. 2, 13, 23-24, 32)

b. ¿Qué clase de palabras *no deberían* salir de nuestra boca? (vv. 25, 29, 31; ver también Ef. 5:4)

c. ¿Qué clase de palabras *deberían* salir de nuestra boca? (vv. 15, 25, 29, 32; ver también Ef. 5:4)

3. Pide al Espíritu Santo que te muestre si hay alguna persona a quien has lastimado con tus palabras, alguien a quien necesitas pedirle perdón. Tal vez lo sepas de inmediato o descubras que Dios te trae alguien a la mente más adelante. Cuando suceda, decide que harás algo con lo que Dios te ha revelado. Ora por sabiduría sobre si debes llamar, escribir o hablar en persona. Considera si le debes una disculpa privada o pública. (Generalmente, si un pecado se cometió en privado, la disculpa debe

ser privada; si se cometió en público, la disculpa debe ser pública). Por muy dolorosa que sea la idea de humillarnos y confesar nuestro pecado, no es ni remotamente tan doloroso como llevar el peso de la culpa y la vergüenza. Más allá de cómo sea recibida nuestra disculpa, podemos estar en paz, sabiendo que ahora nuestra conciencia está tranquila. Hemos hecho lo que podíamos hacer por arreglar las cosas. Hemos sido obedientes a la Palabra de Dios. Tenemos su perdón, su misericordia y su gracia.

4. Lee Mateo 6:14-15. ¿Hay alguien a quien necesites perdonar? Ya sea que sepan que te hirieron o no, ya sea que la herida haya sido intencional o no, ya sea que te pidan disculpas alguna vez o no, haz un compromiso (y refuérzalo tan a menudo como sea necesario) de que soltarás la herida y el dolor; y decide perdonar. Escribe una afirmación que exprese ese compromiso.

5. Considera en oración que, en ciertas circunstancias, las Escrituras afirman que tenemos una responsabilidad de acercarnos a las demás personas y hacerles saber que nos han lastimado, para que tengan la oportunidad de disculparse y para que pueda haber sanidad y reconciliación (ver Mt. 18:15-17). Asegúrate de que tu corazón esté en el lugar correcto, que tu meta no sea sencillamente descargarte o tomar revancha, sino ofrecer perdón y restauración.

6. Elige uno de los siguientes versículos (o alguno de los antes mencionados en el capítulo) para memorizarlo y meditar sobre él durante esta semana. Cópialo en una tarjeta o nota autoadhesiva y

pégalo en algún lugar donde lo veas con frecuencia: en el espejo del baño, el refrigerador, el tablero del automóvil, junto a la pantalla de tu computadora o el televisor, o al lado del teléfono.

Salmos 15:1-3	Proverbios 18:21
Salmos 141:3	Efesios 4:29
Proverbios 10:19	Filipenses 2:14-15
Proverbios 13:3	2 Timoteo 2:23-25
Proverbios 15:1	1 Pedro 2:21-23
Proverbios 15:28	2 Pedro 3:15-16

7. Tómate unos momentos para anotar cualquier otra idea o reflexión que desees agregar.

Palabras que sanan

"Hay hombres cuyas palabras son como golpes de espada; mas la lengua de los sabios es medicina"
(Pr. 12:18).

$\mathcal{S}ucede$ una y otra vez. Me encuentro sentada en un elegante salón de fiestas o un salón de reuniones de la iglesia que está decorado, con mucho esmero, con bandas de tela brillante, hermosos arreglos florales, luces que centellean y velas altas. A veces hay un entramado para plantas trepadoras o una cascada, un mural pintado a mano o montones de plantas en macetas. Se hace el silencio en la sala, pero por debajo hay un murmullo de emoción y expectativa. A pocos metros de distancia, hay una mujer de pie ante el púlpito, que dice todo tipo de cosas maravillosas sobre quién soy, lo que he logrado y por qué me ha invitado a hablar. Mientras prosigue, echo una mirada a la multitud de rostros que tengo ante mí: rostros hermosos. Rostros de mujeres

preciosas que están desesperadas por oír una palabra de parte del Señor. En su exterior, todas parecen perfectamente arregladas. Pero sé que las estadísticas dicen que muchas de ellas deben estar pasando grandes dificultades. Algunas de seguro acaban de perder a un ser querido: un padre, un hijo, un esposo. Otras tienen cáncer o alguna otra enfermedad con riesgo de muerte. *Tal vez se enteraron esta semana.* Algunas de ellas están divorciándose o intentando recuperarse de un divorcio. Algunas tienen hijos pródigos. Otras están con terribles problemas financieros. Tal vez perdieron el trabajo o la casa. *Están en la cuerda floja.* Algunas vienen a la iglesia desde hace años y todavía no entienden el porqué de tanta emoción: por qué todos los demás parecen tan entusiasmados con asistir a la escuela dominical o a los grupos pequeños de estudio bíblico, y hablan y hablan de "Jesús esto" y "Jesús aquello". Otras recibieron la invitación de una amiga o compañera de trabajo y nunca antes habían estado en un acontecimiento organizado por una iglesia. *No tienen idea de qué esperar.*

> "Si puedo evitar que se rompa un corazón, no habré vivido en vano". —Emily Dickinson

Mentalmente, comienzo a repasar el mensaje que he preparado y le pido a Dios que me guíe y me dé las palabras justas que debo decir,

deseando y orando para que sea precisamente lo que esas mujeres necesitan. Me siento abrumada por el privilegio y la responsabilidad de todo eso. Por un momento, la sala desaparece, y de repente vuelvo a tener doce años. Rizos desordenados, cabello rojizo inmanejable, pecas en toda la cara, anteojos enormes. Torpe y con falta de coordinación. Solitaria y tímida. Paralizada por demasiados temores para enumerarlos aquí. Y sin embargo, hay un deseo en mi corazón de algo que ni siquiera puedo expresar con palabras. Es un deseo de servir a Dios de alguna manera y proclamar su verdad... aunque no tengo el valor de hablar a los niños en la escuela o pedir ayuda a una vendedora o bibliotecaria. Oigo que mi abuela me llama a la mesa para desayunar, donde hasta hace un momento estuvo leyendo su Biblia y hablando con Jesús. "Christin —me dice, mientras me rodea con el brazo y me acerca hacia ella—, yo sé que Dios tiene un llamado especial para tu vida. Cada vez que oro por ti, tengo estas visiones en la mente. Te veo hablando con miles y miles de personas".

Sentada en la plataforma, recuerdo cuán maravillosamente misterioso —pero ridículamente imposible— parecía aquello en ese entonces. Pero aquí estoy hoy. *Con Dios, nada es imposible*. Se me llenan los ojos de lágrimas y se me hace un nudo en la garganta. Reboso de asombro, gozo y gratitud. La emoción amenaza con arrollarme como una enorme ola. Pero no puedo entregarme a ese sentimiento;

comenzaron los aplausos, y es hora de acercarme al atril. Mientras abro la Biblia, hago una pausa durante medio segundo para ofrecer una oración de agradecimiento, silenciosa y sin palabras. Luego, respiro hondo y comienzo a hablar...

Ahora mi abuela está con Jesús; estoy agradecida de que ella haya podido ver el comienzo de mi ministerio, las primicias en respuesta a sus oraciones fieles. (¡Estoy ansiosa por contarle el resto!). No puedo ni empezar a enumerar todas las demás personas que, a través de los años, oraron por mí, creyeron en mí y me dieron palabras de aliento que me llegaron al corazón. Mis padres, mis tías y tíos, mi pastor de jóvenes y su esposa, el misionero que visitó nuestra iglesia un domingo. Los maestros que me estimularon, los autores que me inspiraron, los amigos que me consolaron. Todos me dieron consejos piadosos y me corrigieron cuando me desviaba. ¡ Y muchos lo siguen haciendo hasta el día de hoy! Estoy asombrada de cómo Dios ha usado a esas personas (muy a menudo y especialmente a otras mujeres) con el fin de ayudarme a crecer en mi relación con Él, de prepararme y capacitarme para responder a su llamado. Ellos tienen su contribución en cada vida que afecto y en cada vida que resulta afectada por las mujeres que Dios impactó a través de mí. Las repercusiones son infinitas.

Las palabras de una mujer pueden hacer mucho más que herir. Pueden motivar, alentar e inspirar. Pueden consolar, fortalecer y sanar. Pueden fomentar el arrepentimiento y el perdón,

la restauración y la reconciliación. Incluso tienen el poder de impedir desastres, prevenir enredos y tragedias.

En toda las Escrituras, no creo que puedas encontrar un ejemplo mejor de este poder para hacer bien —el poder de las palabras de una mujer sabia— que en la historia de Abigail en 1 Samuel 25. En esa época, el rey Saúl ya había recibido la advertencia de que por desobedecer había perdido el reino. El profeta Samuel había ungido a David para reemplazarlo. Pero Saúl no pensaba irse en paz. En cambio, decidió perseguir a David para atraparlo y matarlo; estaba decidido a frustrar el plan de Dios e impedir que el niño pastor convertido en asesino de gigantes se quedara con su trono.

Durante años, David vivió fugitivo, oculto de los ejércitos de Saúl en las montañas y desiertos de Israel y en los países vecinos. No estaba solo; tenía un ejército propio. Más de seiscientos hombres, guerreros poderosos, se habían unido a él, con la expectativa ansiosa del día en que Dios le daría el reino. Hasta ese momento, David tenía que encontrar maneras de sustentarlos a ellos y sustentarse a sí mismo. En el desierto de Maón, David y sus hombres ofrecían protección a los granjeros locales, y guardaban a sus siervos y sus ganados de los filisteos merodeadores: un servicio valioso que daban gratuitamente. Después, en el tiempo de la cosecha, David planteó lo que evidentemente era un pedido apropiado y razonable. Pidió a uno de los agricultores, llamado

Nabal, que compartiera un poco de su prosperidad, que ofreciera a David y sus hombres una comida en agradecimiento por todo el esfuerzo que habían hecho. Lamentablemente, en aquella ocasión sufrió un rechazo muy descortés. El ingrato le giró la cara a David, lo ridiculizó e insultó en público. Enfurecido, el hombre que sería rey reunió a su ejército y se preparó para un ataque a gran escala contra el granjero ignorante y agresivo.

Pero el granjero tenía una esposa llamada Abigail, a quien las Escrituras describen como una mujer "de buen entendimiento y de hermosa apariencia". Ella oyó lo que había ocurrido y de inmediato salió al encuentro de David y sus hombres, llevando suficiente comida para alimentar a un ejército (¡literalmente!). Sin embargo, el mayor regalo que le hizo a David fue el consejo piadoso que salió de su boca. Las Escrituras dicen:

> Y cuando Abigail vio a David, se bajó prontamente del asno, y postrándose sobre su rostro delante de David, se inclinó a tierra; y se echó a sus pies, y dijo: Señor mío, sobre mí sea el pecado; mas te ruego que permitas que tu sierva hable a tus oídos, y escucha las palabras de tu sierva. No haga caso ahora mi señor de ese hombre perverso, de Nabal; porque conforme a su nombre, así es. Él se llama Nabal, y la insensatez está con él; mas yo tu sierva no vi a los jóvenes que tú enviaste. [En este caso, era sencillamente

una afirmación de los hechos, un reconoci-
miento de la culpa, no un insulto gratuito].
Ahora pues, señor mío, vive Jehová, y vive
tu alma, que Jehová te ha impedido el venir
a derramar sangre y vengarte por tu propia
mano. Sean, pues, como Nabal tus enemi-
gos, y todos los que procuran mal contra mi
señor. Y ahora este presente que tu sierva ha
traído a mi señor, sea dado a los hombres
que siguen a mi señor. Y yo te ruego que per-
dones a tu sierva esta ofensa; pues Jehová
de cierto hará casa estable a mi señor, por
cuanto mi señor pelea las batallas de Jehová,
y mal no se ha hallado en ti en tus días. Aun-
que alguien se haya levantado para perse-
guirte y atentar contra tu vida, con todo,
la vida de mi señor será ligada en el haz de
los que viven delante de Jehová tu Dios, y él
arrojará la vida de tus enemigos como de en
medio de la palma de una honda. Y aconte-
cerá que cuando Jehová haga con mi señor
conforme a todo el bien que ha hablado de
ti, y te establezca por príncipe sobre Israel,
entonces, señor mío, no tendrás motivo de
pena ni remordimientos por haber derra-
mado sangre sin causa, o por haberte ven-
gado por ti mismo... (1 S. 25:23-31).

Abigail comenzó su ruego con las más sinceras
disculpas, al reconocer el llamado que existía en la
vida de David y su derecho a estar enojado por la
insensatez de su esposo. Luego, le recordó a David

que el Señor pelearía sus batallas y se encargaría de sus enemigos. Le sugirió amablemente que reflexionara sobre las posibles consecuencias del pecado que estaba a punto de cometer. Abigail le rogó a David que hiciera caso omiso de su marido, que perdonara y olvidara la necedad de Nabal y que en cambio se concentrara en su propio destino como el próximo rey de Israel.

Observa la respuesta: "Y dijo David a Abigail: Bendito sea Jehová Dios de Israel, que te envió para que hoy me encontrases. Y bendito sea tu razonamiento, y bendita tú, que me has estorbado hoy de ir a derramar sangre, y a vengarme por mi propia mano. Porque vive Jehová Dios de Israel que me ha defendido de hacerte mal, que si no te hubieras dado prisa en venir a mi encuentro, de aquí a mañana no le hubiera quedado con vida a Nabal ni un varón. Y recibió David de su mano lo que le había traído, y le dijo: Sube en paz a tu casa, y mira que he oído tu voz, y te he tenido respeto" (1 S. 25:32-35).

"Las palabras amables pueden ser cortas
y fáciles de decir, pero sus ecos son
verdaderamente infinitos". —Madre Teresa

¡Piensa en lo que podría haber ocurrido si Abigail no hubiera tenido el valor de hablar! O lo que es peor, ¿qué habría pasado si hubiera echado leña al fuego al discutir con David, criticarlo o condenarlo, o incluso alentarlo a destruir

a su esposo insensato? Menos mal que ella tomó otro camino; optó por una táctica mucho mejor. Y David tomó muy en serio las palabras de Abigail. Reconoció la sabiduría de su consejo y agradeció a Dios por enviarla a él. Abigail no solo salvó su propia vida y la de su familia, sino también la de David. Después, cuando su esposo murió, David se casó con ella. ¡Él no iba a dejar que se le escapara una mujer así!

Proverbios 12:18 dice: "Hay hombres cuyas palabras son como golpes de espada; mas la lengua de los sabios es medicina". Las Escrituras están llenas de ejemplos de esta verdad, de cómo las palabras adecuadas dichas en el momento preciso (a menudo por parte de mujeres) tienen el poder de conmover corazones y vidas, y cambiar el curso de la historia. Para bien.

En cierto sentido, esas palabras también son como armas. Pero no dañan a las *personas*. Se usan para combatir el mal, para abrirse camino entre el temor y la duda, el engaño, el desaliento y la desesperación. Usamos esas armas para repeler al enemigo y contrarrestar el daño que haría a las personas que amamos. Las siguientes son algunas de las mejores armas que tenemos a nuestra disposición:

Consejos piadosos basados en la Biblia. En períodos de crisis, en un momento de necesidad, cuando una persona viene a nosotras con un problema, cuando vemos que una persona va camino al peligro o el desastre, a menudo tenemos la oportunidad y el privilegio de decirle

algo importante para su vida, de traspasar la oscuridad y la confusión y señalarle la Luz. A veces es un caso único y especial, una suerte de "encuentro orquestado por Dios"; con otras personas, tendremos esa oportunidad una y otra vez. (Luego hablaremos más sobre la enseñanza, el entrenamiento y cómo ser mentores en el capítulo 10). A menudo podemos inspirarnos en nuestras propias experiencias y en nuestros fracasos además de nuestros logros. Hay cosas que hemos aprendido de personas sabias que encontramos en el camino y cosas que aprendimos por nuestra cuenta (por lo general, a fuerza de cometer errores). Pero lo más importante son las cosas que Dios nos enseñó en las páginas de su Palabra, los principios bíblicos que son la base de nuestra vida y nuestra fe. Es fundamental que la sabiduría que impartamos no sea meramente sabiduría humana o terrenal, sino "la sabiduría que es de lo alto". La Biblia nos dice que es fácil reconocer este tipo de sabiduría porque es pura, pacífica, amable, benigna, llena de misericordia y de buenos frutos, sin incertidumbre ni hipocresía (Stg. 3:17). Puede que necesitemos esta sabiduría de repente y de manera inesperada, o natural y frecuentemente en el transcurso del día. Una manera de prepararnos es asegurarnos de pasar todos los días un tiempo en la presencia de Dios, estudiar su Palabra, buscar su rostro, pedirle que nos dé sabiduría —que nos llene de ella—, de manera que cada vez que la necesitemos, la tengamos.

Verdad expresada en amor. A menudo se dice con bastante ligereza: "¡La verdad duele!". Y a veces es así. Puede ser dolorosa, especialmente cuando expone un área de debilidad, autoengaño o pecado. Pero es mucho más fácil de recibir si se dice en amor. El hecho es que existen situaciones que nos exigen corregir a los demás y hacerlos responsables de sus acciones o su comportamiento. Otras circunstancias nos exigen que mantengamos cierta norma (especialmente una norma bíblica) y llamemos a los demás al arrepentimiento y a volver a la obediencia a la Palabra de Dios. Casi siempre, esto sucede durante una conversación o confrontación mantenida con personas con quienes tenemos una relación profunda, con personas que conocemos íntimamente, con quienes tenemos confianza y nos hemos ganado el derecho de hablar. En cualquier caso, este tipo de corrección amorosa solo debe hacerse en oración y con mucho cuidado e interés por la otra persona. No debería darnos ninguna alegría. Si sentimos siquiera un dejo de victoria o satisfacción arrogante ante la idea de poner a la persona en su lugar, debemos echarnos atrás… ¡inmediatamente! Pero si nos compungimos en nuestro corazón por ellos, si de verdad queremos lo mejor para ellos y si (después de orar con sinceridad y pedir a Dios que nos guíe) estamos absolutamente convencidas de que es una verdad que debemos decir —en ese preciso momento y en ese preciso lugar—, entonces hemos de proceder con valor santo,

con bondad y compasión, porque a veces decir la verdad es lo más amoroso que podemos hacer (Jn. 8:32).

Elogios y aprecio sinceros. ¿Cuándo fue la última vez que hicimos saber a alguien cuánto lo amamos, cuánto lo valoramos y cuánto apreciamos lo que aporta a nuestra vida y la de los demás? Sin duda, la mayoría de las personas son bien conscientes de sus defectos y errores, pero ¿qué hay de sus fortalezas, sus éxitos y logros, sus talentos y dones especiales? Sabemos lo mucho que significa para nosotras cuando nos sentimos desalentadas, agotadas y "[cansadas] de hacer el bien", y de repente alguien nos elogia, nos agradece o nos hace saber que ha notado nuestro esfuerzo. ¡Cómo nos levanta el ánimo y nos alegra el día! Necesitamos adoptar el hábito de hacer lo mismo por los demás, de tomarnos el tiempo —de hacer el tiempo— todos los días para eso.

"El aprecio puede cambiarle el día a alguien, incluso cambiarle la vida. Todo lo que se necesita es la disposición a expresarlo con palabras". —Margaret Cousins

Una vez, asistí a un taller en un congreso para maestros titulado "Sorpréndelos haciendo lo bueno". La premisa de la oradora consistía en que, en lugar de estar atentas al mal comportamiento y reprender a los niños constantemente,

deberíamos buscar ejemplos del buen comportamiento y recompensar los actos de obediencia realizados con alegría, los actos de bondad y generosidad y los buenos modales que podamos observar. Insistió que era una estrategia mucho más eficaz para mantener la disciplina de una clase. La oradora nos aseguró que los niños que estuvieran a nuestro cargo se sentirían mucho más motivados por los elogios y refuerzos positivos que por la atención negativa que recibían por portarse mal. Cuando volví a mi clase, decidí probarlo... y tengo que decir que los cambios en su comportamiento y en su actitud fueron sorprendentes... ¡igual de sorprendentes que mis cambios!

Tal vez hayas oído la historia real de otra profesora que una vez pidió a sus estudiantes de los primeros años de escuela secundaria que escribieran una cosa que admiraban o apreciaban de cada uno de sus compañeros de clase. Después, juntó todos los comentarios y repartió a los estudiantes la lista de las cosas que sus compañeros admiraban de ellos. Para muchos de esos estudiantes, fue un momento decisivo, una experiencia que les cambió la vida. Muchos años después, cuando uno de ellos murió en la guerra de Vietnam, se encontró en su billetera la antigua lista hecha jirones: se encontraba entre sus posesiones más preciadas.

Piénsalo: ¿A cuáles de las personas que te rodean —en tu familia, tu iglesia, tu escuela u oficina, tu vecindario o comunidad— les vendría

bien un elogio sincero o una expresión sentida de aprecio por tu parte?

Humor que aligera la carga. La Biblia dice: "El corazón alegre constituye buen remedio..." (Pr. 17:22). Después de miles de años y cientos de estudios de investigación, ¡los médicos y científicos se han puesto de acuerdo! Existe un poder sanador en el humor positivo y edificante. De alguna manera, la risa alivia el estrés y libera tensiones; nos ayuda a relajarnos. Cuando nos reímos de nosotros mismos y con los demás, podemos deshacernos de una gran cantidad de emociones poco saludables. Decir algunas tonterías ayuda mucho a aliviar los síntomas del dolor físico, emocional y psicológico. Algunas mujeres tienen una gran habilidad para eso, ¡un don para la comedia! Pero todas nosotras podemos aprender a usar un poco de frivolidad de vez en cuando para aligerarle la carga a otra persona.

Exhortación y aliento. Todas nosotras estamos rodeadas de personas necesitadas de oír que vemos el potencial que Dios les dio y que creemos en ellas. Tenemos las mejores expectativas de lo que Él logrará en ellas y a través de sus vidas. A veces incluso podemos ver en ellas cosas que ellas no ven. Pero una vez que lo vislumbran, nuestra fe en ellas se convierte en lo que las motiva e inspira, el motor que las impulsa a avanzar y crecer hasta alcanzar todo lo que estaban destinadas a ser. Tenemos el privilegio de alentarlas a cada paso, de retarlas a "tener sueños grandes y esforzarse mucho más". Cuando

se encuentran con obstáculos o se quedan sin combustible, podemos ser la voz que les diga: "¡No abandones la lucha! ¡Tú puedes lograrlo! ¡Sé que puedes! Dios está contigo. Él te ayudará. Y yo también".

Compasión y comprensión. Esto es el opuesto de las críticas y los juicios condenatorios. Es extender a los demás la misericordia y la gracia que hemos recibido. Les hacemos saber que no están solos; hay alguien que ve, alguien que se preocupa por ellos, alguien que comprende lo que están pasando. Nuestros problemas pueden ser parecidos a los de ellos o pueden no serlo, pero nosotras sabemos lo que es sentirse solo, rechazado, traicionado. Hemos cometido nuestra propia cuota de errores. Sabemos lo que se siente al caer y fracasar. También sabemos dónde encontrar la fortaleza para volver a levantarnos, aprender a amar, confiar y reintentarlo. Así que los encaminamos en esa dirección. Y oramos por ellos. Mejor aún, oramos *con* ellos.

Una vez vi una conferencia de prensa encabezada por un hombre que acababa de perderlo todo —su esposa, sus dos hijas muy pequeñas y su suegra— cuando un avión militar impactó contra su casa unos días antes de Navidad. Con lágrimas en los ojos, este hombre expresó su profunda preocupación *por el piloto* que había salido ileso, pues se imaginaba que seguramente estaría destrozado por lo que había hecho. El hombre pidió a todos los oyentes que oraran por el piloto: "Quiero que él sepa que no lo culpo. No

fue su culpa. No tuvo la intención de hacerlo. Quiero que él se quede en paz". ¡Qué regalo tan increíble le dio este hombre a ese piloto! Es el tipo de compasión y comprensión a imagen de Cristo a la que todos hemos sido llamados. Sin embargo, verla expresada ante nuestros ojos nos deja sin aliento.

"Para unos ojos hermosos, busca el bien en los demás; para unos labios hermosos, di solo palabras amables; y para un buen porte, camina en el conocimiento de que nunca estás sola". —Audrey Hepburn

Un oído atento. ¿Qué le dices a una persona que acaba de perder el trabajo o la casa, un hijo o un cónyuge? ¿A alguien que está pasando un sufrimiento físico, emocional, mental o espiritual? Romanos 12:15 nos exhorta a llorar con los que lloran. Debemos consolarlos con nuestra presencia y nuestro amor. Dejar que Dios use nuestros brazos para abrazarlos, nuestros oídos para escucharlos. "Bendito sea el Dios y Padre de nuestro Señor Jesucristo, Padre de misericordias y Dios de toda consolación, el cual nos consuela en todas nuestras tribulaciones, para que podamos también nosotros consolar a los que están en cualquier tribulación, por medio de la consolación con que nosotros somos consolados por Dios" (2 Co. 1:3-4).

A veces nos apuramos demasiado en intentar "arreglar" y mejorar las cosas. He caído en esa trampa. Muchas veces me he sorprendido intentando resolver los problemas de mis amigos ofreciéndoles lo que pretendo que sean sugerencias útiles. "¿Has pensado en esto? ¿Has probado con aquello? Tal vez si...". A menudo derriban una idea tras otra. Tienen un millón de razones por las cuales no funcionará nada de lo que les digo. Pero sigo intentándolo, en lugar de entender el mensaje: "Necesito tu compasión, no tus soluciones. Un oído que escucha, no una lista de cosas que debo hacer". No sé por qué me cuesta tanto captar eso, especialmente si tengo en cuenta lo frustrante que me resulta cuando otras personas me hacen lo mismo. Supongo que en verdad solo quiero ayudar, del mismo modo que otros solo quieren ayudarme a mí. Pero hace algunos años, aprendí a ser franca con mis amigos y mi familia, y a decirles: "Quizá más adelante te pida un consejo sobre este tema; en este momento solo necesito que me escuches". Ahora cuando me hacen una confidencia, intento acordarme de preguntarles: "¿Cómo te puedo ayudar con esto? ¿Estás buscando una caja de resonancia? ¿Quieres mis sugerencias? ¿O estás buscando un hombro donde llorar? Lo que sea que necesites, te lo daré".

Estas son solo algunas de las armas poderosas que tenemos a nuestra disposición en la batalla encarnizada entre el bien y el mal, que se

da a nuestro alrededor. Hay muchas maneras en que podemos usar nuestras palabras para ayudar y traer sanidad. Es posible que de este lado de la eternidad nunca sepamos el impacto que han tenido en la vida de las personas a quienes afectamos, aunque a veces Dios nos dé un atisbo, un vistazo por adelantado. ¡Qué privilegio tan maravilloso ser su vasija, su voz! Impartir con palabras su vida, su amor, su gozo y su paz al corazón de otra persona.

Y en cierto sentido, es muy sencillo, muy fácil. Cualquiera puede hacerlo. En cualquier momento. En cualquier lugar.

Sin embargo, puede ser el reto de toda una vida domar la lengua, dominar este gran poder, y aprender a usarla para el bien de manera sistemática. Puede exigir una dedicación inmensa y un esfuerzo enorme de nuestra parte resistir la tentación de nuestra inclinación egoísta, superar nuestra debilidad humana y alcanzar el potencial que nos ha sido dado. Francamente, es imposible lograrlo por nosotras mismas. Necesitamos que el Espíritu de Dios nos ayude. Y no solo con las palabras que se nos escapan… sino con la fuente de esas palabras: nuestro corazón.

Estudio bíblico

1. ¿Recuerdas algún momento de tu vida en que las palabras de otra persona te han alentado, consolado o edificado? Puede haber sido un momento en que un elogio, una expresión de amor o aprecio

o quizá simplemente algún buen consejo práctico y útil te han ayudado mucho.

a. Ahora tómate un momento para agradecerle a Dios por esas personas y por cómo te ayudaron.

b. ¿Alguna vez has dado las gracias en persona a alguna de ellas? ¿Saben lo que han hecho por ti? De ser apropiado, considera de qué forma podrías expresar tu aprecio por esas personas en el día de hoy.

2. Hasta donde sabes, ¿alguna vez has tenido la oportunidad de decir palabras impactantes, positivas y vivificantes que hayan llegado al corazón de otra persona? ¿Fuiste consciente de eso en el momento? ¿Sentiste que Dios te guiaba a decir lo que dijiste? O ¿te enteraste después que fue especialmente importante para la otra persona?

3. Lee Romanos 12:9-21. De acuerdo con este pasaje, cuál debería ser nuestra actitud respecto a:

a. Dios y las cosas espirituales (vv. 11-12)

b. El pueblo de Dios: nuestros hermanos y hermanas en Cristo (vv. 10, 13, 15)

c. Los que nos persiguen y maltratan (vv. 14, 17-21)

d. La vida en general (vv. 9, 12, 16, 18, 21)

¿De qué manera el tener este tipo de actitud incide en las palabras que decidimos decir a Dios, al pueblo de Dios, a los que nos persiguen y maltratan, y en general?

4. Haz una lista de las personas por quienes te tomarás el tiempo para alentar esta semana: amigos y

vecinos, compañeros de trabajo, tu esposo, tus hijos o nietos, tus hermanos y hermanas, o hermanos y hermanas en Cristo. Pregúntale a Dios si hay alguna persona en especial a quien le gustaría que incluyeses en esa lista. ¡Permanece abierta a todas y cada una de las oportunidades! Considera cuáles de las siguientes expresiones podría ser la más apropiada o significativa, dadas las circunstancias:

- ☐ Expresiones espontáneas verbales de elogio o admiración ofrecidas en el momento
- ☐ Notas, cartas, postales manuscritas
- ☐ Correo electrónico o tarjetas electrónicas
- ☐ Premios o certificados de reconocimiento
- ☐ Camaradería con un café o una comida, o durante una actividad especial
- ☐ Llamadas telefónicas
- ☐ Publicaciones en un sitio web/*blog*/foro
- ☐ Notas afectuosas puestas en loncheras o sobre la almohada

5. Elige uno de los siguientes versículos (o alguno de los antes mencionados) para memorizarlo y meditar sobre él durante esta semana:

Proverbios 10:11a	Proverbios 15:4
Proverbios 10:21a	Proverbios 15:23
Proverbios 10:31a	Proverbios 16:21
Proverbios 12:14	Proverbios 25:11
Proverbios 12:25	

6. Tómate unos minutos para anotar cualquier otra idea o reflexión que desees agregar.

Cuatro

Palabras que revelan

"Examíname, oh Dios, y conoce mi corazón..."
(Sal. 139:23).

En nuestro tiempo, muchos la conocemos como la primera poetisa estadounidense y una de las figuras más importantes de la literatura norteamericana. En su tiempo, solo era la señora Bradstreet, la esposa del gobernador Simon Bradstreet de la Massachusetts Bay Colony, y la madre de sus ocho hijos. Anne tenía dieciséis años cuando se casó con Simon. Eran puritanos. Junto con sus amigos y su familia, habían huido hacia el Nuevo Mundo para escapar de la persecución religiosa que sufrían en Inglaterra. A miles de millas, del otro lado del océano, lejos de todo lo que conocían y amaban, habían comenzado a reconstruir sus vidas en las condiciones más duras, en las circunstancias más difíciles. A diario se enfrentaban a la enfermedad, el sufrimiento y la muerte. Anne extrañaba con desesperación su tierra natal y la vida que había

conocido. A pesar de eso, se daba cuenta de que era muy bendecida. Estaba profundamente enamorada de su marido, y él, de ella. Ambos provenían de familias que estaban en mejor situación económica que la mayoría. En una época en que pocas mujeres recibían cualquier tipo de educación formal (no era necesaria para el tipo de vida que se esperaba que tuvieran), tanto el padre como el esposo de Anne la alentaron a explorar su interés en la historia y la filosofía, los idiomas, la literatura, la teología, las artes y las ciencias. Hablaba tres o cuatro idiomas con fluidez. En esos días, la mayoría de los hogares contaba con un solo libro (con suerte): la Biblia. Los libros de la biblioteca personal de Anne con el tiempo sumaron más de ochocientos, y cada uno de ellos era una posesión preciada que la inspiró a incursionar en la escritura. Aunque a principios del siglo XVII había poco mercado para la poesía escrita por una mujer, la familia de Anne celebró y aplaudió sus esfuerzos.

"Las personas y las circunstancias que me rodean no me hacen ser lo que soy, sino que revelan quién soy". —Laura Schlessinger

Pero el 10 de julio de 1666, la tragedia los golpeó. En medio de la noche, la casa de los Bradstreet comenzó a arder y se quemó totalmente. Gracias a Dios, la familia escapó ilesa.

Pero lo único que pudieron hacer era observar cómo todas sus posesiones preciosas, todo lo que tenían, se convertían en cenizas. Fue una pérdida devastadora. Tiempo más tarde, Anne volcó sus sentimientos en un poema que tituló "Sobre el incendio de nuestra casa":

En la noche silenciosa en que fui a
 descansar,
el dolor que venía no hube de mirar.
Un ruido atronador me despertó
y gritos lastimeros de pavorosa voz.
Aquel temible sonido de "fuego" y "fuego"
que ningún hombre sepa es mi deseo.
Y al levantarme, la luz miré
y a mi Dios con el corazón lloré
que me sostuviera en mi aflicción
y no me dejara sin socorro en el dolor.
Luego, al salir, vi la llama
que consumía mi morada.

Y cuando ya no podía mirar,
bendije la gracia de Dios de dar y quitar
que dejó mis bienes en polvo incombusto,
sí, así fue, y fue justo.
Porque era suyo, mío no,
lejos esté de quejarme yo.
Él podría justamente despojarnos de todo,
pero suficiente para nosotros nos dejó.

Cuando por las ruinas a menudo pasaba
mis ojos apenados a un lado apartaba.

Y aquí y allí, los lugares observaba,
donde otrora me sentaba, y largo tiempo
 estaba.
Aquí estaba ese baúl, y allí esa cómoda
 amada,
allí estaba ese acopio que tanto valoraba.
Mis cosas agradables en cenizas estaban,
ya no podrá contemplarlas mi mirada.
Ningún invitado bajo este techo se sentará,
ni en tu mesa un bocado comerá.
No habrá charlas agradables en este lugar,
ni historias de antaño se habrán de contar.
Ninguna vela resplandecerá en ti,
ni se oirá la voz del novio aquí.
En silencio por siempre permanecerás.
Adiós, adiós, todo es vanidad.

Luego, comencé a reprender a mi corazón, y
 le decía:
¿Acaso en la tierra tu riqueza residía?
¿Pusiste en el polvo tu confianza,
en brazo de carne, tu esperanza?
Alza tus pensamientos por encima del cielo,
el muladar de vapor puede tomar vuelo.
Tú tienes una casa de porte erecto
diseñada por ese poderoso Arquitecto.
Con gloria, amueblada generosamente,
aunque esta ya no esté, aquella es
 permanente.
Ya está comprada, y pagada también,
por Aquel que tiene mucho por hacer.
Un precio tan alto que es desconocido,

pero su gracia darte a ti ha querido.
Hay suficiente riqueza; más no necesito.
Adiós, riqueza mía; adiós, acopio mío.
El mundo ya no me dejes amar;
mi esperanza y tesoro allá arriba están.[1]

Fue un momento decisivo para Anne. Era una mujer de la vida real, de carne y hueso, como nosotras, que lidiaba con una gran aflicción, con el dolor y la autocompasión. Pero al final, las palabras que salieron de su corazón fueron palabras de esperanza, fe, paz y confianza. Palabras de alabanza y agradecimiento a Dios.[2] La respuesta de Anne a esta pérdida desgarradora nos dice mucho más acerca de ella de lo que cualquier biógrafo nos pueda decir. Jesús dijo: "...de la abundancia del corazón habla la boca" (Mt. 12:34).

"Las palabras, al igual que la naturaleza, revelan
a medias y ocultan a medias el alma que
tienen dentro". —Lord Alfred Tennyson

Nuestras palabras reflejan y revelan quiénes somos por dentro. Dan a conocer nuestro enfoque y nuestro estado de ánimo, dónde estamos de verdad en lo emocional y espiritual. Como explicó Jesús a sus discípulos: "...lo que sale de la boca, del corazón sale..." (Mt. 15:18). "El hombre bueno, del buen tesoro de su corazón saca lo bueno; y el hombre malo, del mal tesoro de su

corazón saca lo malo; porque de la abundancia del corazón habla la boca" (Lc. 6:45).

Para bien o para mal, nuestras palabras revelan lo que hay en nuestro corazón, porque ahí es donde nacen. Son signos o "síntomas" del estado de nuestro corazón. Si nuestro corazón es tierno, misericordioso y compasivo, nuestras palabras lo demostrarán. Si hemos alimentado el fruto del Espíritu (amor, gozo, paz, paciencia, benignidad, bondad, fe, mansedumbre, templanza, Ga. 5:22-23), ese fruto se hará evidente en las cosas que decimos y en las cosas que hacemos. A la inversa, si nuestro corazón es egocéntrico y egoísta, si es duro y está encallecido, si está lleno de amargura, codicia, envidia u orgullo, nuestras palabras también lo revelarán.

> "Ten cuidado con tus pensamientos; en cualquier momento, pueden convertirse en palabras". —Iara Gassen

¿Dije eso en voz alta? Puede que logremos mantener las apariencias durante un tiempo. Algunas de nosotras nos hemos convertido en expertas en disfrazar nuestras verdaderas intenciones y presentar nuestras ideas, opiniones y motivaciones de la manera más positiva posible. Pero domar la lengua es difícil. Tarde o temprano, la verdad siempre se escapa. Cuando se apagan las cámaras y las luces se oscurecen,

cuando creemos que nadie nos oye —es decir, nadie importante—, nuestra boca indica lo que *verdaderamente* pensamos. Aunque sea para nosotras mismas.

Piénsalo. Si nuestras palabras constantemente expresan enojo o impaciencia, si son hirientes o muestran falta de sensibilidad, ¿qué dice eso sobre nosotras? ¿Y que hay de si nuestras palabras son un intento de manipular y controlar, si estamos convencidas de que nosotras tenemos mejor criterio o si siempre estamos intentando salirnos con la nuestra? ¿Y si no podemos parar de hablar sobre lo que tenemos y cuánto costó y lo exclusivo que es? ¿Si tenemos que ser el centro de atención, el foco de todas las conversaciones? ¿Si tenemos que superar todos los relatos que oímos para mostrar que tenemos más experiencia, más conocimiento, más de todo? ¿Si nos sentimos obligadas a criticar a los demás y emitir juicio sobre ellos, a espaldas de ellos o en la cara? ¿Si habitualmente desautorizamos a los que tienen autoridad sobre nosotras? ¿Si nos encanta jugar a ser el abogado del diablo? ¿Si "llevar la contra" o "discutir" es nuestro modo de ser preestablecido?

A veces la raíz de todo eso es el egoísmo. A veces es el temor. La duda. La inseguridad. La decepción o desilusión. La amargura. El orgullo. Cualquiera que sea la causa, a la larga se expresa de una forma que no solo nos lastima a nosotras, sino también a los demás. Puede ser un veneno lento, tranquilo, insidioso o una erupción

volcánica. De cualquier manera, el daño es innegable y a veces irreversible.

Podemos decidir que todo lo que queremos es controlar mejor nuestra lengua, poner guarda a nuestros labios, negarnos a pronunciar palabras que hieran y en su lugar elegir palabras que sanan. Pero si las palabras nacen en nuestro corazón, no sirve de nada intentar tratar los síntomas y hacer caso omiso de la enfermedad. Necesitamos pedir una cita con el Gran Médico, preguntarle sobre el estado de nuestro corazón y obtener su diagnóstico y sus recetas. Podemos tener una idea de lo que está mal en nosotras, a qué apuntan los signos y síntomas. Podemos creer que sabemos en qué áreas necesitamos trabajar o mejorar (el equivalente espiritual de la dieta y el ejercicio). Pero solo Dios lo sabe con certeza. Solo Él está calificado para hacer el diagnóstico.

"Engañoso es el corazón más que todas las cosas, y perverso; ¿quién lo conocerá? Yo Jehová, que escudriño la mente, que pruebo el corazón, para dar a cada uno según su camino, según el fruto de sus obras" (Jer. 17:9-10). Podemos engañar a algunas personas a veces. Incluso nos podemos engañar a nosotras mismas. Pero nada se le escapa al Señor. "Y no hay cosa creada que no sea manifiesta en su presencia; antes bien todas las cosas están desnudas y abiertas a los ojos de aquel a quien tenemos que dar cuenta" (He. 4:13).

Es incómodo quedar expuesta, que salgan a

la luz nuestros secretos más oscuros y profundos. Descubrir que, a fin de cuentas, somos solo seres humanos, tan débiles, frágiles y caídos como cualquier otra persona. Puede que estemos conmocionadas y horrorizadas. Tal vez nos sintamos avergonzadas o abochornadas. Pero Dios no está conmocionado ni horrorizado. No es nada nuevo para Él, nada que no sepa ya. No hay nada que Él no haya visto ya. La noticia asombrosa, increíble, maravillosa y fabulosa es que de todos modos nos ama... tal como somos. Pero nos ama demasiado para dejarnos así. Él conoce el dolor y el sufrimiento que nos causa nuestra propia condición pecadora, y desea hacer algo al respecto. Está dispuesto a tomar medidas drásticas para liberarnos.

¿Puede el amor ser terrible, mi Señor?
 ¿Y la ternura, ser severa?
¡Oh, sí! Intenso del amor es su deseo
de purificar a la amada... es fuego,
 un fuego santo que arde.
Porque Él ha de perfeccionarte
 completamente
hasta que a su imagen todos puedan ver
 la belleza de tu Señor.

¿Puede el amor santo ser celoso, Señor?
 Sí, celoso como la muerte;
hasta que todo ídolo hiriente
sea arrancado y quitado de ti.
 El amor será severo para salvar;

de ningún dolor ha de librar
hasta que libre y pura seas
 y perfecta como tu Señor.

¿Puede el amor parecer cruel, oh mi Señor?
 Sí, como espada, la cura;
no te eximirá, alma enferma de pecado,
hasta que tu enfermedad haya sanado,
 hasta que tu corazón esté purificado.
Porque, ¡oh! Te ama demasiado
para dejarte en el infierno por ti creado,
 ¡el Salvador es tu Señor![3]

Si nos humillamos, si nos sometemos a la intervención quirúrgica de Dios, Él nos limpiará completamente. Limpiará las arterias tapadas, quitará los callos y cortará el tejido cicatricial. Incluso, de ser necesario, nos hará un transplante completo (si no lo hemos tenido todavía) y nos dejará con un corazón nuevo. Y un nuevo comienzo.

Para experimentar el máximo beneficio, tenemos que programar citas de seguimiento periódicas para asegurarnos de que nuestro corazón nuevo lata de manera adecuada, que haya sanando como debe y se esté fortaleciendo día a día. Y tenemos que seguir las instrucciones del Médico para el postoperatorio: "Sobre toda cosa guardada, guarda tu corazón; porque de él mana la vida" (Pr. 4:23).

Una vez, alguien observó que el corazón humano es como un balde. Cada vez que lo

"golpean", se derrama lo que hay adentro. Es simple, en realidad: si queremos que se derramen cosas buenas, tenemos que poner cosas buenas en él. Tenemos que llenar nuestro balde (nuestro corazón) con cosas positivas y alentadoras que nos eleven el espíritu. Medita en la Palabra de Dios. Pasa tiempo en alabanza, adoración y acción de gracias, y en compañía de otras personas que compartan tu compromiso con la buena salud del "corazón". "Por lo demás, hermanos, todo lo que es verdadero, todo lo honesto, todo lo justo, todo lo puro, todo lo amable, todo lo que es de buen nombre; si hay virtud alguna, si algo digno de alabanza, en esto pensad" (Fil. 4:8).

No podemos limitarnos a poner cosas buenas; también tenemos que evitar que entren cosas malas. Tenemos que limitar o eliminar la comida chatarra, quitarnos de encima las influencias poco saludables o negativas. Estas pueden ser internas: pensamientos obsesivos, sentimientos en los que nos regodeamos. O pueden ser externas: cosas que leemos, miramos y escuchamos que solo alimentan nuestra codicia, envidia o lujuria, nuestra insatisfacción o desilusión con la vida. Cosas que nos tientan a compararnos a nosotras mismas o a los miembros de nuestra familia con otras personas de manera poco favorable. Cosas que nos convencen de que el lugar donde pertenecemos es el centro del universo y que tenemos el derecho de exigir que todo se haga a nuestra manera. Cosas que

nos deprimen y desalientan. A veces tenemos que limitar el tiempo que pasamos con ciertas personas o evitar ciertos lugares. Puede resultar difícil librarnos de nuestros antiguos hábitos, nuestra antigua rutina y nuestro estilo de vida anterior. Pero no es tan difícil como pasar por la cirugía otra vez. No queremos deshacer todo el trabajo que Dios ya ha hecho.

"Tu mente es un huerto, y tus pensamientos
son las semillas; la cosecha pueden ser
flores o malas hierbas". —Anónimo

Hoy la palabra inglesa *pollyanna* a menudo se usa como un término despreciativo para describir a alguien con un optimismo ingenuo, una ceguera intencional ante las verdades desagradables, o que voluntaria y lamentablemente ha perdido el contacto con las duras realidades de la vida. Pero si alguna vez has leído la novela original de Eleanor H. Porter o has visto la película de Disney donde actúa Hayley Mills, sabes que no es así. La Pollyanna de Porter era una niña cuyo padre, un ministro de Dios, le había enseñado desde pequeña a cultivar en su corazón "una actitud de gratitud", a optar por "da[r] gracias en todo…" (1 Ts. 5:18). Juntos, jugaban al "juego de la alegría", en el que intentaban ayudarse mutuamente a encontrar algo por lo que alegrarse o estar agradecidos, cualquiera que fuera la situación. El padre de Pollyanna tam-

bién le había enseñado una lección importante que había aprendido a fuerza de cometer errores: buscar siempre lo positivo en los demás, en lugar de concentrarse en sus fallas o defectos.

A medida que avanza la historia, la jovencita experimenta una gran cuota de sufrimiento. Cuando murieron sus amados padres, la enviaron a vivir con una tía adinerada, una mujer fría y distante que dominaba la estructura social de un pueblo infeliz y poco amistoso. Pero el espíritu de Pollyanna no había de ser reprimido ni doblegado. Ella buscaba el bien en todos y en todo, ¡y lo encontraba! Su entusiasmo era tan contagioso que se propagaba de una persona a otra. Incluso su tía, de corazón duro, no pudo evitar ablandarse en respuesta a la determinación inquebrantable de Pollyanna de regocijarse y estar contenta. Pero al final, cuando Pollyanna enfrentó una pérdida que, por una vez, amenazó con abrumar incluso su espíritu resueltamente alegre, el pueblo se juntó para apoyarla. Uno a uno, le repitieron las palabras que ella misma les había dicho, palabras de amor y amistad, fe y esperanza. Palabras que los habían cambiado para siempre. Palabras que habían provenido de un corazón puro, un corazón agradecido, un corazón contento. La historia es un ejemplo convincente de una profunda verdad espiritual: cuando nuestro corazón está lleno de vida y gracia, nuestras palabras también lo están y son un verdadero reflejo, una revelación de Aquel a cuyo servicio dedicamos nuestra vida.

Estudio bíblico

1. Piensa en las palabras que dices a diario. Pídele al Espíritu Santo que haga brillar la luz de su verdad mientras consideras lo siguiente: ¿Cuán bien reflejan tu corazón esas palabras? Para bien o para mal, ¿qué revelan tus palabras sobre ti, ante ti misma y los demás? ¿Cuál es el estado de tu corazón?

2. ¿Ves algunas áreas en las que (quizá con los años) ha habido un verdadero perfeccionamiento o crecimiento espiritual? ¿Hay signos o "síntomas" que indican que existen otras áreas que ahora requieren de tu atención? ¿Cuán urgente es la necesidad y por qué?

3. Lee la oración de confesión y arrepentimiento de David en el salmo 51.

 a. ¿Qué le pide David a Dios que haga por él y su corazón pecador? ¿Qué medida le pide a Dios que tome? (vv. 1-2, 7, 9-10, 12)

 b. ¿Qué quiere ver Dios en nuestro corazón? (v. 6). ¿En contraste con qué?

 c. ¿Qué quiere Dios de nosotros, a cambio de lo que hace por nosotros? (vv. 16-17)

 d. Cuando nuestro corazón recibe una limpieza, y es renovado y lleno de la verdad de Dios, ¿qué clase de palabras salen de nuestra boca? (vv. 13-15)

4. Escribe tu propia oración de confesión y arrepentimiento.

5. ¿Te ha puesto Dios la urgencia de alguna medida concreta que debes tomar en respuesta a lo que te ha revelado sobre el estado de tu corazón? Tómate un poco de tiempo para pensarlo.

6. ¿Qué puedes comenzar a hacer hoy para llenar tu corazón de cosas buenas?

7. ¿Existen ciertas cosas, personas o circunstancias que necesitas evitar? ¿Cómo puedes mantener a raya las influencias negativas?

8. ¿Existe alguna persona a quien puedas pedirle que te haga responsable y te ayude a mantener tu compromiso de hacer esos cambios?

9. Elige uno de los siguientes versículos (o alguno de los antes mencionados) para memorizarlo y meditar sobre él durante esta semana:

Salmos 51:10-12	Gálatas 5:22-23
Salmos 119:11	Filipenses 4:8
Proverbios 4:23	Colosenses 3:1-2
Proverbios 16:23	Colosenses 3:15-17
Ezequiel 36:26-27	

10. Anota cualquier otra idea o reflexión que desees agregar.

Cinco

Palabras que viven

"Porque la palabra de Dios es viva y eficaz, y más cortante que toda espada de dos filos; y penetra hasta partir el alma y el espíritu..." (He. 4:12).

"*No* dejes que termine así. ¡Cuéntales que dije algo!".

Fueron las últimas palabras del revolucionario mexicano Pancho Villa. Casi sería divertido, si no fuera tan triste. Ahí estaba, desangrándose por un disparo, víctima del intento de asesinato por parte de uno de sus muchos enemigos. Denigrado como un villano por algunos, aclamado como un héroe por otros, deseaba decir algo profundo que estuviera a la altura de la leyenda y el legado que había intentado crear. Quería pronunciar algunas palabras increíblemente sabias o perspicaces que vivieran por siempre. Solo que no se le ocurría nada. No tenía tiempo. Ni tampoco lo tenía la reina inglesa Isabel I. Con el

último aliento, exclamó: "¡Todas mis posesiones por un momento en el tiempo!".

Nuestra huella en el tiempo y el espacio, nuestro lugar en la historia humana es solo temporal. Como dijo el profeta Isaías: "...toda carne es hierba, y toda su gloria como flor del campo. La hierba se seca, y la flor se marchita..." (Is. 40:6-7). Por muy prestigiosa que sea nuestra posición en la vida, por muy impresionantes que sean nuestros logros, por muy profundas y memorables que sean nuestras palabras, algún día caerán en el olvido, serán olvidadas totalmente. "Mas la palabra del Señor permanece para siempre" (1 P. 1:24-25).

Solo la Palabra de Dios es eterna e imperecedera. Solo las palabras que se originan en su voluntad viven a través de los siglos.

Durante generaciones, muchos científicos, filósofos y teólogos han observado que, en el nivel más básico, lo que nos diferencia como seres humanos del reino animal es nuestra capacidad de hablar. No solo expresamos emociones primarias o la información necesaria para la supervivencia (que es algo que, ahora sabemos, también hacen los animales), sino que también expresamos pensamientos e ideas abstractas, contamos historias, damos a conocer recuerdos y alentamos, levantamos el ánimo o persuadimos.

La capacidad de hablar, de comunicarnos con palabras, es una de las maneras más significativas en que reflejamos nuestra herencia, nuestro origen; somos creados "a imagen de Dios".

El libro de Génesis nos cuenta que cuando Dios creó al mundo, lo hizo a través de la palabra. "Y dijo Dios: Sea la luz; y fue la luz". Es de suponer que podría haberlo hecho de muchas otras maneras, pero por alguna razón concreta decidió hablar. Decidió usar palabras para traer vida al mundo. Decidió usar *la* Palabra.

"Creo que la Biblia es el mejor regalo que Dios ha dado al hombre. Todo lo bueno que proviene del Salvador del mundo se nos expresa a través de este libro". —Abraham Lincoln

El Evangelio de Juan nos dice: "En el principio ya existía la Palabra; y aquel que es la Palabra estaba con Dios y era Dios. Él estaba en el principio con Dios. Por medio de él, Dios hizo todas las cosas; nada de lo que existe fue hecho sin él... Aquel que es la Palabra estaba en el mundo; y, aunque Dios hizo el mundo por medio de él, los que son del mundo no lo reconocieron. Vino a su propio mundo, pero los suyos no lo recibieron. Pero a quienes lo recibieron y creyeron en él, les concedió el privilegio de llegar a ser hijos de Dios..." (Jn. 1:1-3, 10-12, DHH). Juan nos explica que Jesús es la Palabra de la que habla. "Aquel que es la Palabra se hizo hombre y vivió entre nosotros. Y hemos visto su gloria, la gloria que recibió del Padre, por ser su Hijo único, abundante en amor y verdad" (Jn. 1:14, DHH).

No solo Jesús es la personificación de la Palabra de Dios, la Palabra de Vida, la Palabra de Verdad, sino que también proclama esa Palabra, el mensaje que viene de arriba: "...las palabras que yo os he hablado son espíritu y son vida" (Jn. 6:63).

Juan prosigue su relato y nos cuenta una ocasión en la que Jesús ofreció esta vida a una mujer samaritana; el encuentro la cambió para siempre y afectó a toda su comunidad de manera duradera: "Y le era necesario pasar por Samaria... Entonces Jesús, cansado del camino, se sentó así junto al pozo. Era como la hora sexta" (Jn. 4:4, 6). Los eruditos de la Biblia explican que el hecho de que a Jesús "le era necesario" pasar por Samaria es notable porque, en aquellos días, los judíos no *tenían* que entrar a Samaria ni atravesarla para llegar a ningún lugar donde tuvieran que ir. Deliberadamente rodeaban el territorio sin entrar. Pero al parecer Jesús tenía un encuentro orquestado por Dios. Había alguien con quien se fue a encontrar.

"Vino una mujer de Samaria a sacar agua; y Jesús le dijo: Dame de beber... La mujer samaritana le dijo: ¿Cómo tú, siendo judío, me pides a mí de beber, que soy mujer samaritana? Porque judíos y samaritanos no se tratan entre sí" (Jn. 4:7, 9). Eso no fue lo único extraño en el pedido de Jesús. Incluso entre los que no se consideraban sus discípulos, Jesús era muy respetado como rabino, un maestro religioso y una autoridad moral. Iniciar una conversación privada con una mujer que estaba sola era un comportamiento

francamente cuestionable. ¡Y con una mujer así! Como indican los subtítulos de muchas Biblias, esta era una mujer de "muchos maridos". Que hubiera llegado al altar con la mayoría de sus amantes no resta importancia al hecho de que había tenido muchos. Con su decisión de ir al pozo en las horas de más calor, en lugar de la hora habitual (a la mañana temprano o al atardecer), es posible que ella estuviera deliberadamente evitando una interacción desagradable con las demás mujeres del pueblo. Sin duda, estaba acostumbrada a ser objeto de muchos chismes y escarnio. Pero Jesús hizo caso omiso de todo eso. Le dijo: "...Si conocieras el don de Dios, y quién es el que te dice: Dame de beber; tú le pedirías, y él te daría agua viva" (Jn. 4:10).

Esa respuesta la desconcertó.

La mujer le dijo: Señor, no tienes con qué sacarla, y el pozo es hondo. ¿De dónde, pues, tienes el agua viva?... Respondió Jesús y le dijo: Cualquiera que bebiere de esta agua, volverá a tener sed; mas el que bebiere del agua que yo le daré, no tendrá sed jamás; sino que el agua que yo le daré será en él una fuente de agua que salte para vida eterna. La mujer le dijo: Señor, dame esa agua, para que no tenga yo sed, ni venga aquí a sacarla. Jesús le dijo: Ve, llama a tu marido, y ven acá. Respondió la mujer y dijo: No tengo marido. Jesús le dijo: Bien has dicho: No tengo marido; porque cinco maridos has

tenido, y el que ahora tienes no es tu marido; esto has dicho con verdad (Jn. 4:11, 13-18).

Atónita por el hecho de que un extraño pudiera conocer los detalles íntimos de su vida personal, exclamó: "...Señor, me parece que tú eres profeta" (v. 19). Intentó desviar la atención y darle otro rumbo a la plática. Le preguntó por la cuestión doctrinal que estaba en el meollo de la división entre samaritanos y judíos, pero no comprendió del todo su respuesta. Así que dijo, como conclusión: "...Sé que ha de venir el Mesías, llamado el Cristo; cuando él venga nos declarará todas las cosas. Jesús le dijo: Yo soy, el que habla contigo" (Jn. 4:25-26).

Fue un momento alucinante, trascendental. ¿Era posible que ella estuviera frente a Aquel cuya venida había sido tan buscada y esperada... durante miles de años? Esto no era algo que pudiera guardarse para sí. Por eso corrió otra vez al pueblo, gritando: "Venid, ved a un hombre que me ha dicho todo cuanto he hecho. ¿No será éste el Cristo?" (v. 29).

"Cada día que vivimos es un regalo inestimable de Dios, repleto de posibilidades de aprender algo nuevo, de recibir nuevos conocimientos de sus grandes verdades". —Dale Evans Rogers

Las Escrituras nos dicen: "Y muchos de los samaritanos de aquella ciudad creyeron en él

por la palabra de la mujer, que daba testimonio diciendo: Me dijo todo lo que he hecho... Y creyeron muchos más por la palabra de él, y decían a la mujer: Ya no creemos solamente por tu dicho, porque nosotros mismos hemos oído, y sabemos que verdaderamente éste es el Salvador del mundo, el Cristo" (Jn. 4:39, 41-42).

En este preciso instante, mientras leo este pasaje de las Escrituras, se me llenan los ojos de lágrimas. Imagina que eres la mujer que está en el pozo. Simplemente estar allí, y hablar con Jesús. Oír que te revela algo tan precioso, tan impactante, tan transformador, tan trascendental. El mundo nunca volvería a ser el mismo. Siglos de hombres sabios, eruditos y teólogos, profetas y reyes habrían dado la vida por ser testigos y formar parte del momento en que Jesús dijera: "Yo soy, el que habla contigo".

Me hubiera gustado estar allí. Tal vez a ti también. Pero la realidad es que tenemos algo que la mujer del pozo no tenía: la oportunidad de encontrarnos con Jesús cada día a través de las páginas de la Palabra. Cada vez que abrimos nuestra Biblia, podemos oírle hablar. Es la manera en que llegamos a conocerlo, aprendemos a relacionarnos con Él de manera personal e íntima, y crecemos hasta convertirnos en las personas que Él quiso que fuéramos.

El apóstol Pablo explicó lo siguiente: "Toda la Escritura es inspirada por Dios, y útil para enseñar, para redargüir, para corregir, para instruir en justicia, a fin de que el hombre de

Dios sea perfecto, enteramente preparado para toda buena obra" (2 Ti. 3:16-17). El salmista dijo: "Lámpara es a mis pies tu palabra, y lumbrera a mi camino" (Sal. 119:105).

La Biblia también es un espejo: cuando miramos en ella, nos vemos más claramente. Descubrimos cuán cerca o cuán lejos estamos de las normas que tiene Dios para nosotros. Es muy fácil compararnos con otras personas de un modo que nos haga sentir cómodos y satisfechos con nosotros mismos. Podemos racionalizar o minimizar casi todos nuestros defectos y fallas, si tan solo nos comparamos con la persona o las personas adecuadas. Pero el espejo no miente. Nos muestra exactamente quiénes somos, exactamente cómo ve Dios nuestras ideas, actitudes y comportamientos, exactamente cómo somos en comparación con *Él*. A veces es doloroso, terriblemente doloroso. Pero es mucho mejor descubrir lo que está mal y tener la oportunidad de arreglarlo, que seguir teniendo una vida que es un trágico desastre. Una vida en la que cometemos los mismos errores una y otra vez, caemos en las mismas trampas y no alcanzamos ni siquiera una fracción de nuestro potencial. Desaprovechamos la oportunidad de experimentar el perdón y la restauración, el crecimiento y la madurez espiritual. La mayoría de nosotras pasamos horas preocupándonos por nuestra apariencia externa, física. Incluso en la mañana más ajetreada, en el mayor apuro, hacemos una pausa para mirarnos aunque sea brevemente

en el espejo antes de salir por la puerta. ¿Cómo puede ser menos importante la fuente de nuestra verdadera belleza, nuestra mujer interior, nuestro ser espiritual?

Hebreos 4:12 dice: "Porque la palabra de Dios es viva y eficaz, y más cortante que toda espada de dos filos; y penetra hasta partir el alma y el espíritu…". La Biblia es nuestra medida. Imparcial y objetiva, nos ayuda a determinar si nuestras palabras son buenas, justas y verdaderas, si son amables, serviciales e inspiradoras… o no. Así que las preguntas nunca son: "¿Mis palabras son más sabias o amables que las de ella? ¿Trato a mis hijos, mi esposo, mis compañeros de trabajo o amigos mejor que ella? ¿Mejor que 'la mayoría'?". Son: "¿Cómo se alinean mis palabras con las de Dios? ¿Son lo que Él dice que deberían ser?".

La Biblia es nuestra fuente material de todas las cosas que, en lo más profundo de nuestro corazón, queremos que sean nuestras palabras: consuelo, fortaleza, sabiduría, guía, instrucción, inspiración, aliento y bendición. Es allí adonde vamos para llenar nuestro "balde" de cosas buenas, para que se derramen cosas buenas.

"Nadie crece al punto de que las Escrituras
ya no le quepan; el libro se ensancha
y se hace más profundo con los años".
—Charles Haddon Spurgeon

Jesús dijo: "Si permanecéis en mí, y mis palabras permanecen en vosotros, pedid todo lo que queréis, y os será hecho. En esto es glorificado mi Padre, en que llevéis mucho fruto, y seáis así mis discípulos" (Jn. 15:7-8).

Tal vez pasamos un par de minutos releyendo un versículo escrito en una nota autoadhesiva que pegamos en el espejo del baño, o reflexionando sobre el versículo del día que leímos en el calendario de nuestro escritorio, o uno que nos enviaron por correo electrónico. Podemos leer un devocional de cinco, diez o quince minutos, instalarnos en nuestro sillón favorito para dedicar un tiempo extenso de estudio bíblico y oración o podemos escuchar una versión en audio de las Escrituras en el automóvil o en la cinta de correr. Quizás asistimos regularmente a una clase de escuela dominical, un estudio bíblico en un grupo pequeño o un retiro para mujeres. Incluso podemos inscribirnos en un curso en un instituto teológico o una universidad cristiana local. Hay cientos de maneras de asegurarnos de que la Palabra de vida resida en nosotras. Solo tenemos que estar convencidas de que realmente vale la pena algo que a veces significa un verdadero sacrificio de nuestro tiempo y esfuerzo. Tenemos que estar comprometidas.

Quiero ser como el salmista que dijo: "En tus mandamientos meditaré; consideraré tus caminos. Me regocijaré en tus estatutos; no me olvidaré de tus palabras" (Sal. 119:15-16). Pero es una lucha constante. Hay etapas de mi vida

en las que soy muy consecuente, en que no dejo de hacerlo un solo día, en que siento que estoy creciendo a pasos agigantados y aprendiendo mucho. ¡Quiero más y más! También hay etapas de aridez o "desierto", cuando siento que estoy haciendo las cosas de manera mecánica, decidida a seguir estudiando la Palabra solo porque sé que es una disciplina espiritual sumamente importante. Y, como dijo una vez Elisabeth Elliot: "No oro cuando estoy de ánimo de la misma manera que no lavo los platos cuando estoy de ánimo... ¡ora hasta que tengas ganas de orar!". Si persisto y persevero, sé que volverán a venir los "tiempos de refrigerio" (Hch. 3:19). Y también hay etapas en que lo dejo de lado. Estoy demasiado ocupada, demasiado distraída, demasiado desanimada o, francamente, demasiado rebelde. No tengo ganas de sentirme confrontada con mi apatía espiritual o mi mala actitud. No tengo muchas ganas de mirarme en el espejo... ¡de la misma manera que no tengo ganas de subirme a la báscula!

Durante uno de esos momentos, hace algunos años, almorcé con una amiga muy querida que acababa de regresar de un corto viaje misionero a Latinoamérica. Tenía para contar muchas historias profundamente conmovedoras sobre la desesperación de las personas a quienes había servido, la pobreza, la enfermedad, el hambre. Me contó de la gratitud con que recibían incluso el acto más simple de generosidad, el regalo más sencillo. Pero lo que más me

llamó la atención fue cómo describió a los pastores del pueblo a quienes había conocido: ninguno de ellos tenía una sola Biblia. Unos pocos habían tenido el honor de preservar en bolsas de plástico para emparedados algunas páginas arrancadas con mucho cuidado de una Biblia gastada que habían dividido entre ellos, tal vez algunos salmos o uno o dos libros del Nuevo Testamento. Estaban más que felices de contar con esos pasajes fortuitos y vivir en un país donde no fuera ilegal tenerlos. Los pedacitos de papel arrugado eran su posesión más preciada. Con los pocos fragmentos de Escrituras que tenían en esas bolsas de plástico pequeñas, enseñaban, entrenaban y discipulaban a sus congregaciones, evangelizaban y aconsejaban a los miembros de la comunidad.

"Cualquiera que sea la necesidad o el problema que tienes, siempre hay algo en tu Biblia que puede ayudarte, si tan solo sigues leyendo hasta que llegues a la palabra que Dios tiene especialmente para ti... A veces la palabra especial se encuentra en la porción que leerías naturalmente o en el salmo del día... pero tienes que perseverar hasta que la encuentres, porque siempre está en algún lugar. Lo sabrás en el momento en que llegues a ella, porque dará descanso a tu corazón". —Amy Carmichael

Yo pensé en todas las Biblias que llenaban los estantes de mi casa: mi primera Biblia, una Biblia infantil con antiguas ilustraciones, que mi bisabuela me había dado cuando cumplí los cinco años; una Biblia para estudiantes que compré con el dinero que ganaba por cuidar niños en mi adolescencia, y la que compré para reemplazarla cuando se me rompió; una Biblia devocional para mujeres, que tiene bordes rosados y recuadros con citas y anécdotas de mis escritoras favoritas; una Biblia paralela y una Biblia con referencias cruzadas y las Biblias de estudio en diferentes traducciones que compré cuando decidí que quería hacer un estudio profundo "en serio". Una Biblia para leer en un año, otra para leer en dos años, y una tercera para leer en 90 días la *Biblia cronológica*; Biblias que regalaban en banquetes y convenciones a las que asistí; Biblias para acompañar métodos de estudio, grupos o cursos específicos. También estaban las hermosas Biblias pequeñas que había adquirido más recientemente, en diversos colores y diseños. Eran accesorios como zapatos o aretes que se combinan con distintas prendas (o quizá, lo más exacto es decir que las compré por la misma razón por la que compro un vestido de la talla que espero tener cuando alcance mi peso ideal, a modo de motivación, inspiración, incentivo). Tal vez el color de una de esas Biblias, su diseño único o la sensación suave del cuero me atrajeran de alguna manera a tomarla y leerla con mayor frecuencia.

Por curiosidad, decidí contarlas. Descubrí que tenía más de treinta Biblias, la mayoría de las cuales estaban cubiertas de polvo, sin abrir, en el estante o la mesita de noche. Pensé en esos preciosos pastores latinoamericanos y en sus pares por todo el mundo. Y en ese momento, no podría haberme sentido más avergonzada. O convencida de pecado.

¿Cuántas veces en mi vida me he sentido desesperada por obtener sabiduría y orientación o por anhelar recibir amor, consuelo, paz y esperanza? ¿Con cuánta frecuencia he deseado ser una mujer mejor, tener mayor influencia —mayor influencia *positiva*— en la vida de quienes me rodean? En mis esfuerzos, he buscado en todas partes excepto en las Escrituras, he recurrido a cualquier persona o cualquier cosa *excepto* a Dios, el Autor de la vida misma, la Fuente de toda sabiduría, conocimiento y verdad.

Con demasiada frecuencia, he pasado hambre y sed, cuando el Pan del Cielo, el Agua Viva, la Palabra de Dios, eterna y vivificante, estaba justo delante de mí, esperándome:

Como la mujer del pozo, yo buscaba
cosas que no me podían satisfecho dejar
cuando escuché la voz de mi Salvador que
hablaba:
"Toma de mi pozo que nunca se ha de secar".

Llena mi copa, Señor, ¡yo la levanto, Señor!
Ven y sacia esta sed que tengo yo;

Pan del Cielo, aliméntame hasta dejarme
satisfecho.
¡Llena mi copa, llénala y sáname por
completo!*

Estudio bíblico

1. Si supieras que estás a punto de morir y tuvieras la oportunidad de decir unas últimas palabras a tus amigos o familiares (o al mundo en sí), ¿cuáles serían?

2. Lee Jeremías 2:13. Mediante el profeta Jeremías, Dios confrontó a su pueblo y les reprochó dos pecados que eran especialmente ofensivos para Él, que eran afrentas o insultos. ¿Cuáles fueron?

3. ¿Alguna vez has sido culpable de esos pecados? ¿Adónde vas, por lo general, a buscar sabiduría, orientación, aliento, consuelo y fortaleza? Cuando el camino se hace difícil, ¿a quién o a qué recurres?

4. Ahora lee la invitación que Dios hace en Isaías 55.

 a. ¿Quiénes están invitados? (v. 1)

 b. ¿Qué ofrece Dios? (vv. 1-3)

 c. ¿Cuál es el precio? (v. 1)

 d. ¿Qué tipo de respuesta se espera? ¿De qué manera aceptamos la invitación? Busca palabras que indiquen acción (vv. 1-3, 6-7).

*Traducción de *Fill my cup, Lord*, Richard Blanchard, (c) 1959 Word Music, LLC. Todos los derechos quedan reservados. Usada con permiso.

 e. ¿A qué compara Dios su Palabra? ¿Qué promete hacer? (vv. 10-11)

5. Elige uno de los siguientes versículos (o alguno de los antes mencionados en este capítulo) para memorizarlo y meditar sobre él durante esta semana:

Mateo 4:4	Colosenses 3:16
Juan 6:67-68	2 Timoteo 2:15
Romanos 10:17	Hebreos 4:12

6. Tómate unos momentos para anotar cualquier otra idea o reflexión que desees agregar.

Seis

Palabras que mueren

*"El labio veraz permanecerá para siempre;
mas la lengua mentirosa sólo por un momento"
(Pr. 12:19).*

Así como hay palabras que viven, hay palabras que mueren, o palabras que deberían morir mucho antes que salgan de nuestra boca. Al igual que las palabras que viven, las palabras que mueren tienen poder. Un poder destructivo, devastador y letal. Especialmente, para el espíritu de quienes las dicen. Esto lo sé por mi dolorosa experiencia.

Cuando era joven, en cierta ocasión sufrí lo que pareció una serie interminable de amargas desilusiones y disgustos. También vi sufrir a mi familia a nivel físico, mental, emocional, espiritual y financiero. Nuestro sufrimiento se prolongaba y se prolongaba. No sabía cuánto más podíamos soportar. Oraba constante y fervorosamente para que Dios interviniera y nos

rescatara. Pero cada vez que parecía que había una luz al final del túnel, resultaba ser la luz delantera de un tren que se acercaba. Creía en milagros que no ocurrieron. Oraba por provisión, sanidad y liberación, que no llegaron.

Mi teología era bastante sólida. Comprendía el concepto de la soberanía de Dios: Él tiene derecho a hacer lo que le plazca; cuando Él dice "no", siempre es por una buena razón; y el sufrimiento pone a prueba nuestra fe, edifica nuestro carácter y produce fruto que lo glorifica. Pero, después de un tiempo, ya no podía encontrar ningún consuelo en esas verdades. Sentía que me habían llevado más allá del límite de mis fuerzas, más allá de lo que podía soportar. Estaba herida, enojada y amargada. Y en mi dolor, enojo y amargura, arremetí contra Dios. Empecé a decirme a mí misma cosas como: "Sí, Dios *podría* hacer un milagro en esta situación, pero *no lo hará*. *Podría* impedir que pase esto, pero *no quiere*. *Podría* proveernos el sustento, pero *no lo hará*". Cada vez que un susurro de esperanza venía a mi corazón, lo alejaba violentamente con un comentario sarcástico.

Si me hubieran preguntado entonces, les habría dicho que solo estaba siendo realista, que me estaba haciendo fuerte para soportar futuras desilusiones. Estaba endureciendo mi corazón para protegerlo. Pero, cuando miro hacia atrás, veo la triste realidad: estaba intentando herir a Dios de la manera en que sentía que Él me había herido.

No sentía nada de lo que decía. No lo creía de verdad. Eran solo palabras vanas.

Jesús nos advierte en Mateo 12:36 que "...de toda palabra ociosa que hablen los hombres, de ella darán cuenta en el día del juicio". Esas palabras imprudentes nos persiguen. Son palabras poderosas que debemos tomar en serio.

Durante casi dos años, me mantuve en esta actitud de berrinche (¿ya dije que era una joven de carácter fuerte?), en la que gritaba y pataleaba e insistía en que mi Padre no me amaba, no se preocupaba por mí. Pero durante todo ese tiempo, en el fondo tenía la esperanza desesperada de que Él me demostrara que estaba equivocada. Si yo creía que Dios me había amargado la vida, no era nada comparado a la infelicidad que yo misma me causé. La vida era igualmente dura o peor, solo que ahora no tenía adónde ir, nadie a quien recurrir.

"Las palabras que no transmiten la luz de Cristo aumentan la oscuridad". —Madre Teresa

Finalmente, llegó el día en que me di cuenta de que no podía soportarlo ni un minuto más. Sabía que tenía que deponer mi actitud. Tenía que rendirme. Tenía que aceptar que Dios era Dios y que podía hacer lo que quisiera en mi vida, y que yo lo amaría y lo serviría de todos modos. Como dijo Job: "...aunque él me matare, en él esperaré..." (Job 13:15). O como dijo Pedro,

cuando Jesús les preguntó a los doce si lo abandonarían como muchos de los discípulos ya lo habían hecho: "...Señor, ¿a quién iremos? Tú tienes palabras de vida eterna" (Jn. 6:68).

Cuando terminó todo, después de llorar lo que tenía que llorar, y una vez que me calmé para poder entrar en razón y recibir su perdón, quise empezar de nuevo e intenté dar los primeros y débiles pasos de fe… solo para encontrarme con una grabación interna hecha con mi propia voz, que me decía reiteradamente que Dios no era digno de confianza, que solo me decepcionaría, me abandonaría o me dejaría. Había pasado ese mensaje tantas veces que lo tenía grabado en el cerebro. Y en cierto nivel había llegado a creer que era cierto. Superar el engaño y el desaliento de esa voz interna me demandó una de las batallas espirituales más largas y difíciles que he tenido que pelear en la vida. Me llevó años deshacer el daño. Incluso hoy encuentro a veces vestigios de esa mentalidad ocultos en los rincones de mi corazón, en los lugares más inesperados; salen de la nada para poner en riesgo todo el progreso que he logrado y volver a llevarme a ese lugar horrible. No puedo decirte cuánto lamento las cosas que dije en ese entonces.

Las Escrituras nos explican que hay palabras que nunca deberían salir de nuestros labios, palabras que no solo lastiman a los demás, sino también a nosotras mismas. Palabras que son veneno para nuestro espíritu, nuestro corazón y nuestra mente. Palabras que deshonran a Dios y dañan

nuestro testimonio. Palabras por las cuales algún día tendremos que dar cuenta. Santiago nos dice: "Si alguno se cree religioso entre vosotros, y no refrena su lengua, sino que engaña su corazón, la religión del tal es vana" (Stg. 1:26).

Mentiras, medias verdades y exageraciones. El noveno mandamiento parece bastante sencillo. Solo siete palabritas: "No hablarás contra tu prójimo falso testimonio". Pero el Catecismo Mayor de Westminster enumera más de cincuenta maneras diferentes en que podemos violar ese mandamiento, violar el espíritu que tiene, el Espíritu de Verdad.[1] Estos pecados son una afrenta a Dios porque Él es la Verdad. Cualquier cosa distinta de la "verdad sincera de Dios" no tiene lugar en Él. Y si no estamos en Él, si no somos suyos, ¿a quién pertenecemos?

Jesús dijo a los fariseos mentirosos y engañadores: "Vosotros sois de vuestro padre el diablo... Él ha sido homicida desde el principio, y no ha permanecido en la verdad, porque no hay verdad en él. Cuando habla mentira, de suyo habla; porque es mentiroso, y padre de mentira" (Jn. 8:44).

Por supuesto, el principio fue el huerto del Edén, donde el padre de mentira se acercó a la "madre de todos los vivientes" (Eva) con lo que parecía una pregunta sin maldad. La serpiente le preguntó: "...¿Conque Dios os ha dicho: No comáis de todo árbol del huerto?" (Gn. 3:1). Pero la serpiente era astuta, más astuta que todas de las demás criaturas que Dios había hecho.

Hábilmente llevó a la mujer desprevenida a una conversación que tendría consecuencias letales. Eva le explicó de manera complaciente el mandamiento de Dios y el castigo por comer del árbol del conocimiento del bien y el mal (los eruditos de la Biblia señalan que, de hecho, exageró). Pero la serpiente la contradijo y le siseó: "...No moriréis; sino que sabe Dios que el día que comáis de él, serán abiertos vuestros ojos, y seréis como Dios, sabiendo el bien y el mal" (Gn. 3:4-5). La serpiente mintió. Después Eva mintió; después Adán mintió. Y perdieron el Paraíso.

"Oh, qué enmarañada red tejemos, cuando por vez primera a engañar aprendemos".[2]

El problema de las mentiras (incluso las mentiritas "piadosas") es que cuando nos sorprenden en una de ellas, lo cual inevitablemente sucederá, eso desacredita nuestra integridad, mancha nuestra reputación, destruye la confianza y socava la fe que otros tienen en nosotros... y en el Dios a quien afirmamos servir. No solo eso, sino que una mentira tiende a llevarnos a otra y otra. Muy pronto podemos mentir sin tener conciencia de ello, porque empezamos a creer todo lo que sale de nuestra propia boca. Perdemos la capacidad de distinguir entre la verdad y una mentira. Y es muy peligroso estar en un lugar así.

"Los labios mentirosos son abominación a Jehová; pero los que hacen verdad son su contentamiento" (Pr. 12:22). Dios quiere que seamos sinceras, primero y principal, con nosotras

mismas. "He aquí, tú amas la verdad en lo íntimo, y en lo secreto me has hecho comprender sabiduría" (Sal. 51:6). Así, podremos ser sinceras con los demás. Ya sabes, es posible ser sincera *y* diplomática. Es posible ser sincera sin ser innecesariamente hiriente o cruel. Dios nos ha llamado a una vida de integridad y puede darnos sabiduría y fortaleza para caminar en ella. Él nos enseñará qué decir.

Palabras vulgares y obscenas. "Pero fornicación y toda inmundicia, o avaricia, ni aun se nombre entre vosotros, como conviene a santos; ni palabras deshonestas, ni necedades, ni truhanerías, que no convienen, sino antes bien acciones de gracias" (Ef. 5:3-4). En estos días, cuesta imaginar que hubo un tiempo en que el hecho de que hubiera "damas presentes" significaba que ciertas palabras y temas eran tabúes en la conversación educada. Hoy, ¡"las damas" están entre las que peor hablan!

Algunas de nosotras tuvimos una vida "a.C." —antes de Cristo— en un entorno en el que las palabras vulgares y obscenas no eran mal vistas, y nos cuesta eliminar ciertas palabras y frases de nuestro vocabulario. Otras de nosotras nunca oímos ese tipo de lenguaje en nuestros hogares cuando crecíamos, pero este se ha vuelto tan corriente en nuestra cultura que nos encontramos con que se cuela en nuestra propia manera de hablar. Sin embargo, la excusa de "todo el mundo lo hace" o "nadie le da importancia" no nos exime de culpa.

Recuerda que nuestra norma no es lo que es aceptable para el mundo, sino lo que es aceptable según la Palabra de Dios. "Mas vosotros sois linaje escogido, real sacerdocio, nación santa, pueblo adquirido por Dios, para que anunciéis las virtudes de aquel que os llamó de las tinieblas a su luz admirable" (1 P. 2:9). "Grosera", "ordinaria" y "burda" jamás deberían ser palabras que nos describan. Como el alcalde Shinn recordaba reiteradas veces a su familia en la obra de Meredith Willson *The Music Man*: "¡Cuidado con tu fraseología!".

> "Las personas mentirosas ocultan sus defectos de sí mismas y de los demás; las personas sinceras los reconocen y confiesan". —Christian Nestell Bovee

Blasfemias. Es tanto más que negar la deidad de Cristo o decir cosas perversas (como hace el mundo con tanta frecuencia) sobre Dios y su Palabra. La blasfemia incluye el ser imprudentes, irrespetuosos e irreverentes en la manera en que hablamos de temas espirituales y de seres espirituales. Es, en nuestra ignorancia o arrogancia, burlarnos de cosas de las que no debemos burlarnos o trivializar cosas que la Biblia dice que debemos tomar en serio (Jud. 7-9). Muchas de nosotras nos horrorizamos cuando otras personas usan el nombre precioso de Jesús como una mala palabra, pero nos acercamos bastante

a eso. ¿Con qué frecuencia, cuando exclamamos "¡Jesús!" o "¡Dios mío!" de verdad hacemos una pausa para un momento de oración?

Palabras vanas. Cháchara vacía, tonta, sin sentido. Hablar por hablar, decir cosas que no sentimos, hacer promesas (o amenazas) que no tenemos intención de cumplir. A primera vista, parecen palabras inofensivas. Pero las Escrituras nos advierten: "En las muchas palabras no falta pecado..." (Pr. 10:19). Cuanto más hablamos, hablamos, hablamos, menos escuchamos a Dios o a los demás. Y mayores son las probabilidades de que *digamos* algo que *sea* pecado. La Biblia dice: "Mas evita profanas y vanas palabrerías, porque conducirán más y más a la impiedad" (2 Ti. 2:16).

Jactancias llenas de orgullo y arrogancia moral. Las Escrituras nos alientan a "gloriarnos en el Señor", a celebrar todas las cosas que Él ha hecho en nosotros y a través de nosotros y a darle públicamente toda la gloria y todo el honor. Lo que *no* debemos hacer es jactarnos de nuestra propia fortaleza, nuestra propia justicia y nuestros logros, llamando la atención a nosotros mismos para que nos concedan el mérito, los laureles, el respeto o la admiración que sentimos que merecemos. (Esto de henchirnos de orgullo, hacer que nos veamos o sonemos más importantes, con demasiada frecuencia, implica exponer las faltas de otros o menospreciarlos). La Biblia dice que Dios se opone al orgulloso, y todas esas jactancias y alardes entran en el

ámbito de los perversos. Además, antes de la caída está la altivez de espíritu (Pr. 16:18). "Alábete el extraño, y no tu propia boca; el ajeno, y no los labios tuyos" (Pr. 27:2). "¿Quién es sabio y entendido entre vosotros? Muestre por la buena conducta sus obras en sabia mansedumbre" (Stg. 3:13). Nuestras acciones a veces hablan mucho más que nuestras palabras.

Críticas persistentes, lloriqueos y quejas. El libro de Proverbios observa que "...gotera continua [son] las contiendas de la mujer" y que "mejor es vivir en un rincón del terrado..." o "...en tierra desierta..." que en una casa con una mujer malhumorada (Pr. 19:13; 21:9, 19). Las críticas persistentes, los lloriqueos, las protestas y las quejas son síntomas de un corazón ingrato y egoísta. Un corazón que quiere salirse con la suya en todo. Incluso Dios, que tiene paciencia infinita, tiene un límite de lo que puede aguantar de esta actitud. El Antiguo Testamento nos dice que los rezongos de los hijos de Israel estuvieron a punto de sacarlo de quicio —o de llevarlo a que los destruyera, si Moisés no hubiera intervenido— en más de una ocasión. Las palabras de Israel revelaron una enorme falta de fe y confianza en Dios, en su liderazgo, su orientación, su provisión, su poder y su amor. Fue un insulto, un ataque a su carácter (Nm. 14:20-34). Si creemos que Dios tiene el control de nuestras circunstancias y que nada se escapa de su atención o su cuidado, que todo lo que nos sucede primero tiene que pasar por su mano,

entonces la actitud que lleva a esas palabras de queja no tiene excusa. Si reconocemos que nosotros mismos somos seres humanos débiles y defectuosos que a menudo pecan y que con frecuencia no satisfacen las expectativas de los demás, entonces no tenemos excusa para arremeter contra nadie. De hecho, se nos ordena que no seamos como impíos "murmuradores, querellosos" (Jud. 16). En cambio, Filipenses 2:14-15 nos dice: "Haced todo sin murmuraciones y contiendas, para que seáis irreprensibles y sencillos, hijos de Dios sin mancha en medio de una generación maligna y perversa, en medio de la cual resplandecéis como luminares en el mundo". Nunca debemos olvidar que nuestras palabras (que son un reflejo de nuestro corazón) dan testimonio a nuestros amigos y familiares, a nuestros vecinos y compañeros de trabajo y al mundo mismo; dan testimonio de quién es Dios y cómo es su pueblo.

"Si no te gusta algo, cámbialo. Si no puedes cambiarlo, cambia de actitud. No te quejes". —Maya Angelou

Chismes. Es un pecado por el que las mujeres son famosas, quizá porque es un derivado o una perversión de una contribución muy legítima que hacemos a nuestras familias, vecindarios, iglesias y comunidades. Las mujeres siempre

han edificado las relaciones mediante historias, información, experiencias e ideas. Establecer redes sociales es para nosotras una manera de cuidar y proteger. ¡El problema es que no siempre sabemos cuándo cerrar la boca! No siempre sabemos distinguir entre lo que otros necesitan saber y lo que les gustaría escuchar... ¡o lo que a nosotras nos gustaría decir!

"Las palabras del chismoso son como bocados suaves, y penetran hasta las entrañas" (Pr. 18:8). Desde ese lugar, a menudo nos llevan a pecar más. Por ejemplo, si repetimos algo que no es cierto, somos culpables de desparramar mentiras y calumnias. Comentar abiertamente los defectos y las faltas de otro a menudo nos da un sentido de superioridad y una arrogancia moral condescendiente. Cuando ofrecemos nuestra opinión sobre la actitud, el comportamiento o las motivaciones de otra persona, hacemos juicios de valor sobre ellos, algo que Jesús específicamente nos prohíbe (Mt. 7:1-5). Si lo que oímos o dijimos sobre otra persona provoca que nosotras (y otros) la rechacemos, la aislemos, la persigamos o la maltratemos de alguna otra manera, Dios nos hará responsables por el daño que hemos causado.

"¡Ay! Habían sido amigos en su juventud; pero las lenguas murmuradoras pueden envenenar la verdad". —Samuel Taylor Coleridge

Tenemos que aprender a detenernos y preguntarnos: ¿Lo que voy a decir es cierto? ¿Es útil? ¿Es necesario... ya sea tener esa conversación o incluir todos los detalles? ¿Nos sentiríamos avergonzadas si la persona de quien hablamos de alguna manera oyera lo que decimos? ¿Se avergonzaría esa persona?

Antes de afirmar que hablamos en amor o por una genuina preocupación por el otro —"solo te comento un pedido de oración"—, debemos recordar: "El amor es sufrido, es benigno; el amor no tiene envidia, el amor no es jactancioso, no se envanece; no hace nada indebido, no busca lo suyo, no se irrita, no guarda rencor; no se goza de la injusticia, mas se goza de la verdad. Todo lo sufre, todo lo cree, todo lo espera, todo lo soporta. El amor nunca deja de ser..." (1 Co. 13:4-8). Si lo que vamos a decir no refleja esta norma, debemos guardárnoslo.

Devolver el golpe. Golpear al otro... después que este nos golpeó. Esta es una manera de tomar represalias. El objetivo es vengarse. Y no es un comportamiento aceptable para los que amamos a Jesús: "Pues para esto fuisteis llamados; porque también Cristo padeció por nosotros, dejándonos ejemplo, para que sigáis sus pisadas; el cual no hizo pecado, ni se halló engaño en su boca; quien cuando le maldecían, no respondía con maldición; cuando padecía, no amenazaba, sino encomendaba la causa al que juzga justamente" (1 P. 2:21-23).

Creo que esta debe ser una de las cosas más

difíciles que Dios nos pide que hagamos: confiar en que Él se ocupará de quienes nos acusan falsamente o nos atacan con injusticia, y no caer en una guerra de palabras, un "ojo por ojo" amargo y virulento. Va en contra de todo lo que es nuestra carne ofrecer la otra mejilla y ocuparnos de los asuntos de nuestro Padre sin preocuparnos por lo que se dice a nuestras espaldas. Exige una inmensa disciplina y autocontrol, por no decir gracia y fe. A veces *debemos* hablar por los demás, para proteger al inocente, defender al indefenso y rescatar al oprimido (hablaremos más sobre esto en el capítulo 11). Pero Dios es el que se ocupa de ajustar cuentas.

"No os venguéis vosotros mismos, amados míos, sino dejad lugar a la ira de Dios; porque escrito está: Mía es la venganza, yo pagaré, dice el Señor" (Ro. 12:19). Podemos estar seguras de que ya sea que lo veamos o no, se *hará* justicia. Negarnos a tomar represalias no solo nos protege de caer en pecado (y así recibir la disciplina de Dios); también sirve como testimonio para los que nos rodean. Y a veces lleva a la reconciliación y la restauración, una vez que Dios ha traído convicción de pecado y arrepentimiento.

"La mejor apología |defensa| contra los acusadores falsos es el silencio y la tolerancia, y las obras honradas contrapuestas a las palabras mentirosas". —John Milton

En cualquier caso, y en todos los casos, nuestra meta es hablar siempre palabras que viven y no palabras que mueren. Palabras que reflejen la luz de Cristo, no palabras que aumenten la oscuridad. Como en esta oración que se atribuye a san Francisco:

Señor, haz de mí un instrumento de tu paz:
donde haya odio, que yo lleve el amor,
donde haya ofensa, que yo lleve el perdón,
donde haya duda, que yo lleve la fe,
donde haya desesperación, que yo lleve la
 esperanza,
donde haya tinieblas, que yo lleve la luz,
donde haya tristeza, que yo lleve la alegría.

Oh, maestro, haz que yo nunca busque
ser consolado, sino consolar,
ser comprendido, sino comprender,
ser amado, sino yo amar.
Porque es dando como se recibe,
es perdonando, como se es perdonado,
y muriendo se resucita a la vida eterna.
Amén.

Estudio bíblico

1. Lee Salmos 139:1-16 y subraya las palabras o frases clave que te ayudarán a dar una respuesta completa a las siguientes preguntas:

 a. ¿Qué tipo de cosas sabe Dios sobre ti? (vv. 1-4)

b. ¿Cómo sabe esas cosas? (vv. 5-16)

2. Ahora lee Salmos 139:23-24. Haz una oración a Dios que salga de tu corazón. Pídele a Aquel que te conoce más de lo que te conoces a ti misma que te ayude a responder con sinceridad las siguientes preguntas:

a. ¿Qué "palabras que mueren" salen de tu boca con mayor frecuencia?

- ☐ Mentiras, medias verdades y exageraciones
- ☐ Palabras vulgares y obscenas
- ☐ Blasfemias
- ☐ Palabras vanas
- ☐ Jactancias llenas de orgullo y arrogancia moral
- ☐ Críticas persistentes, lloriqueos y quejas
- ☐ Chismes
- ☐ Palabras para devolver el golpe

b. En una escala del 1 al 10, indica cuán a menudo salen de tu boca ese tipo de palabras:

1	2	3	4	5	6	7	8	9	10
rara vez		ocasionalmente		a menudo		generalmente		constantemente	

3. Lee Mateo 15:10-11, 15-20.

a. ¿Qué es lo que no "contamina" ni hace impura a una persona? (vv. 11, 19-20)

b. ¿Qué es lo que "contamina" o hace impura a una persona? (vv. 11, 18-19)

c. ¿De dónde viene esa maldad? (v. 18)

4. Según Tito 2:11-14, ¿por qué se entregó Jesús por nosotros?

 a. Según 2 Corintios 7:1, ¿cómo debemos reaccionar? (ver también Stg. 4:7-10)

5. Considera en oración algunas cosas específicas que puedes hacer, algunos pasos concretos que puedes dar para que tus labios permanezcan libres de "palabras que mueren". ¿Qué necesitas cambiar? ¿A quién puedes pedirle que te ayude y te haga responsable? Recuerda que a menudo la mejor manera de superar un mal hábito es reemplazarlo con uno bueno.

6. Elige uno de los siguientes versículos (o alguno de los antes mencionados en el capítulo) para memorizarlo y meditar sobre él durante esta semana:

Salmos 19:14 Efesios 4:29, 31-32
Proverbios 12:14 Colosenses 3:8-10
Proverbios 12:22 1 Pedro 3:8-10

7. Tómate unos momentos para anotar cualquier otra idea o reflexión que desees agregar.

Siete

Palabras que cantan

"Venid, aclamemos alegremente a Jehová;
cantemos con júbilo a la roca de nuestra salvación"
(Sal. 95:1).

Debe haber parecido irreal. Al lado de ella estaba el hermanito a quien le había cambiado los pañales, a quien le había salvado la vida hacía muchos años, cuando atentamente lo observaba flotar en una canastita que avanzaba entre juncos. Ahora había crecido y se había convertido en un príncipe, un profeta, un sacerdote, un hombre de Dios. Ante ella se alzaban las aguas del Mar Rojo, aguas que horas antes se habían levantado como paredes, creando un pasaje para que los hijos de Israel salieran de Egipto y escaparan de la esclavitud a la libertad de la tierra prometida. Momentos atrás, esas mismas paredes se habían desplomado sobre los carros de los soldados que los perseguían y habían arrasado a los ejércitos de Egipto de una sola vez.

Al mirar atrás, veía la soberanía de Dios, su impresionante poder. Solo Él podía haber elegido a su hermano Moisés desde su nacimiento, salvarlo de una muerte segura y enviarlo a vivir en el palacio donde podía aprender toda la sabiduría de Egipto y recibir entrenamiento para ser un gran líder. Solo Dios podía haberlo enviado al desierto para completar su educación, para humillarlo, ponerlo a prueba y enseñarle a depender solo de Él para obtener fortaleza. Solo Dios podía haberlo traído de vuelta más fortalecido que nunca, con una fe inquebrantable que le daba el valor para confrontar al faraón y exigir que liberara al pueblo israelita. Solo Dios podía haber enviado las plagas que aterrorizaron el corazón de los egipcios para que no solo aceptaran liberar a los esclavos, sino que les rogaran que se fueran y los colmaran de regalos en el camino. Solo Dios podía haberlos guiado hasta orillas del Mar Rojo y luego dividir las aguas —justo a tiempo— para revelar su poder no solo a su propio pueblo, sino también a sus enemigos.

Se sentía conmovida: jubilosa por la victoria, admirada por el papel que Dios había permitido que ella y su familia cumplieran, y rebosante de asombro, gratitud y gozo. No podía evitar derramar su corazón en alabanza e invitar a los que la rodeaban a unírsele.

"Y María la profetisa... tomó un pandero en su mano, y todas las mujeres salieron en pos de ella con panderos y danzas. Y María les respondía: Cantad a Jehová, porque en extremo se ha

engrandecido; ha echado en el mar al caballo y al jinete" (Éx. 15:20-21).

"Si tan solo pudiéramos ver el corazón del Padre, eso nos llevaría a la alabanza y la acción de gracias con mayor frecuencia. Para nosotros es fácil pensar que Dios es tan majestuoso y exaltado que nuestra adoración no tiene ningún efecto en Él. Nuestro Dios no es de piedra. Su corazón es el más sensible y tierno de todos. Ningún acto escapa a su atención, por insignificante o pequeño que sea. Un vaso de agua fría es suficiente para hacer que los ojos de Dios se llenen de lágrimas. Dios celebra nuestras débiles expresiones de gratitud". —Richard J. Foster

María no fue la única mujer de las Escrituras que respondió a la gloria, la majestad y la misericordia de Dios mediante un canto espontáneo. Débora, la única jueza que tuvo Israel, valientemente llevó a los temibles ejércitos israelitas a la batalla ante la orden de Dios. Luego celebró la victoria que Él les dio con una canción de alabanza jubilosa (Jue. 5:1-31). Cuando Elisabet profetizó a María respecto del niño que había concebido por gracia del Espíritu Santo, la joven futura mamá respondió con una humilde expresión de su corazón a Dios en un hermoso salmo de alabanza y acción de gracias: el cántico de

María, el Magníficat. "...Engrandece mi alma al Señor; y mi espíritu se regocija en Dios mi Salvador... Pues he aquí, desde ahora me dirán bienaventurada todas las generaciones. Porque me ha hecho grandes cosas el Poderoso; Santo es su nombre" (Lc. 1:46-49).

Cuando vemos que Dios se mueve en medio de nosotros, cuando vislumbramos apenas un poco de quién es y lo que ha hecho por nosotros, es lo más natural responder con asombro y gratitud, con palabras de alabanza, adoración y acción de gracias. Y no solo ante lo extraordinario, sobrenatural y milagroso, sino en los milagros cotidianos "comunes", ante la belleza y la majestad de la misma creación. Como lo expresó Elizabeth Barrett Browning, la poetisa del siglo XIX: "La tierra está repleta de cielo, y toda zarza común arde con el fuego de Dios...".[1]

Las Escrituras nos dicen que Dios nos creó para glorificarlo y disfrutar de su presencia para siempre. Nada nos da mayor satisfacción que adorarlo, hacer aquello para lo que fuimos creados. "...Adorad a Jehová en la hermosura de la santidad" (Sal. 29:2).

A través de los años, he tenido dificultades con muchos temas espirituales y teológicos, pero por alguna razón, algo que nunca ha sido un problema para mí es el hecho de que Dios merece nuestra adoración, y el hecho de que Él la pida no indica que sea arrogante, vanidoso o menesteroso. Él nos creó para compartirse a sí mismo con nosotros, para que pudiéramos disfrutar de

todo lo que Él es y lo que da, para que pudiéramos deleitarnos en su belleza, en su majestad, en su santidad, y responder en adoración sincera.

Si alguna vez has hecho algo amable, considerado, amoroso o generoso, si alguna vez has creado algo hermoso o significativo, sabes cuán especial es compartirlo con otras personas. Básicamente, les das el regalo de ti misma. Y si ellos reconocen tu amabilidad, tu esfuerzo y tu sacrificio, y tienen aprecio por ti como dadora, no solo por el regalo, entonces su expresión de agradecimiento tiene algo muy especial. En ese momento, esa expresión te bendice y los bendice a ellos. Une ambas partes de maneras novedosas e inesperadas. Y eso solo te da una pequeña muestra de cuál es el sentido de la adoración a Dios, de por qué es tan importante para Él y para nosotros.

En cierto modo, toda nuestra vida tiene el propósito de ser un acto de alabanza: todo lo que somos, todo lo que hacemos, todo lo que decimos. Pero aquí quiero centrarme en lo que decimos, en la manera en que expresamos nuestro corazón con palabras que cantan: palabras que expresan nuestra admiración, nuestro aprecio, nuestra adoración a Dios. Ya sean escritas, habladas o cantadas, estas palabras tienen un poder increíble no solo para glorificar a Dios y bendecir su corazón, sino también para bendecir el nuestro. Las palabras que cantan nos inspiran, nos alientan, nos renuevan y nos reviven.

"Así que la fe es por el oír..." (Ro. 10:17). Como ya hemos visto, creemos las palabras que

hablamos. Cuando nuestras palabras expresan nuestra esperanza en Cristo, nuestra fe y confianza en Él, y cuando confesamos que "Bueno es Dios, siempre fiel", nuestro corazón y nuestra mente lo reciben y lo creen. Ya sea que expresemos esas palabras en la alabanza con la congregación, en nuestro tiempo de quietud personal, en un grupo pequeño de estudio bíblico o mientras tomamos un café con una amiga, tienen el mismo efecto: edifican nuestro espíritu y, a través de nosotras, el espíritu de los que nos rodean. Esta es una de las razones por las que Efesios 5:19 exhorta a estar siempre "hablando entre vosotros con salmos, con himnos y cánticos espirituales, cantando y alabando al Señor en vuestros corazones".

La alabanza tiene una manera de poner las cosas en la perspectiva adecuada y nos ayuda a ver nuestras circunstancias desde la perspectiva de Dios. ¡Nuestras prioridades se acomodan cuando recordamos por qué y para quién estamos aquí!

Una y otra vez en el Antiguo Testamento, Dios envió a sus ejércitos a la batalla con no mucho más que una canción de alabanza en los labios. Y esa alabanza fue la clave de su victoria. Con un grito poderoso, los muros de Jericó se derrumbaron (Jos. 6:20). Lo increíble es que a menudo era el coro el que lideraba el ataque. Cuando el pueblo cantaba alabanzas a Dios, sus enemigos se confundían y se destruían a sí mismos (2 Cr. 20:22).

Alabando a Dios en medio de su sufrimiento, Job demostró que su corazón era sincero, que él amaba al Señor, no solo sus regalos, y al mismo tiempo le dejó al diablo (que había dicho otra cosa) un ojo morado (Job 1:1—2:10). Un golpe tremendo. Nuestra alabanza tiene poder para hacer eso. Teniendo en cuenta todo el sufrimiento que ocasionó el diablo, no lo lamento para nada. De hecho, me da una gran satisfacción. Desearía acordarme de alabar a Dios con más frecuencia, solo por esa misma razón.

> "Nuestra responsabilidad más genuina ante la irracionalidad del mundo es pintar, cantar o escribir, porque solo en una respuesta de ese tipo encontramos la verdad". —Madeleine L'Engle

En serio. Cuando te paras a pensarlo, las palabras que cantan son algunas de las armas más poderosas que tenemos contra el enemigo de nuestras almas. Cuando David tocaba sus salmos, el demonio que atormentaba al rey Saúl se callaba. La ira, el temor, la confusión y la paranoia con la que este había llenado el corazón del rey se disipaban, y el espíritu inmundo lo dejaba (1 S. 16:14-23). Yo sé que cuando mi propio espíritu está bajo ataque, si canto canciones sobre la sangre de Jesús que fue derramada por mí y sobre la victoria que Él obtuvo en el Calvario, si pongo música de alabanza y adoración en la

casa, o el automóvil o mi reproductor de mp3, el ambiente cambia de inmediato. Para mí, eso es bueno, pero para el enemigo, se vuelve sumamente incómodo y desagradable… ¡y se va!

Palabras de esperanza, palabras de verdad, palabras de fe. Esas armas exponen las mentiras del enemigo como lo que son… y las refutan.

En su alegoría clásica *El progreso del peregrino*, el autor John Bunyan describe el viaje de un hombre llamado Cristiano desde el pecado y la esclavitud en la ciudad de Destrucción hacia la paz y el gozo eterno en la ciudad Celestial. En el camino, Cristiano enfrenta muchas dificultades que ponen a prueba su fe. En un momento, atraviesa un valle oscuro habitado por seres demoníacos horrendos que rondan por el lugar, fuera del alcance de la vista. Comienzan a susurrar las cosas más horribles y blasfemas al oído de Cristiano. Al tropezarse en la oscuridad, Cristiano confunde sus voces con sus propios pensamientos. Se siente agobiado por el horror, la vergüenza y el autorreproche. ¿Cómo pudo pensar esas cosas? ¡Qué ser tan miserable es! Cristiano se tambalea con la culpa y la desesperación.

En todas las épocas, muchos creyentes han experimentado exactamente lo mismo. Satanás susurra sus blasfemias y nos presenta pensamientos perversos, y nos sentimos conmocionados y desanimados. Pensamos que esas expresiones viles se nos ocurrieron a nosotros. Nos preguntamos: "¿Cómo puedo ser un cristiano verdadero y pensar una cosa así?".

En el relato de Bunyan, Cristiano es rescatado cuando escucha la voz de Fiel, otro creyente que va delante de él declarando la Palabra de Dios, con palabras de verdad, bondad y gracia. Palabras que cantan alabanzas a Dios. Los seres demoníacos tienen que huir, y Cristiano es liberado.

> "Parecía ser el propósito de la bendita providencia de Dios que yo fuera ciega durante toda mi vida, y le agradezco por esa bendición. Si mañana me ofrecieran una vista terrenal perfecta, no la aceptaría. Quizá no habría cantado himnos de alabanza a Dios si hubiera estado distraída por las cosas bellas e interesantes que me rodeaban". —Fanny Crosby

Muy a menudo confundimos la voz del enemigo con la de nuestro corazón. Nos sentimos culpables y avergonzadas, y cuestionamos nuestra salvación, cuando lo que necesitamos hacer es reprender al diablo y ver cómo huye. Necesitamos dejar de hacernos cargo de sus inmundicias, negarnos a escuchar sus mentiras y contrarrestar todo pensamiento blasfemo con las verdades de las Escrituras, palabras de adoración y alabanza.

Escucha la proclamación gozosa con la que Jesús comenzó su ministerio terrenal. Citó las siguientes palabras de Isaías 61:1-3 y declaró que Él mismo era el cumplimiento de esas palabras:

El Espíritu de Jehová el Señor está sobre mí, porque me ungió Jehová; me ha enviado a predicar buenas nuevas a los abatidos, a vendar a los quebrantados de corazón, a publicar libertad a los cautivos, y a los presos apertura de la cárcel; a proclamar el año de la buena voluntad de Jehová, y el día de venganza del Dios nuestro; a consolar a todos los enlutados; a ordenar que a los afligidos de Sion se les dé gloria en lugar de ceniza, óleo de gozo en lugar de luto, manto de alegría en lugar del espíritu angustiado...

¿Ves lo que Dios ha hecho por nosotros? ¿Lo que promete hacer? Por muy difícil que sea la batalla, somos más que vencedores por medio de aquel que nos amó. "Ni la muerte, ni la vida, ni ángeles, ni principados, ni potestades, ni lo presente, ni lo por venir, ni lo alto, ni lo profundo, ni ninguna otra cosa creada nos podrá separar del amor de Dios..." (Ro. 8:38-39). La victoria ya se obtuvo. Ya es nuestra. Así que tenemos razones de sobra para regocijarnos. Razones de sobra para decidir ponernos un "manto de alegría" en lugar de un espíritu angustiado.

Eso es lo que hicieron Pablo y Silas. Solo por predicar el evangelio con fidelidad, a estos hombres los habían golpeado duramente y los habían echado en la cárcel, donde aseguraron sus pies en el cepo. Supongo que habría sido entendible si hubieran estado acostados, quejándose de dolor o clamando a Dios en angustia y desesperación.

Pero esa no es la respuesta que eligieron ante sus circunstancias. La Biblia nos dice que a medianoche, Pablo y Silas se alegraban y alababan a Dios, cantando himnos que salían de su corazón y llegaban al de Él. Dios envió un terremoto para sacudir las paredes de la cárcel, romper sus cadenas y liberar a Pablo y Silas. Por su testimonio en el medio del sufrimiento y la persecución, el carcelero y toda su casa se convirtieron en seguidores de Jesucristo (Hch. 16:16-34).

A veces la alabanza más poderosa surge en los momentos más oscuros.

"La parte más importante de nuestra tarea consistirá en decirles a todos los que estén dispuestos a escuchar, que Jesús es la única respuesta a los problemas que inquietan el corazón de los hombres y las naciones. Tenemos el derecho de hablar porque podemos decirles por experiencia propia que su luz es más poderosa que la oscuridad más profunda. Cuán maravilloso es saber que la realidad de su presencia es mayor que la realidad del infierno que nos rodea". —Betsie ten Boom

Tal vez hayas oído la historia del exitoso abogado, inversor de bienes raíces y empresario que perdió casi todo lo que tenía en el Gran Incendio de Chicago de 1871. Un año antes, su único hijo había muerto por la fiebre escarla-

tina a la edad de cuatro años. El hombre decidió que su familia —su esposa y sus cuatro hijas— necesitaban desesperadamente un cambio de escenario, por lo que arregló llevarlas de vacaciones, en un viaje extenso por Europa. En el último momento, lo detuvo un asunto de urgencia, pero envió a su esposa y a sus hijas a que se le adelantaran y prometió ir a su encuentro apenas pudiera. Sin embargo, en un accidente insólito, apenas unos días después que zarpara el barco, este chocó con otro barco a la mitad del océano Atlántico. Horatio Spafford recibió poco después un telegrama de dos palabras de su esposa: "Salvada sola". Sus cuatro hijas se habían ahogado. Spafford tomó el siguiente barco disponible a Inglaterra para acompañar a su esposa, que estaba desconsolada. Pidió al capitán que le hiciera saber cuando pasaran por el lugar donde habían perecido sus hijas. De pie en la cubierta, observando las tumbas de agua, Spafford tenía que elegir. Podía recriminarle a Dios la injusticia, podía montar en cólera por todo lo que había sufrido. Podía "maldecir a Dios y morir" (Job 2:9). O podía reconocer que Dios era Dios, aunque no entendiera por qué permitía que pasaran las cosas que pasaban. Spafford podía afirmar su fe en la bondad de Dios, en su amor, misericordia y gracia, y declarar su confianza en Él, independientemente de sus circunstancias. Spafford tomó la decisión. Tiempo después, en un pedazo de papel, garabateó las palabras:

De paz inundada mi senda esté,
o cúbrala un mar de aflicción.
Cualquiera que sea mi suerte diré:
Estoy bien. Tengo paz. ¡Gloria a Dios!

Ya venga la prueba o me tiente Satán,
no amengua mi fe, ni mi amor,
pues Cristo comprende mis luchas, mi afán,
y su sangre obrará en mi favor.

Estoy bien. Gloria a Dios.
Tengo paz en mi ser. Gloria a Dios.
Estoy bien. Gloria a Dios.
Tengo paz en mi ser. Gloria a Dios.

Mientras estaba de pie adorando a Dios en la cubierta del barco, la atención de Spafford pasó a centrarse en una realidad que transcendía la tragedia que había sufrido: por lo que *Jesús* había sufrido, los pecados de Spafford podían ser perdonados —todas sus debilidades y fallas—, y él podía tener la esperanza del cielo, un mundo perfecto en el que no hay dolor, sufrimiento ni pérdidas. Un lugar donde algún día experimentaría un hermoso reencuentro con sus preciosos hijos.

Feliz yo me siento al saber que Jesús,
libróme de yugo opresor;
quitó mi pecado, clavólo en la cruz:
Gloria demos al buen Salvador.

Mi fe tornaráse, feliz realidad
al irse la niebla veloz,
desciende Jesús con su Gran Majestad,
Aleluya, estoy bien con mi Dios.[2]

Desde entonces, las palabras de Spafford han estimulado, consolado, alentado e inspirado a millones de creyentes a alabar a Dios en medio de sus propios sufrimientos y dolores, a declarar su lealtad a Dios y su dependencia de Él, ofreciendo un "sacrificio de alabanza" como un regalo precioso que presentamos en el altar del Padre (He. 13:15). Ellos también han experimentado la verdad poderosa de que Dios habita entre las alabanzas de su pueblo (ver Sal. 22:3). Dios nos atrae a Él mediante nuestra alabanza y adoración, y "la realidad de su presencia es mayor que la realidad del infierno que nos rodea".[3]

En la presencia de Jesús, existe una paz que sobrepasa todo entendimiento. Existe un gozo que nadie nos puede quitar. Existe un amor que no nos soltará. Durante cientos de años, himnos como el de Spafford han recordado al cuerpo de Cristo esta verdad que nos cambia la vida y nos han ayudado a ponerla en práctica. Nos hemos acercado a Dios, y Él se ha acercado a nosotros, mientras cantamos himnos como:

"A Dios sea la gloria" "Prefiero tener a Jesús"
"Canten del amor de "Que mi vida entera
 Cristo" esté"

"Cristo, nombre sublime" "Rey de mi vida"

"Descanso en ti" "Señor, te necesito"

"Es el Dios de los ejércitos" "Sí, Cristo me ama"

"Gloria cantemos al Redentor" "Sus ojos están en el gorrión"

"Haz lo que quieras" "Tal como soy"

"Maravilloso es él" "Todo lo pagó"

"Más cerca ¡oh Dios, de ti!" "Tú dejaste tu trono"

"Oh, cuán dulce es fiar en Cristo" "Tuyo soy, Jesús"

"Pon tus ojos en Cristo" "Un gran Salvador es Jesús"

A propósito, la letra —y en algunos casos la música— de cada uno de los himnos de arriba (e innumerables otros himnos) fue escrita por mujeres. Estas mujeres dieron voz a la esperanza de todos los corazones que pertenecen a Jesús y dejaron que sus palabras nos canten.

Estas fueron mujeres reales, mujeres como tú y yo. Algunas fueron esposas y madres y abuelas; otras fueron solteras. Muchas de ellas enfrentaron enormes dificultades y situaciones sumamente duras. Algunas perdieron a su esposo ante sus propios ojos o perdieron a sus padres, hermanos o hijos en circunstancias trágicas. Sufrieron la ruina financiera o vivieron en dolor crónico. En algún momento, cada una de ellas sufrió algún tipo de rechazo, traición, fracaso, frustración o desaliento. Pero se negaron a darse por vencidas. Estaban decididas a "...retene[r] lo

bueno" (1 Ts. 5:21). Aprendieron lo que significa "da[r] gracias en todo…" (1 Ts. 5:18).

A medida que crecían en su relación con Cristo, descubrieron que, al igual que el apóstol Pablo, podían decir: "Y ciertamente, aun estimo todas las cosas como pérdida por la excelencia del conocimiento de Cristo Jesús, mi Señor, por amor del cual lo he perdido todo, y lo tengo por basura, para ganar a Cristo, y ser hallado en él, no teniendo mi propia justicia… sino la que es por la fe de Cristo, la justicia que es de Dios por la fe" (Fil. 3:8-9).

Ninguna de ellas fue una mujer perfecta, y nosotras tampoco. Pero eso es lo que hace que su testimonio (y el nuestro) sea mucho más asombroso. Incluso milagroso: "Pero tenemos este tesoro en vasos de barro, para que la excelencia del poder sea de Dios, y no de nosotros, que estamos atribulados en todo, mas no angustiados; en apuros, mas no desesperados; perseguidos, mas no desamparados; derribados, pero no destruidos" (2 Co. 4:7-9).

Las autoras de esos himnos comprendieron el poder que tiene la alabanza para hacernos levantar la mirada de nuestras pruebas y tribulaciones de esta vida y fijarla firmemente en Aquel que nos prometió que nunca nos desamparará ni nos dejará. El que sostiene el mundo entero en sus manos. El que nos sostiene en su corazón.

Lea también aprendió esto.

¿Recuerdas a Raquel y Lea, las dos hermanas que se casaron con Jacob? Génesis 29:18 nos dice

que Jacob estaba muy enamorado de Raquel y que trabajó durante siete largos años para ganarse su mano... solo para ser engañado por su tío, quien le entregó en matrimonio primero a Lea, la hermana mayor. Esto dio comienzo a una de las peores disputas familiares que quedaron registradas en la Biblia, en la que las dos hermanas competían constantemente entre sí por el amor y el afecto de su marido. Por supuesto que Lea era, desde el principio, quien llevaba las de perder. Era la menos atractiva de las dos, aquella que su padre había temido no poder endosarle a nadie. Jacob nunca la había amado ni la había deseado. Su hermana Raquel ahora tenía profundos resentimientos hacia ella.

Génesis 29:31 dice que el Señor vio que Lea era "menospreciada" (algunas traducciones dicen "aborrecida"). Odiada por su propia familia por algo que no era su culpa, algo sobre lo que no tenía absolutamente ningún control. Así que Dios tuvo compasión de ella. Dice el texto en hebreo que "abrió su vientre" y le dio hijos, algo que Raquel no tendría durante mucho tiempo. Lea estaba contentísima de saber que estaba embarazada. Pensó que al darle a Jacob su primer heredero, ella se ganaría su amor y respeto. Y llamó a su primer hijo Rubén, porque dijo: "Ha mirado Jehová mi aflicción; ahora, por tanto, me amará mi marido".

Pero no fue así. Lea dio a luz a un segundo hijo, Simeón, y dijo: "Por cuanto oyó Jehová que yo era menospreciada, me ha dado también

éste". Pero el nacimiento de Simeón tampoco cambió los sentimientos de Jacob con respecto a Lea. Con el nacimiento de su tercer hijo, Lea seguía intentando desesperadamente ganar el amor de su marido. Esperando contra toda esperanza, lo llamó Leví, que quiere decir "adherido", y dijo: "Ahora esta vez se unirá mi marido conmigo, porque le he dado a luz tres hijos". ¿Puedes oír la desesperación?

Pero una vez más, sus esperanzas se hicieron trizas. Con el nacimiento de su cuarto hijo, Lea tuvo una revelación. Finalmente había asumido la realidad: nada de lo que ella hiciera podía hacer que Jacob la amara. Así que dejó de intentarlo. Dejó de mirar a su marido en busca del afecto, la aprobación y la afirmación que él no podía o no quería dar. Cuando nació Judá, Lea dijo solo "Esta vez alabaré a Jehová..." (Gn. 29:35).

Como descubrió Lea, la alabanza tiene poder para liberarnos. Somos libres del tipo de dolor profundo que nos envenena. Libres del sufrimiento de las necesidades, las expectativas y los anhelos insatisfechos. Libres de la obsesión por las cosas que no podemos controlar ni cambiar y que —a la luz de la eternidad— son pasajeras y se desvanecerán algún día. Libres para amar a Dios con todo nuestro corazón y servirlo con fidelidad independientemente de nuestras circunstancias (a veces, a pesar de ellas).

Podemos declarar con el salmista: "A Jehová cantaré en mi vida; a mi Dios cantaré salmos

mientras viva" (Sal. 104:33); "Cantaré a Jehová, porque me ha hecho bien" (Sal. 13:6).

Estudio bíblico

1. Lee la historia de Jesús y la "mujer pecadora" de Lucas 7:36-50 y responde las siguientes preguntas:

 a. ¿De qué manera expresó la "mujer pecadora" su amor por Jesús y su gratitud hacia Él? (vv. 37-38, 44-46)

 b. Intenta ponerte en su lugar: una mujer cuyos pecados son de público conocimiento (alguien que es objeto de muchos chismes, críticas y condenación social) entra en la casa de un fariseo sin invitación previa, para hacer algo que no podía pasar inadvertido. ¿De qué manera esto podría haber sido un sacrificio difícil o costoso para ella? ¿Qué arriesgó? ¿Qué perdió?

 c. ¿Qué hizo que ella estuviera dispuesta a hacer esto? ¿Por qué se sentía tan agradecida? (vv. 41-43, 47-48)

 d. ¿De qué manera reaccionó Jesús a su sacrificio, a la mujer en sí y a los que la juzgaban? (vv. 39-50)

2. Lee Efesios 5:1-2. ¿Qué sacrificio ofreció Jesús a Dios? ¿Para quién hizo ese sacrificio?

3. Lee 2 Corintios 2:14-16. Cuando nos convertimos en "imitadores de Dios", cuando seguimos los pasos de Jesús, ¿qué "olor" despedimos?

4. Salmos 141:2 dice: "Suba mi oración delante de ti como el incienso, el don de mis manos como la ofrenda de la tarde". Teniendo en cuenta esos versículos y lo que comentamos en este capítulo, ¿de qué manera agrada a Dios un "sacrificio de alabanza"? ¿Qué clase de efecto tiene en nuestra vida? ¿Y en la vida de los demás?

5. Dedica un poco de tiempo a reflexionar sobre quién es Dios y lo que ha hecho por ti, y deja que eso te inspire a ofrecerle un "sacrificio de alabanza". Escribe tu propio salmo, una expresión de tu corazón al de Él. Puede ser un llamado a la adoración o la acción de gracias (ver Sal. 100; 150), una celebración de la belleza de la creación de Dios (ver Sal. 8), una canción de confesión y arrepentimiento (ver Sal. 51), un canto de victoria (ver Sal. 47) o incluso una narración de tu historia personal o familiar y la manera en que Dios ha mostrado su poder durante los acontecimientos más significativos o en los aspectos más memorables de tu vida (ver Sal. 105).

Nota: Si la idea de escribir tu propio salmo te intimida, haz algo sencillo, uno o dos párrafos que salgan de tu corazón. De lo contrario, plantéate el reto de ser creativa en tu expresión. Escribe el salmo en forma de versos o ponle música; fíjate si puedes cantarlo con la música de otra canción de alabanza y adoración. Tal vez incluso puedas ilustrar tu salmo o guardarlo en un álbum de recortes. Colócalo en un marco sobre tu escritorio o en algún otro lugar donde lo veas a menudo y te recuerde una y otra vez que ¡debes dejar que tus palabras canten!

6. Elige uno de los siguientes versículos (o alguno de los antes mencionados en el capítulo) para memorizarlo y meditar sobre él durante esta semana:

Éxodo 15:1-2	Romanos 11:33-36
1 Crónicas 16:28-29	Hebreos 13:15
Salmos 40:1-3	Apocalipsis 5:12
Salmos 100	Apocalipsis 7:12
Salmos 103:1-4	

O_{cho}

Palabras que claman

*"Anhela mi alma y aun ardientemente desea
los atrios de Jehová; mi corazón y mi carne
cantan al Dios vivo" (Sal. 84:2).*

E_{ra} una noche tranquila como cualquier otra
en la estación de radio cristiana donde trabajaba
como "personalidad radial" (era la que pasaba
la música). Pero tenía un nudo en el estómago.
Horas antes me había enterado de que una de
mis mejores amigas estaba enfrentando una
crisis terrible que la estaba devastando en sus
emociones y espíritu, e incluso en su físico. Y
yo estaba a miles de kilómetros de distancia.
En otro continente, de hecho. No había nada
que yo pudiera hacer al respecto. Mi corazón
se conmovía por ella. Tenía un fuerte deseo de
abrazarla y tranquilizarla, y asegurarle que yo
la amaba y que Dios la amaba. Quería rescatarla
de alguna manera y evitarle el dolor. Estaba muy
angustiada por ella. El peso de su sufrimiento

parecía un ancla o un yunque que me colgaba del cuello.

Sonó el teléfono. Era una mujer mayor, una oyente que llamaba por un pedido de oración. Al parecer, creía que para que se entendiera la naturaleza de su pedido, yo necesitaba saber su testimonio personal, toda su historia familiar y la historia familiar completa de todas las personas que tenían una relación, aunque fuera remota, con eso. ¡Qué Dios la bendiga! Obviamente se sentía sola y necesitaba hablar con alguien. Técnicamente, era una de mis funciones escuchar y estar presente para acompañarla. Así que eso hice… estuve presente. Para ser sincera, era un poco difícil oírla; la llamada sonaba distante, como si la estuviera haciendo desde un túnel. Y hablaba como entre dientes, sin hacer espacio entre las palabras y las oraciones. Realmente no podía entenderlo todo. Intenté dar una respuesta apropiada que mostrara empatía de vez en cuando ("¡Ay, qué tremendo!", "¿En serio?", "¡Vaya!"). Pero mientras ella divagaba y divagaba, mi mente volvía a mi amiga y al problema que enfrentaba. Me sentía muy frustrada e indefensa. No podía hacer nada para aliviar ni siquiera un poco de su sufrimiento. Me daba vueltas y vueltas en la cabeza y cada vez me preocupaba más. De repente, la mujer del otro lado de la línea casi gritó en el auricular: *"¡La oración cambia las cosas, ¿no cree?!* —y repitió las palabras, para hacer énfasis—: La oración cambia las cosas". Después musitó y murmuró algunas cosas más

antes de colgar abruptamente. Y me quedé ahí sentada, mientras me corrían lágrimas por las mejillas. Era como si el mismo Espíritu Santo hubiera levantado el teléfono para recordarme que no era impotente para ayudar a mi amiga. Había algo muy importante —fundamental— que podía hacer por ella. Podía orar. Podía clamar a Dios por ella. Las Escrituras dicen: "...La oración eficaz del justo puede mucho" (Stg. 5:16).

Con palabras que claman a Dios, intercedemos por nuestros amigos y familiares, nuestra comunidad y nuestro país. Con esas palabras, expresamos nuestros sueños y esperanzas, nuestros temores, nuestras necesidades. Abrimos nuestro corazón a Él.

> "Oh, ¡qué motivo de agradecimiento es el hecho de que tenemos un Dios lleno de gracia a quien podemos acudir en toda ocasión! Usa y disfruta de ese privilegio y nunca serás infeliz. Oh, qué privilegio tan indecible es la oración". —Lady Maxwell

La Biblia nos dice: "Orad sin cesar" (1 Ts. 5:17). "Por nada estéis afanosos, sino sean conocidas vuestras peticiones delante de Dios en toda oración y ruego, con acción de gracias" (Fil. 4:6). "Echando toda vuestra ansiedad sobre él, porque él tiene cuidado de vosotros" (1 P. 5:7). "Perseverad en la oración, velando en ella con acción

de gracias" (Col. 4:2). Al igual que la alabanza, la oración tiene la capacidad de poner las cosas en perspectiva y ayudarnos a caminar delante de Dios y de los demás con humildad.

C. S. Lewis dijo: "Oro porque no puedo ayudarme a mí mismo. Oro porque me siento impotente. Oro porque la necesidad surge de mí todo el tiempo, cuando estoy despierto y cuando estoy dormido. No cambia a Dios... me cambia a mí".

Lewis tiene razón: la oración no cambia a Dios, en el sentido de que no lo *obliga* a hacer algo que no quiera o tenga intención de hacer ya. Sin embargo, las Escrituras indican que lo *mueve* a hacerlo... y que, sin nuestras oraciones, podría no hacerlo. Por razones que quizá nunca comprendamos plenamente, Dios decide usar nuestras oraciones, decide responderlas, como un medio de lograr o cumplir sus propósitos. Nos ha dado el privilegio y la responsabilidad de unirnos a Él en su obra mediante el poder de la oración. Tal vez esto se deba a que la interacción entre nosotros y Él es una de las maneras en que nos acerca más y nos lleva a una relación más profunda con Él. Cuando nos comunicamos con Dios (al hablar y escuchar), llegamos a conocerlo mejor, lo comprendemos más claramente y lo apreciamos más.

Aprendemos a confiar en Dios y depender o apoyarnos más plenamente en Él.

En *El sobrino del mago* (libro de Lewis que antecede a *El león, la bruja y el ropero*), el gran león Aslan envía a Polly y Dígory y a su caballo

volador Fresón (o Volante) a hacer una importante búsqueda. Cuando cae la noche y todavía no han llegado a su destino, a los niños les da hambre, y se dan cuenta de que no tienen nada para comer.

> Polly y Dígory se miraron desconsolados.
> —Bueno, *creo* que alguien debe haber arreglado lo de nuestra comida —dijo Dígory.
> —Estoy seguro de que Aslan lo habría hecho, si se lo hubieran pedido —murmuró Volante.
> —¿No lo sabría sin que se lo pidiéramos? —preguntó Polly.
> —No tengo la menor duda de que lo sabría —dijo el Caballo (todavía con la boca llena [de hierba])—. Pero tengo la idea de que a él le gusta que se lo pidan.[1]

En Mateo 6:8, Jesús aseguró a sus discípulos: "...vuestro Padre sabe de qué cosas tenéis necesidad, antes que vosotros le pidáis". Pero después prosiguió y les dio instrucciones sobre cómo orar. En Mateo 7:7, dijo: "Pedid, y se os dará; buscad, y hallaréis; llamad, y se os abrirá". Santiago 4:2 explica: "...no tenéis lo que deseáis, porque no pedís". El mensaje es claro: nuestro amado Padre celestial sabe todo lo que necesitan sus hijos, y desea dárnoslo... ¡solo quiere que se lo pidamos!

La Biblia nos dice que Ana era una mujer que sabía cómo pedir. Sabía adónde llevar su dolor y

sufrimiento. Ana era estéril, en una época en que el valor de una mujer se medía por la cantidad de hijos que engendraba. No tener hijos se consideraba una vergüenza y un bochorno, incluso una señal de desaprobación de Dios. Y lo que es peor, el marido de Ana tenía otra mujer que ya le había dado muchos hijos e hijas.

> "Cualquier inquietud demasiado pequeña para convertirla en oración es demasiado pequeña para convertirla en una carga". —Corrie ten Boom

El esposo de Ana era un hombre excepcional. Amaba mucho a Ana, independientemente de si le daba hijos o no. De hecho, se desvivía por darle un trato preferencial en la familia. Intentaba alentarla y apoyarla todo lo que podía. Pero la necesidad de Ana era demasiado grande; el amor de su esposo no podía consolarla. La otra esposa de él se jactaba constantemente delante de ella y la atormentaba. "Así hacía cada año; cuando subía a la casa de Jehová, la irritaba así; por lo cual Ana lloraba, y no comía" (1 S. 1:7).

¿No es exactamente igual que lo que hace el enemigo de nuestra alma? En un momento en que tendríamos que estar en la expectativa gozosa de tener un encuentro con Dios, en un momento en que tenemos la oportunidad de recibir fortaleza y consuelo en su presencia, Satanás nos trae a la memoria nuestros dolores

más profundos y nos llena la mente de recuerdos tristes o de heridas recientes. Pero Ana se negó a desistir. En el tabernáculo, lloró, oró y derramó su corazón ante Dios. Le prometió que si le daba un hijo varón, le daría ese niño a Él, si tan solo Él oía su clamor.

"En mi angustia invoqué a Jehová, y clamé a mi Dios. El oyó mi voz desde su templo..." (Sal. 18:6).

Dios sí oyó el clamor del corazón de Ana y respondió a su oración. Le dio el deseo de su corazón. No mucho después que estuviera sufriendo dolores tan atroces, temblando de angustia mientras oraba (¡a tal punto que el sacerdote creyó que estaba ebria!), Ana regresó triunfante a la casa del Señor. Llevaba a Samuel, su hijo, para consagrarlo al servicio de Dios. Y prorrumpió en un salmo de alabanza, una oración de acción de gracias: "...Mi corazón se regocija en Jehová, mi poder se exalta en Jehová; mi boca se ensanchó sobre mis enemigos, por cuanto me alegré en tu salvación. No hay santo como Jehová; porque no hay ninguno fuera de ti, y no hay refugio como el Dios nuestro" (1 S. 2:1-2). Su gozo no hizo más que crecer con el nacimiento de tres hijos y dos hijas más. Ya que había presentado su necesidad ante Dios, ya que le había pedido ayuda, Él le dio *más* de lo que podía pedir o siquiera imaginar (Fil. 4:5-7; Ef. 3:20).

Podemos pedirle a Dios en voz alta, o en nuestro corazón o en las páginas de un diario. Podemos orar en privado o como congregación,

en la iglesia, el automóvil o frente el fregadero. Podemos orar con una amiga por teléfono o por correo electrónico. A veces es útil tener un sistema, un método para elevar todas las necesidades de oración de las que nos enteramos. Es útil tener un método para recordar por quién o para qué hemos orado y cuándo, para que podamos dar gracias y celebrar cuando esas oraciones reciban una respuesta. Podemos decir las oraciones que encontramos en las Escrituras. Podemos repetir las palabras de una oración profunda y bien pensada que escribió otra persona. O podemos hablar con Dios con la misma informalidad y naturalidad con que hablaríamos con nuestra mejor amiga. Algunas mujeres que conozco usan una sigla como A. C. A. S. (Adoración, Confesión, Agradecimiento, Súplica) para tener en cuenta que la oración no es simplemente presentar una lista de peticiones y quejas.

Lo más importante es que sea cual sea el momento, el lugar o la manera en que clamamos a Dios en oración, tenemos la certeza de que Él nos oye y que nuestras oraciones siempre recibirán una respuesta (Sal. 34:17; 145:19).

A veces la respuesta será un "¡sí!" inmediato y rotundo. Sucede un milagro delante de nuestros ojos. El Creador suspende temporalmente las leyes de la naturaleza. Se abren los cielos, se separan las aguas, se aclara el camino. Un corazón duro se ablanda inexplicablemente. Una mente cerrada se abre de repente. Mirando hacia atrás, descubrimos un patrón, un plan, un

propósito en lo que parecía la circunstancia más azarosa, los actos o las decisiones más intrascendentes, los detalles más insignificantes. Vemos la mano de Dios con claridad. Las páginas de este libro podrían llenarse de relatos de respuestas a la oración: la tuya, la mía, la de algunos personajes de las Escrituras, personas de la historia y personas que conocemos. Es bueno contar esas historias una y otra vez, para recordarnos cómo Dios ha intervenido en el pasado, de manera que eso nos aliente a confiar en Él en cuanto al futuro. También es bueno recordar que las respuestas a nuestras oraciones pueden incluir algo con lo que no contamos. Pueden exigir más de nosotros de lo que pensábamos. "Dios responde algunas oraciones de manera abrupta y repentina, y nos arroja lo que pedimos en la cara, un guante con un regalo adentro".[2] Obtener lo que pedimos puede obligarnos a hacer mayores sacrificios o enfrentar retos más grandes de lo que podíamos haber previsto. Si alguna vez has orado por paciencia, ¡sabes lo que quiero decir!

"No es necesario que clames muy fuerte; Él está más cerca de nosotros de lo que pensamos". —Hermano Lawrence

A veces la respuesta no es tan inmediata o no se aprecia a primera vista. Dios dice: "Sí, pero ahora no". O: "Espera". Aunque nos parezca que no nos escucha —que está demasiado ocupado

o que se ha olvidado de nosotros—, en realidad está ocupándose de juntar todas las piezas del rompecabezas, de orquestar las circunstancias necesarias y preparar nuestro corazón y el de los que nos rodean. A menudo, hay muchas más cosas en juego de lo que suponemos y hay muchos factores diferentes que ni hemos considerado.

El libro de Daniel nos da un vistazo sorprendente entre bastidores de otra razón por la que a veces tardan tanto en llegar las respuestas. El profeta Daniel había estado ayunando y orando durante tres semanas, buscando con urgencia una palabra del Señor. Era una de esas situaciones críticas en las que el tiempo es fundamental. Tenía una necesidad desesperada de sabiduría y orientación, pero no recibió nada de eso.

De repente, apareció un ángel y le dijo: "... Daniel, no temas; porque desde el primer día que dispusiste tu corazón a entender y a humillarte en la presencia de tu Dios, fueron oídas tus palabras; y a causa de tus palabras yo he venido" (Dn. 10:12). ¿Desde el primer día? ¿Entonces por qué tanta demora? El ángel le explicó: "Mas el príncipe del reino de Persia se me opuso durante veintiún días; pero he aquí Miguel, uno de los principales príncipes, vino para ayudarme..." (v. 13). Había habido una batalla épica entre los mensajeros angelicales de Dios y los seres demoníacos que tenían autoridad sobre la región. Pero finalmente el mensajero fue libre, y Daniel por fin recibió la respuesta que había estado esperando (ver Dn. 10:1-20).

Efesios 6:12-13 nos indica que existen fuerzas espirituales que operan en las regiones celestes, batallas que no vemos que ocurren alrededor de nosotros. No podemos desmayar o desalentarnos fácilmente cuando no obtenemos resultados instantáneos. Puede que estemos justo a punto de lograr un avance decisivo, si tan solo seguimos adelante y perseveramos en oración. Puede ser que la respuesta ya esté en camino.

"Ciertos pensamientos son oraciones. Hay momentos en que, cualquiera que sea la postura del cuerpo, el alma está de rodillas". —Victor Hugo

Por supuesto, a veces la respuesta es "no". Mateo 7:11 nos asegura que nuestro Padre del cielo sabe dar buenas cosas a los que le piden. Pero no siempre nos da lo que *pedimos*. Dado que Él es perfectamente sabio y omnisciente (no solo todopoderoso) y que es bueno y amable, y que nos ama, a veces rechaza nuestras peticiones. Puede que nos dé lo que necesitamos en lugar de lo que queremos. O lo que en verdad deseamos, pero no sabemos pedir. Dios sabe no solo el plan y el propósito que tiene para nosotros, sino para nuestra familia, nuestra comunidad, nuestra nación y el mundo entero. Y sabe cómo una cosa afecta la otra, y otra más. Solo Él puede ver la totalidad de la visión global. Para que no nos olvidemos, su meta no es solo que estemos cómodos o seamos felices por

un momento, sino hacernos semejantes a Jesús, lo que nos traerá gozo por toda la eternidad.

No se trata necesariamente de que nuestras peticiones sean malas o estén equivocadas. A veces son buenas. El rey David quería expresar su amor y gratitud a Dios mediante la construcción de un templo magnífico, para dar gloria y honor a su nombre. ¿Qué tenía de malo eso? Nada. Pero Dios le dijo que no. Con gran ternura y afecto, Dios le explicó que era bueno que David tuviera en el corazón hacer eso. Le alegraba que quisiera honrarlo de esa manera. Pero eso no formaba parte del plan de Dios para el rey. Era una tarea que le había asignado a otra persona: a Salomón, el hijo de David (2 S. 7:1-29).

> "Los dones de Dios hacen que los mayores
> sueños del hombre sean pequeñeces".
> —Elizabeth Barrett Browning

Una vez oí esta verdad expresada de manera muy hermosa en la letra de una canción de Suzanne Gaither Jennings y Bonnie Keen: "Cuando Dios dice 'no', siempre dice 'sí': 'Sí, te protegeré. Sí, hijo mío, sé lo que es mejor para ti. Sí a sueños mejores que no conoces hoy'. Hay una afirmación oculta cuando Dios dice 'no'".[3]

A veces parece que Dios ha dicho que no —o al menos "todavía no"— a muchos de mis sueños más preciosos, mis peticiones más sinceras y fervorosas. (Aunque, cuando no estoy en un ata-

que de autocompasión, ¡tengo que admitir que ha dicho que sí a muchos!). Pero sigo clamando a Él, porque sé que me oye. Sé que comprende el dolor que estoy pasando. Cuando hablo con Él, a menudo Él me habla. Me interrumpe incluso. Me consuela y me fortalece, y me recuerda las muchas razones por las que puedo confiar en Él y en su amor por mí. Me recuerda que está haciendo algo mucho más grande de lo que puedo ver.

Como observó una vez un soldado que luchó en la guerra civil estadounidense:

Pedí a Dios fortaleza para poder triunfar;
fui hecho débil, para que aprenda
humildemente a obedecer.
Pedí salud para poder hacer grandes cosas;
me fue dada enfermedad, para que pueda
hacer mejores cosas.
Pedí riqueza para poder ser feliz;
se me dio pobreza, para que pueda ser
sabio.
Pedí poder para recibir la alabanza de los
hombres;
se me dio debilidad, para que pueda
sentir la necesidad de Dios.
Pedí todas las cosas para poder disfrutar la
vida;
se me concedió vida, para que pueda
disfrutar todas las cosas.
No se me dio nada de lo que pedí, pero todo
lo que deseaba.

> A pesar de mí, las oraciones que no
> expresé fueron respondidas.
> ¡De entre todos los hombres, yo he recibido la
> mejor bendición!

Dios siempre responde nuestras oraciones. A veces dice que sí. A veces dice: "Espera". A veces dice que no. La clave es mantener abiertas las líneas de comunicación. Sigue viniendo a Él, invocándolo y clamando. Cuanto más tiempo pasamos en su presencia, más experimentamos su poder activo en nuestras vidas y a través de nuestras vidas.

Estudio bíblico

1. ¿Cómo describirías tu "vida de oración"?

 ☐ ¡Fantástica! Es una disciplina fundamental, una parte integral de mi relación con Cristo.

 ☐ Bastante buena. Oro con bastante frecuencia; incluso escribo un diario de oración o tengo un horario reservado.

 ☐ Bien, supongo. A veces es inconstante.

 ☐ No muy buena. De hecho, me siento bastante culpable por no orar más.

 ☐ ¿Vida de oración? ¿Qué vida de oración?

2. ¿Cuáles dirías que son los mayores obstáculos o retos que enfrentas a la hora de mantener una vida de oración regular y disciplinada?

 ☐ Tiempo: no tener suficientes horas en el día.

☐ Concentración: mi mente divaga mucho.

☐ Fe: me cuesta creer que Dios responderá o que puede o quiere hacer lo que le pido.

☐ Coherencia: me cuesta encontrar las palabras adecuadas para expresarme.

☐ Falta de conocimiento o instrucción: me parece que no lo estoy haciendo bien.

☐ Desorganización: no sé por dónde empezar o cómo ordenar las distintas necesidades y las peticiones de oración.

Dedica un poco de tiempo a pensar en distintas maneras de superar esos obstáculos. (Por ejemplo, ¿podrías repasar tu lista de oración mientras estás en la cinta de correr en lugar de mirar televisión? ¿Podrías crear un cuaderno con fotos de personas amadas para mirarlas mientras elevas una oración por ellas?). Consulta con amigos y líderes cristianos qué métodos les funcionan. O consulta algunos de los libros recomendados al final de este libro.

4. Lee Marcos 9:17-27. ¿Qué problema u obstáculo enfrentaba el padre en esta historia? ¿Qué impedía que su petición le fuera concedida?

 a. ¿Qué le dijo Jesús?

 b. ¿Cómo reaccionó el padre?

 c. En última instancia, ¿qué respuesta dio Dios a la solicitud del padre? ¿Dijo que sí, o que no?

5. Lee Hebreos 5:7-9. De acuerdo con el v. 7, ¿por qué fueron oídas las oraciones de Jesús?

a. ¿Qué frase incluida en su oraciones indica este estado de su corazón? (ver Mt. 26:36-46, especialmente vv. 39, 42)

b. ¿Dio Dios una respuesta positiva al pedido de su Hijo?

c. ¿Qué aprendió Jesús de la respuesta? (He. 5:8)

d. ¿Qué propósito más elevado cumplió esto? (He. 5:9)

e. ¿Qué lección parecida aprendió el apóstol Pablo, según 2 Corintios 12:7-9?

6. Elige uno de los siguientes versículos (o alguno de los antes mencionados en el capítulo) para memorizarlo y meditar sobre él durante esta semana:

Salmos 23	Filipenses 4:6-7
Mateo 6:9-13	Colosenses 4:2
Mateo 18:20	Santiago 5:13-16
Juan 14:13-14	1 Pedro 5:6-7
Efesios 6:16-18	

7. Tómate unos momentos para anotar cualquier otra idea o reflexión que desees agregar.

Nueve

Palabras que llegan

"...me seréis testigos en Jerusalén, en toda Judea,
en Samaria, y hasta lo último de la tierra"
(Hch. 1:8).

Los primeros testigos de la resurrección de
Cristo eran mujeres. Después de su muerte y
resurrección, en una época y cultura en que la
palabra de una mujer (su testimonio) no contaba
para nada en un tribunal, Jesús decidió apare-
cerse primero a las mujeres. Tal vez porque ellas
fueron las que permanecieron con él hasta el
final amargo. Mientras sus otros discípulos se
escondían, al temer por sus vidas, las mujeres se
quedaron sollozando al pie de la cruz. A pesar de
lo espantoso, desesperante y horrendo que fue,
nunca se apartaron de su lado.

Pero también puede ser que primero se les
haya aparecido a ellas porque, tradicionalmente,
correspondía a las mujeres darle la bienvenida
a un rey que volvía triunfante de una batalla y

proclamar su victoria sobre el enemigo, celebrarla con cantos y danzas en las calles. "El Señor da la palabra; las mujeres que anuncian las buenas nuevas son gran multitud" (Sal. 68:11, DHH).

Por supuesto, las testigos no se dieron cuenta al principio de qué tenían que hacer. Las mujeres fueron llorando al huerto. Pensaban que el Rey había caído en la batalla y querían honrarlo con un entierro digno. Pero la tumba estaba vacía. Parecía que la habían robado y profanado. María Magdalena sollozaba: "...se han llevado a mi Señor, y no sé dónde le han puesto" (Jn. 20:13). El hombre que ella confundió con el hortelano le hizo una pregunta:

—Mujer, ¿por qué lloras? ¿A quién buscas?

Ella respondió:

—Señor, si tú lo has llevado, dime dónde lo has puesto, y yo lo llevaré.

Jesús le dijo:

—¡María!

Ella reconoció esa voz. Él había pronunciado su nombre antes. María se volvió hacia él y exclamó:

—¡Raboni! ¡Maestro! (ver Jn. 20:10-18; Lc. 24:1-10).

María hubiera caído a los pies de Él y se hubiera quedado así durante horas, llorando de alegría. Pero Jesús tenía algo que pedirle. Una tarea valiosa, una misión importante: ella tenía que ir inmediatamente a dar las buenas nuevas a los demás discípulos. "...ha resucitado, como dijo..." (Mt. 28:6).

Las mujeres fueron las primeras personas en proclamar la victoria de Jesús sobre el pecado, la muerte y la tumba. Y sigue siendo nuestro privilegio y nuestra responsabilidad proclamarlo, junto con nuestros hermanos. "Mas vosotros sois linaje escogido, real sacerdocio, nación santa, pueblo adquirido por Dios, para que anunciéis las virtudes de aquel que os llamó de las tinieblas a su luz admirable" (1 P. 2:9). "Porque Dios, que mandó que de las tinieblas resplandeciese la luz, es el que resplandeció en nuestros corazones, para iluminación del conocimiento de la gloria de Dios en la faz de Jesucristo" (2 Co. 4:6).

Existe mucha oscuridad en el mundo que nos rodea. Hay muchos perdidos y solitarios. Muchas personas desesperanzadas y sufrientes. Personas que viven con desaliento y derrotadas, a pesar de que ya se ha alcanzado la victoria.

"¿Cómo, pues, invocarán a aquel en el cual no han creído? ¿Y cómo creerán en aquel de quien no han oído? ¿Y cómo oirán sin haber quien les predique?" (Ro. 10:14).

"Hay dos maneras de esparcir la luz: ser la vela o el espejo que la refleje". —Edith Wharton

¿Cómo podemos *nosotras* permanecer en silencio? ¿Cómo podemos no llevar las buenas nuevas a los perdidos? Jesús es Vencedor. Él ha vencido. "Mas a Dios gracias, el cual nos lleva siempre en triunfo en Cristo Jesús, y por medio

de nosotros manifiesta en todo lugar el olor de su conocimiento" (2 Co. 2:14).

Las Escrituras enseñan que algunos recibieron un don o talento especial —como también una pasión— por el evangelismo, por llevar a otros a la fe en Cristo (Ef. 4:11). El hecho de que surja fácilmente, casi de manera natural (o más bien, sobrenatural) no significa que no tengamos la responsabilidad de hacer todo lo que podamos para desarrollar y fortalecer nuestros dones, mejorar nuestras habilidades y volvernos más sensibles a la guía del Espíritu Santo. Tampoco nos exime de responsabilidad a los que tenemos otros dones: "Por tanto, id, y haced discípulos a todas las naciones, bautizándolos en el nombre del Padre, y del Hijo, y del Espíritu Santo; enseñándoles que guarden todas las cosas que os he mandado..." (Mt. 28:19-20).

Ser testigo es algo a lo que estamos llamados todos los creyentes, ya sea que también tengamos ese "don espiritual" o no. Pero no tiene por qué ser tan intimidante como a veces parece. En palabras sencillas, un "testigo" es alguien que comparte lo que ha visto y oído. Y eso es lo que Jesús nos ha pedido: que seamos sus testigos. Debemos decir a otros lo que le hemos oído decir, lo que le hemos visto hacer y lo que hemos llegado a conocer sobre su naturaleza. Lo que hemos experimentado al tener una relación con él.

Por lo tanto, cada uno de nosotros tenemos una historia, un testimonio, una experiencia para contar, aunque no nos demos cuenta.

No porque tengamos todas las respuestas ni estemos en el estado óptimo; todavía estamos aprendiendo y creciendo en la gracia de Dios. Sin embargo, nuestras historias son poderosas porque son muy reales. Resuenan en los que las escuchan. ¡Las personas pueden identificarse con ellas! Quieren saber más acerca del Hombre del que nos enamoramos, el Único cuyo amor nos cambió para siempre. Quieren experimentar esa clase de amor para ellos.

Por esta razón, el diablo se afana tanto por acallar esas historias. Por silenciarnos a nosotras.

"Soy solo una persona. Pero aún soy una persona. No puedo hacer todo, pero puedo hacer algo; y porque no pueda hacer todo, no voy a negarme a hacer ese algo que puedo hacer". —Helen Keller

A veces los que han tenido un pasado más "colorido" luchan contra la culpa, la vergüenza y el remordimiento. Saben que Dios los ha perdonado, redimido y transformado. Pero cuando echan una mirada a las personas, al parecer perfectas, que están sentadas a su lado en el banco de la iglesia, oyen al diablo murmurar: "Si conocieran tu pasado, no serían tan amigables. Si supieran qué clase de persona eras, no serías bienvenido en este lugar. Nunca te permitirían ser parte de este ministerio o de esa actividad evangelística". Cuando te sientes como un

ciudadano de segunda clase, tiendes a mantener la cabeza gacha y la boca cerrada.

Curiosamente, los que hemos crecido en la iglesia a menudo nos sentimos igual: como ciudadanos de segunda clase. Desearíamos que nuestras historias fueran tan espectaculares como los testimonios que cuentan otros. El diablo nos dice que no tenemos nada que contar. "¿Qué tiene de emocionante o milagroso que un niño de cinco años haga la oración del pecador?". Al igual que el hermano mayor en la parábola de Jesús, nos sentimos ignorados y excluidos cuando vemos que todos le prestan demasiada atención al hijo pródigo. Luchamos contra la culpa por nuestros pecados con la misma intensidad —o tal vez más—, porque no podemos justificarlo o explicarlo diciendo: "Eso fue antes de conocer a Jesús" o: "En ese entonces, no sabía que existía algo mejor". Siempre supimos que había una alternativa mejor, lo cual es mucho más vergonzoso para nosotros. Por ello, aunque sabemos que nosostros, también, somos perdonados, redimidos y transformados, también, nos mantenemos callados.

Pero ¿qué nos enseñan las Escrituras sobre todo eso?

Bueno, en la Biblia hay muchas historias dramáticas de personas que alcanzaron la fe en un momento tardío de la vida: ex ladrones, prostitutas, asesinos, adúlteros, alcohólicos, personas poseídas por demonios e incluso políticos y líderes religiosos corruptos. Y, por supuesto,

están los pecadores "comunes y silvestres": personas corrientes que sencillamente vivieron la clase de vida que vive uno cuando no tiene un código moral en particular, cuando no tiene una fe que le marque pautas para seguir. Sus historias son ejemplos maravillosos del poder que tiene Dios para hacer un cambio radical en las personas, para transformar su vida y su corazón de manera milagrosa y absoluta. Es algo que Él todavía hace hoy.

Otros tienen otro tipo de testimonio, una historia diferente. Timoteo conocía las Escrituras "desde la niñez" (2 Ti. 3:15). Por supuesto que no era perfecto; nadie lo es. Como cualquier otro, necesitaba un Salvador. Pero conoció esta verdad a una edad muy temprana. Creció en un hogar de fe, rodeado de influencias piadosas. De joven, se volcó a una vida de ministerio y servicio cristiano. La historia de Timoteo es un ejemplo maravilloso del poder de Dios que obra de una manera diferente: poder para conquistar el corazón de un niño y evitar que deje de poner la fe en primer lugar. Eso es algo que Él sigue haciendo hoy.

Algunas personas necesitan oír que Dios puede sacarlos del pozo; otros necesitan saber que Él puede impedir que caigan en el pozo. De una u otra manera, es necesario un milagro: un poder más grande que el nuestro, un poder que nosotros no tenemos. Por eso, cualquiera que sea nuestro pasado, sea cual sea nuestra historia, Dios es el que recibe toda la gloria.

Hay mujeres que tienen un llamado a ser misioneras de tiempo completo, a dedicar su vida a predicar el evangelio a grupos de extranjeros en lugares lejanos. Algunas de ellas tendrán (o han tenido) experiencias dramáticas que de repente las colocan en el centro de atención, les dan una oportunidad determinada para ponerse de pie y decir algo a las personas que anhelan escuchar.

"Si pudiera darles información sobre mi vida, sería para mostrar cómo una mujer de habilidades muy comunes ha sido guiada por Dios por senderos sorprendentes y poco acostumbrados, para hacer por Él lo que Él hizo en ella. Y si pudiera contarles, verían cómo Dios ha hecho todo, y yo, nada. He trabajado duro, muy duro, eso es todo; y nunca le dije que no a Dios". —Florence Nightingale

Otras solo pueden soñar con esas cosas. Conocí a una mujer muy valiosa que estaba tan llena de gratitud por todo lo que Dios había hecho por ella que deseaba poder hacer grandes cosas por Él. Ella quería gritar desde la cima de las montañas y contarle a todo el mundo sobre su asombroso amor. Se sentía segura de que estaría dispuesta a hacer cualquier sacrificio para demostrar su amor por Él. Si tan solo Él se lo pidiera...

El evangelio de Marcos nos habla sobre un hombre joven que se sentía de esa manera. Estaba poseído por una legión de espíritus

malignos. "Y siempre, de día y de noche, andaba dando voces en los montes y en los sepulcros, e hiriéndose con piedras" (Mr. 5:5). Entonces, llegó Jesús y lo liberó. En un instante, huyeron todos los demonios. El hombre ya no se sentía torturado por la presencia de ellos. Los habitantes del pueblo se sorprendieron cuando vieron al joven vestido y en sus cabales, sentado a los pies de Jesús. No, más que sorprendidos, estaban aterrados. Le pidieron al Señor que se fuera y los dejara tranquilos.

Cuando Jesús subió al barco, el joven hombre le rogó que lo dejara ir con Él. Deseaba dejar todo atrás y seguir a Jesús (una cosa que algunos de sus otros discípulos habían sido reacios a hacer). Pero Él le dijo que no. No se lo permitió. En cambio, le dio otra tarea: "...Vete a tu casa, a los tuyos, y cuéntales cuán grandes cosas el Señor ha hecho contigo..." (Mr. 5:19).

Como ves, algunos de nosotros somos llamados al campo misionero en otros países, y otros somos llamados al campo misionero en nuestra propia familia. Después de todo, ellos son las personas que más nos conocen, que ven el gran cambio que hubo en nuestra vida. Y su salvación no es menos importante para Jesús que la de los millones de personas que nunca conoceremos. Aunque pudo haber parecido algo de poca importancia, las Escrituras nos cuentan que el joven hombre hizo justo lo que Jesús le pidió.

¿Estamos dispuestas a hacer lo mismo?

Noemí lo estaba. Su fe tuvo tal efecto sobre

Rut, su nuera, que la mujer más joven estuvo dispuesta a abandonar todo lo que amaba, a dejar atrás todo lo que conocía: "...a dondequiera que tú fueres, iré yo, y dondequiera que vivieres, viviré. Tu pueblo será mi pueblo, y tu Dios mi Dios" (Rt. 1:16).

> "Ten valor y atrévete con un coraje divino". —Teresa de Ávila

Hoy día lo llamamos "evangelismo de la amistad": vivir nuestras vidas de manera tal que otros se sientan atraídos a la esperanza que tenemos en nuestro corazón. "Santificad a Dios el Señor en vuestros corazones, y estad siempre preparados para presentar defensa con mansedumbre y reverencia ante todo el que os demande razón de la esperanza que hay en vosotros" (1 P. 3:15).

Jesús dijo que debemos proclamarla desde las azoteas..., pero no quiso decir que debíamos hacer un escándalo (Mt. 10:27). En esos días, los techos eran planos y funcionaban como nuestros patios y porches de ahora. Todo lo que fuera interesante o digno de contarse iba de casa en casa, los vecinos lo hablaban en voz alta yendo por el camino. Es más probable que nosotras pasemos información mientras compartimos un café o creamos un álbum de recortes, mientras miramos una práctica deportiva o una clase de baile o mientras estamos en un consultorio, en la oficina de correos o en el banco. Publica-

mos las últimas novedades en las redes sociales, foros y *blogs*. Piensa en la facilidad con la que contamos dónde conseguimos una ganga por los zapatos que llevamos puestos o qué tienda tiene una liquidación que "no se puede dejar pasar". Con la misma facilidad y naturalidad —y con ese mismo entusiasmo intenso—, ¿por qué no compartir lo que Dios ha estado haciendo en nuestra vida y nuestro corazón?

Me encantan las palabras del salmista:

Mas yo esperaré siempre,
Y te alabaré más y más.
Mi boca publicará tu justicia
Y tus hechos de salvación todo el día,
Aunque no sé su número.
Vendré a los hechos poderosos de Jehová el
 Señor;
Haré memoria de tu justicia, de la tuya sola.
Oh Dios, me enseñaste desde mi juventud,
Y hasta ahora he manifestado tus maravillas.
Aun en la vejez y las canas, oh Dios, no me
 desampares,
Hasta que anuncie tu poder a la posteridad,
Y tu potencia a todos los que han de venir
 (Sal. 71:14-18).

A veces hace falta practicar un poco, prepararnos un poco y reflexionar un poco sobre lo que Dios nos ha dado para decir, como también cuándo, dónde y cómo —y a quién— quiere que lo digamos. No es una mala idea memorizar

algunos versículos clave de las Escrituras, leer un libro o tomar una clase sobre evangelismo personal cuando se dicte en la iglesia local.[1]

Pero recuerda que no se trata de cuán eruditas, elocuentes o persuasivas somos. "¿Dónde está el sabio? ¿Dónde está el escriba? ¿Dónde está el disputador de este siglo? ¿No ha enloquecido Dios la sabiduría del mundo?... Pues mirad, hermanos, vuestra vocación, que no sois muchos sabios según la carne, ni muchos poderosos, ni muchos nobles; sino que lo necio del mundo escogió Dios, para avergonzar a los sabios; y lo débil del mundo escogió Dios, para avergonzar a lo fuerte" (1 Co. 1:20, 26-27).

Es el Espíritu Santo el que da la convicción que lleva al arrepentimiento. Es Jesús el que salva. Lo que podemos hacer es orar y pedir sabiduría y dirección, sensibilidad, coraje y audacia. Podemos estar dispuestas a ser su voz y confiar en Él para que nos dé las palabras que debemos pronunciar. Dejemos que hoy hable a través de nosotras para llegar a otros.

Estudio bíblico

1. Después que Jesús ascendió al cielo y el Espíritu Santo descendió sobre los discípulos, Pedro dio un sermón en el que tres mil hombres y mujeres se transformaron en verdaderos creyentes (Hch. 2:14-41). "...Y el Señor añadía cada día a la iglesia los que habían de ser salvos" (v. 47).

a. Lee Hechos 4:13. ¿Qué sorprendió al Sanedrín —concilio de líderes religiosos judíos— sobre Pedro y Juan?

b. ¿A qué lo atribuyeron?

2. ¿Qué había prometido Jesús a sus discípulos en Mateo 10:18-20?

3. Primera de Pedro 3:14-15 nos dice que no seamos temerosos ni tengamos miedo de expresar la razón de la esperanza que tenemos, sino que recordemos quiénes somos (o *a quién* pertenecemos) y que estemos preparados para dar una respuesta a todo el que nos pregunte. Este ejercicio está pensado para ayudarte a estar preparada para contar tu historia, tu testimonio a los demás. Tómate un tiempo esta semana para hacer una lista de las experiencias espirituales más significativas de tu vida: los momentos clave, los puntos de inflexión, las cosas que te moldearon y te convirtieron en quien eres hoy. Las siguientes son algunas preguntas para empezar:

a. ¿Cómo llegaste a tener fe en Cristo? ¿Fuiste criada en un hogar cristiano o conociste a Jesús más adelante? ¿Fue en un momento determinado o en un proceso gradual? ¿Qué te llevó a entregar tu corazón a Él?

b. ¿Cuáles fueron los retos más importantes que has enfrentado, las cosas más difíciles de superar? ¿Has tenido problemas físicos (de salud)? ¿Problemas familiares? ¿Dificultades económicas? ¿Batallas emocionales o espirituales? ¿Contra qué dolores y decepciones has luchado? ¿Cuáles han sido tus momentos más difíciles?

c. ¿Qué hay de los mejores momentos? ¿Cuáles son los mayores milagros o las respuestas a tus oraciones que has recibido? ¿Cómo has experimentado la presencia de Dios en medio de tus "tribulaciones" o en los momentos comunes, pacíficos, cotidianos?

d. ¿Qué aprendiste acerca de ti misma en esos momentos? ¿Qué aprendiste sobre Dios? ¿De qué manera pueden esas perspectivas ayudar a alguien que está atravesando una situación similar?

e. ¿Tienes un "versículo de vida", un libro (o libros) preferido de la Biblia que, al considerar tu vida hasta ahora, pueda ser el tema o lema de tu vida, o una declaración de misión?

Si nunca antes habías pensado en estas preguntas, puedes tomarte un tiempo en las próximas semanas o incluso meses para ahondar en el tema y descubrir de qué trata tu historia. Lleva un registro de lo que descubras y observes respecto a tu vida espiritual, no solo para ti, sino también para tus seres queridos. Anótalo en un diario o álbum de recortes. Habla sobre eso con amigos en los que confías; escucha cómo suena cuando lo dices en voz alta. Presta atención a las preguntas que tienen que puedan llevarte a un entendimiento más profundo. Si estás lista para compartirlo con un público más amplio, ofrécete para dar testimonio en la iglesia, una clase de la escuela dominical o en un grupo pequeño de estudio bíblico. Escríbelo en tu página web, foro o *blog*.

4. Pídele al Espíritu Santo que te muestre personas o grupos de personas específicas a quienes te brinda

la oportunidad de dar testimonio. Considera en oración cómo Él quiere que las alcances.

5. Elige uno de los siguientes versículos (o alguno de los antes mencionados en el capítulo) para memorizarlo y meditar sobre él durante esta semana.

Isaías 52:7	2 Corintios 4:6
Mateo 5:14-16	1 Pedro 2:9
Mateo 28:18-20	1 Pedro 3:15

6. Tómate unos momentos para anotar cualquier otra idea o reflexión (o una oración) que desees agregar.

Diez

Palabras que enseñan

"Los hombres son lo que sus madres han hecho de ellos". —Ralph Waldo Emerson

Ella no solo lo había traído al mundo y le había dado la vida, sino que también había dedicado *su* vida a criarlo para que se convirtiera en un hombre fuerte, valiente, inteligente, responsable, trabajador y temeroso de Dios. Le costó mucha sangre, sudor y lágrimas verlo transitar por una tormentosa adolescencia y alcanzar la madurez. Pero el trabajo de una mujer nunca termina, y esa mujer —la reina— no podía descansar hasta que le enseñara a su hijo lo que más afectaría su futuro: cómo elegir una esposa. Esa decisión de cómo encontrar una buena mujer con quien compartir su vida tendría un efecto en todas las demás decisiones que él tomara por el resto de sus días.

La reina sabía que, como la mayoría de los hombres jóvenes, su hijo iba a sentirse natural-

mente atraído por una mujer con belleza exterior (física) e iba a equiparar —como lo han hecho muchos hombres alrededor del mundo— la belleza exterior con la virtud interior. Daría por sentado que una mujer que es bella por fuera es bella por dentro. Sería un error costoso y hasta trágico. Un error que le causaría un dolor tras otro. La madre del príncipe tenía que advertirle que "la belleza que cuenta es la del interior". Ella tenía que decirle que, en realidad, "Engañosa es la gracia, y vana la hermosura; la mujer que teme a Jehová, ésa será alabada" (Pr. 31:30).

La reina le explicó a su hijo que tener de esposa a una mujer devota es el mayor tesoro de un hombre. Y debido a que la belleza exterior *no* es un indicador confiable, hizo una lista de cosas que él debería buscar. Primero y principal, debería elegir a una mujer que amara a Dios y lo siguiera con todo su corazón. Una mujer que fuera generosa, considerada, diligente, disciplinada y trabajadora. Una mujer que fuera responsable con sus recursos. Una mujer que atendiera las necesidades de su familia y su comunidad. Además, puesto que las mujeres tienen poder en sus palabras —dado que sus consejos tendrían gran influencia en su futuro esposo y sus hijos, y les ofrecerían orientación—, era importante que ella tuviera este atributo clave: "Abre su boca con sabiduría, y la ley de clemencia está en su lengua" (Pr. 31:26). Otra versión dice: "Abre su boca con sabiduría, y hay enseñanza de bondad en su lengua" (BLA).

Por una vez, el joven príncipe estaba escuchando. Siguió el consejo de su madre. Le pareció tan valioso que, cuando se convirtió en rey, dejó escritas sus palabras de sabiduría para las futuras generaciones. Así fue como ese oráculo (mensaje inspirado o palabra profética) que "le enseñó su madre" llegó a incluirse en los dichos del rey Lemuel, en el libro de Proverbios (Pr. 31:1). Fue precisamente una mujer —la Reina Madre— la que creó el retrato de la verdadera belleza y virtud femeninas que hoy llamamos "la mujer de Proverbios 31".

Como mujeres, es parte de nuestro privilegio y nuestra responsabilidad dados por Dios enseñar, entrenar y ser mentoras de la próxima generación, transmitir lo que hemos aprendido para que otros se beneficien. Estamos llamadas a ser modelos piadosos, a expresar la verdad de Dios a cada vida que afectamos. Nuestra naturaleza es criar, lo que, según el diccionario, incluye "originar, producir", "nutrir y alimentar", "instruir, educar y dirigir".

Ya sea que tengamos hijos propios o no, ya sea que nuestros hijos sean adultos o no, hay personas en la vida de cada una de nosotras de las que somos "madres". Sobrinas y sobrinos, ahijados y nietos. Hermanos y hermanas menores con quienes una vez compartimos el hogar. Hermanos y hermanas más jóvenes con quienes compartimos la fe: miembros del cuerpo de Cristo. Vecinos, compañeros de equipo, colegas y amigos más jóvenes.

Durante miles de años, las mujeres hemos compartido lo que sabemos con otras mujeres. Nos hemos dado consejos, instrucción y aliento, y nos hemos enseñado mutuamente sobre la información y las habilidades que adquirimos. Hoy día, lo hacemos con mayor frecuencia tomando café, en nuestros grupos de lectura, en nuestros grupos de madres, en estudios bíblicos o en foros y redes sociales, a diferencia de las reuniones de costura o manualidades de las que participaban nuestras bisabuelas. (Estoy convencida de que la naturalidad que tienen las mujeres para criar forma parte, en gran medida, del atractivo de los programas sobre cocina, decoración y vida hogareña que predominan en la televisión por cable).

> "Lo que enseño afecta el futuro".
> —Christa McAuliffe

Algunas de nosotras tenemos un don espiritual o talento específico para la enseñanza. Ser maestra forma parte de lo que somos, no solo es algo que hacemos. Para algunas de nosotras, "maestra" es nuestro título oficial, una descripción de nuestro puesto. Hemos encontrado nuestro llamado en el aula o algún otro tipo de contexto de educación formal. Pero todas nosotras, por el hecho de ser mujeres, somos maestras de nacimiento. Les enseñamos a nuestros familiares y amigos. Les enseñamos a nuestros

compañeros de trabajo, a los miembros de nuestra comunidad y de nuestra iglesia. Enseñamos destrezas para desenvolverse en la vida, destrezas para relacionarse, destrezas para la carrera profesional. Enseñamos información objetiva. Enseñamos nuestras observaciones, opiniones, valores y prioridades. Enseñamos nuestros principios, convicciones y creencias. Enseñamos las Escrituras.

A lo largo de los años, ha existido cierta controversia sobre el rol de las mujeres en la iglesia: la cuestión de si las mujeres pueden ser pastoras o pueden enseñar la Biblia. Está claro que ese no es el tema central de este libro, pero hace falta mencionarlo aquí.

> "Mi madre me enseñó con su ejemplo que Jesús es todo. Él era la fuente de su amor, gozo y paz, que desbordaba en nuestra casa... No tengo ninguna duda de que la razón por la que amo a Jesús y amo mi Biblia es porque ella lo hacía y porque plantó esas semillas en mi corazón hace mucho tiempo". —Anne Graham Lotz

Tanto en el Antiguo como en el Nuevo Testamento, las mujeres fueron profetas, y juezas y reinas. Hemos observado que, durante su ministerio terrenal, Jesús siempre trató a las mujeres con compasión, amabilidad y respeto. Estaban entre sus discípulos más fieles. Es evidente que

las mujeres participaban del liderazgo de la iglesia primitiva. Ocupan un lugar destacado en el libro de los Hechos y se las menciona reiteradas veces en la mayoría de las cartas escritas por el apóstol Pablo y los demás discípulos. (De hecho, muchas de esas cartas están dirigidas a mujeres o incluyen saludos especiales a determinadas mujeres).

Sin embargo, cuando el apóstol Pablo da instrucciones para los pastores, da por sentado que serán hombres. Hay pasajes de las Escrituras que especifican que los hombres (y no las mujeres) deben ocupar determinados cargos o puestos de liderazgo en la iglesia. En todas las Escrituras, aprendemos que Dios ha asignado a los hombres y las mujeres diferentes roles en la familia, la sociedad y el cuerpo de Cristo (ver por ejemplo, Ef. 5:21-33). La responsabilidad final tiene que recaer en algún lugar, y la Biblia dice que recae en el hombre —el esposo, el padre o el pastor— que Dios ha puesto a cargo de una determinada familia o iglesia.

En sus instrucciones sobre el culto, Pablo escribe: "La mujer aprenda en silencio, con toda sujeción. Porque no permito a la mujer enseñar, ni ejercer dominio sobre el hombre, sino estar en silencio" (1 Ti. 2:11-12). No obstante, como señaló el mismo Pablo, tanto el varón como la mujer son creados a la imagen de Dios y tienen la misma importancia ante Él (Gá. 3:26-29). Al igual que los hombres, las mujeres reciben los dones del Espíritu Santo, que incluyen los dones

de predicación y enseñanza (Hch. 2:1-4; 1 Co. 12:7-11, 27-31). "Y después de esto derramaré mi Espíritu sobre toda carne, y profetizarán vuestros hijos y vuestras hijas... Y también sobre los siervos y sobre las siervas derramaré mi Espíritu en aquellos días" (Jl. 2:28-29). Las mujeres no están excluidas ni eximidas de la responsabilidad de contribuir a edificar el cuerpo de Cristo.

Entonces, ¿qué quiso decir Pablo cuando llamó a las mujeres a estar "en silencio" en la iglesia? Varios eruditos de la Biblia han sugerido que, en una época y cultura en la que los derechos de las mujeres eran muy limitados, algunas mujeres de la iglesia tenían dificultades para adaptarse a su recién descubierta libertad en Cristo. A diferencia de sus padres, hermanos y esposos, a la mayoría de ellas no les habían enseñado las Escrituras desde la niñez: las niñas pequeñas no iban a la escuela hebrea. Pero en ese momento, deseaban hacerse escuchar, ¡aun cuando no sabían de qué estaban hablando! Lejos de ser útil, su contribución al culto de alabanza con frecuencia terminaba siendo perjudicial y molesta. Por ese motivo, Pablo le dijo a Timoteo que debía ponerle fin.

Ese tipo de situación me recuerda escenas de una comedia que transmitían hace algunos años por la noche donde aparecía un personaje llamado Emily Litella, representado por la comediante Gilda Radner. La pobre Emily siempre tenía algo entre ceja y ceja. Salía en un canal de noticias local y hacía un comentario virulento

que expresaba indignación sobre alguna injusticia social perturbadora. El problema era que nunca entendía bien los hechos. Malinterpretaba los temas del momento. Solía exclamar: "¿Qué es eso que escuché sobre la decisión de la Corte Suprema sobre una muerta de pena? Eso es terrible. ¡Los muertos de pena ya tienen suficientes problemas!". Ella seguía con la misma historia durante dos o tres minutos antes que alguien le informara que la Corte había dictaminado sobre la *pena de muerte*. Se paraba en seco, agachaba la cabeza y se disculpaba tímidamente: "Ah. No importa". Una de las razones por las que las escenas de Radner eran tan divertidas es porque nos tocaban muy de cerca. Seamos sinceras. Todas conocemos a mujeres que hacen las cosas a la ligera, como Emily; ¡tal vez a nosotras también nos pasó una o dos veces!

A veces las mujeres necesitamos ser humildes, quedarnos calladas y respetar a los demás mientras adquirimos entendimiento y aprendemos todo lo que podemos. Necesitamos ser diligentes y estudiar las Escrituras con cuidado y dedicación para saber de qué estamos hablando. "La palabra de Cristo more en abundancia en vosotros, enseñándoos y exhortándoos unos a otros en toda sabiduría..." (Col. 3:16).

También necesitamos examinar nuestros corazones y asegurarnos de que no estamos intentando "ejercer dominio sobre el hombre" (1 Ti. 2:12), al tratar de obtener poder o una posición. Debemos revisar si nuestro deseo de

enseñar no está motivado por el anhelo de ser importantes, obtener un reconocimiento especial, atención, aprobación o elogios. Santiago nos advirtió: "Hermanos míos, no os hagáis maestros muchos de vosotros, sabiendo que recibiremos mayor condenación" (Stg. 3:1). Seremos responsables si, Dios no lo permita, llevamos a los demás por mal camino. ¿Cuántas de nosotras podemos decir sin reservas: "Sed imitadores de mí, así como yo de Cristo" (1 Co. 11:1)?

Hoy día, incluso las iglesias que adoptan una posición muy conservadora sobre el liderazgo de las mujeres suelen tener maestras en las escuelas dominicales, colaboradoras en guarderías y grupos de niños y jóvenes, mujeres que enseñan a otras mujeres en pequeños grupos de estudio bíblico, etc. Otras tienen directoras de ministerios o pastoras de ministerios de mujeres. En algunas iglesias, las mujeres ocupan roles de liderazgo con títulos de líderes que comparten con sus esposos. Y aún otras no hacen distinciones entre los hombres y las mujeres que sirven en la iglesia.

Sin importar qué posición tome nuestra iglesia local, ya sea tengamos un título oficial o no, el hecho es que nosotras *sí* enseñamos a otros. Y sin lugar a dudas, las mujeres cristianas somos llamadas, e incluso, tenemos la orden de enseñar, entrenar, ser mentoras de otras mujeres: "Las ancianas… deben enseñar lo bueno y aconsejar a las jóvenes…" (Tit. 2:3-4, NVI).

Por supuesto, "ancianas" no solo se refiere a

las mujeres de mayor edad cronológica; también puede referirse a aquellas que tienen más conocimientos, sabiduría, madurez o experiencia de vida.

Elisabet era justamente un modelo piadoso y una mentora para María. Después del encuentro de María con el ángel Gabriel, la joven no podía esperar para ir a ver a la única persona que conocía con la que se podía sentir identificada, al menos hasta cierto punto, por su experiencia. Después de todo, Elisabet también esperaba un bebé milagroso. Apenas llegó María, Elisabet supo por qué había ido. Dios le había contado el secreto de María. "…Elisabet fue llena del Espíritu Santo. Y exclamó a gran voz, y dijo: Bendita tú entre las mujeres, y bendito el fruto de tu vientre. ¿Por qué se me concede esto a mí, que la madre de mi Señor venga a mí? Porque tan pronto como llegó la voz de tu salutación a mis oídos, la criatura saltó de alegría en mi vientre" (Lc. 1:41-44).

> "Hablo para entender; enseño para aprender". —Robert Frost

Después, con la autoridad de una mujer que ha visto, oído y experimentado la fidelidad de Dios en su propia vida, Elisabet exclamó a María: "Y bienaventurada la que creyó, porque se cumplirá lo que le fue dicho de parte del Señor" (Lc. 1:45).

Esas palabras debieron haber dado consuelo y aliento a una joven mujer que se había sentido muy sola. Mientras Elisabet expresaba las verdades que Dios había dicho a su propio corazón, ofreció afirmación a María y confirmó la Palabra del Señor para ella. Si María había comenzado a tener dudas o temores, Elisabet los disipó con su gozoso recordatorio del amor y la fidelidad de Dios. Y, en respuesta, María prorrumpió en una palabra profética propia, el hermoso salmo de alabanza que conocemos como el "Magníficat".[1]

Encontramos otro ejemplo en el libro de Rut. Noemí no solo guió a la fe a su nuera viuda, sino que la hizo entrar en una nueva cultura, una nueva comunidad, un nuevo marido y una nueva familia. La amistad de estas mujeres es una de las más alentadoras de todas las Escrituras.

No puedo expresar cuán agradecida estoy por la amistad con otras mujeres que Dios me ha concedido. Me encuentro con que hay mujeres a quienes admiro, mujeres cuya sabiduría y orientación necesito desesperadamente, mujeres que son mis mentoras, mis madres y abuelas "espirituales". Derraman a mi vida el agua viva que ellas han recibido. De verdad, hay muy pocas cosas (si es que hay algo) que yo pueda enseñarles o darles a cambio. Pero eso no les impide darme y enseñarme. He aprendido mucho de ellas.

También hay mujeres que son más como hermanas para mí. Vertemos en la vida de la otra y recibimos la una de la otra. Puede que ellas

tengan más sabiduría o experiencia en un área; yo la tengo en otra. Es lo que las Escrituras llaman: "hierro con hierro se aguza" (ver Pr. 27:17). Como David y Jonatán, nos ayudamos a fortalecer a cada uno en Dios (ver 1 S. 23:16).

Y luego están las mujeres a quienes Dios me ha llamado a ministrar, mujeres que, sin importar su edad cronológica, son básicamente mis hijas espirituales. Yo derramo en ellas el agua viva que Dios me ha dado. Les ofrezco mentoría, las alimento, les enseño y las entreno. Una vez más, este tipo de relaciones es bastante unilateral. En cierto sentido, no hay mucho (si es que hay algo) que ellas puedan enseñarme o darme, más que la oportunidad de darles. Y eso en sí ya es algo bastante maravilloso. (Si alguna vez me siento tentada a sentirme incluso un poquito resentida por el sacrificio de mi tiempo y energía, recuerdo lo frustrante que es tener algo para dar ¡y no tener a quién dárselo!). Es una bendición ser de bendición para otros. "...se debe ayudar a los necesitados, y recordar las palabras del Señor Jesús, que dijo: Más bienaventurado es dar que recibir" (Hch. 20:35).

"Intentar hacer la obra del Señor en tus propias fuerzas es el trabajo más confuso, agotador y tedioso de todos. Pero cuando estás lleno del Espíritu Santo, el ministerio de Jesús sencillamente fluye a través de ti". —Corrie ten Boom

En el mejor de los casos, necesitamos un equilibro de los tres tipos de amistades o relaciones de mentoría. Si tenemos demasiadas relaciones "de llenura", nos volvemos espiritualmente holgazanas, hinchadas, sobrealimentadas. Egocéntricas. Si tenemos demasiadas relaciones "de derramamiento", terminamos vacías, exhaustas, gastadas.

Claro que exige cierto esfuerzo por nuestra parte buscar y cultivar ese tipo de amistades, construir y mantener esas relaciones con esmero e intencionalidad. Y pocas de nosotras hemos tenido solo un mentor de toda la vida (o una mejor amiga para siempre). Hemos tenido algunos durante una etapa. O para un área de nuestra vida en particular. Con el tiempo, puede que superemos algunas de esas relaciones de mentoría. Y así debe ser. Si hemos hecho bien la tarea, nuestras propias hijas espirituales algún día crecerán y dejarán el nido. Pero mientras las tenemos, traen gran bendición a nuestras vidas.[2]

Cuando compartimos con los demás lo que hemos recibido, cuando enseñamos incluso las cosas prácticas, comunes, cotidianas, afectamos corazones y cambiamos vidas. El impacto no solo llega a la persona que está delante de nosotros, sino también a todas las vidas a quienes afecta: sus amigos y familiares, y los amigos y familiares de ellos, y los amigos y familiares de estos, en un efecto en cadena que se perpetúa por toda la eternidad. Si tuviéramos una noción, si tan solo pudiéramos tener un vistazo de su importancia, nos daríamos cuenta en un

instante de que verdaderamente vale la pena el esfuerzo, la energía y el sacrificio.

El compositor cristiano Ray Boltz escribió una canción sobre un sueño que tuvo en el que caminaba por las calles del cielo con un amigo muy querido. En el sueño, se les acercaba un hombre joven que quería agradecer a su amigo por enseñar en su clase de escuela dominical cuando tenía ocho años. Fue allí donde oró por primera vez y le pidió a Jesús que entrara en su corazón.

El hombre joven prosigue: "Gracias por dar al Señor, estoy muy contento de que te entregaras". Una persona tras otra se acerca, hasta donde el ojo llega a ver; cada una de ellas afectada de algún modo por la amabilidad, la generosidad y los sacrificios del amigo. Esas cosas que dijo e hizo pueden haber parecido insignificantes o poco trascendentales en el momento; pueden haber pasado inadvertidas en la tierra, pero se proclamaban en el cielo.

Al final del sueño (y de la canción), Ray le canta a su amigo. Aunque él sabe que en el cielo no lloramos, le dice: "Estoy casi seguro de que tenías lágrimas en los ojos cuando Jesús te tomó la mano y estuviste de pie frente al Señor. Le dijo: 'Hijo mío, mira a tu alrededor, grande es tu recompensa'".[3]

Cada vez que oigo esa canción, pienso que no puedo esperar a estar en esa fila, para agradecer a algunos de los hombres y las mujeres que Dios ha usado en mi propia vida. Estoy muy

agradecida por el privilegio que tengo de enseñar a otros lo que esas personas preciosas me enseñaron a mí.

Estudio bíblico

1. Lee las instrucciones del apóstol Pablo al joven pastor Tito sobre cómo alentar a las mujeres de su congregación en Tito 2:3-5.

 a. ¿Qué rol especial tienen las "ancianas" en la vida de las mujeres "jóvenes"? (vv. 3-4)

 b. ¿Por qué crees que el chisme (la murmuración) y la falta de dominio propio (embriaguez) son comportamientos especialmente inapropiados para las mujeres que se supone que deben servir como mentoras, confidentes y modelos? (ver Pr. 11:13; Tit. 2:7-8, 11-14)

 c. ¿Qué clase de cosas deben enseñar las mujeres ancianas y más sabias? ¿Cosas prácticas? ¿Cosas espirituales? (vv. 4-5)

 d. ¿Qué sucede cuando no se discipula adecuadamente, no se ofrece mentoría ni se enseña a los nuevos creyentes y a los miembros más jóvenes del cuerpo de Cristo? ¿Sobre quiénes se refleja de manera negativa el comportamiento de ellos? (v. 5)

 e. A la inversa, cuando todas las mujeres —las ancianas y las más jóvenes— son un buen ejemplo y enseñan, entrenan y ofrecen mentoría entre sí, ¿qué sucede? ¿Con las mujeres mismas? ¿Con su congregación local? ¿En la comunidad? ¿En el mundo?

2. ¿Cuáles son las mayores dificultades que enfrentas en este momento? ¿Entrarían en la categoría de la autodisciplina, la organización, las relaciones, la crianza de los hijos, el cuidado del hogar, el desarrollo profesional o el crecimiento espiritual?

 Pídele al Señor que te muestre una mujer que conoces que podría ayudarte en una o más de esas áreas. Invítala a tomar un café o almorzar. Con el permiso de ella, ¡exprímele el cerebro! Puede ser un solo encuentro o el comienzo de una relación continua. Si la primera mujer a la que te acercas no tiene el tiempo o la capacidad de ayudarte en este momento, no te desanimes. ¡Sigue buscando hasta que encuentres alguien que pueda!

3. Haz una lista de tus propias destrezas especiales, dones espirituales o fortalezas personales. ¿Qué conocimiento o área de competencia tienes que puedas dar a conocer a otra persona?

 a. ¿Cómo podrías desarrollar más aún tus dones y talentos?

 b. ¿A quiénes podrías darlos a conocer? ¿Una persona, un grupo o clase pequeña, una comunidad o congregación? ¿Hay algún grupo de edades en particular o un segmento específico de la población a quien podrías servir? ¡No te olvides de los miembros de tu propia familia!

4. Elige uno de los siguientes versículos (o alguno de los antes mencionados en el capítulo) para memorizarlo y meditar sobre él durante esta semana:

 Deuteronomio 6:6-9 2 Timoteo 3:16-17

| Romanos 12:6-8 | 1 Corintios 9:25-27 |
| 2 Timoteo 2:15 | Santiago 3:1-2 |

5. Tómate unos momentos para anotar cualquier otra idea o reflexión (o una oración) que desees agregar.

Once

Palabras que resuenan

*"Abre tu boca por el mudo en el juicio de
todos los desvalidos" (Pr. 31:8).*

\mathcal{H}*arriet* tenía una vida bastante ajetreada,
incluso para los parámetros de hoy. Su marido
viajaba mucho por asuntos de negocios y la
dejaba a cargo de la casa y del cuidado de sus
seis hijos. Aunque había poco dinero; Harriet
siempre buscaba maneras de economizar y de
generar un ingreso extra. Daba clases en una
academia de niñas. Escribía artículos para
periódicos y revistas. Descubrió que podía hacer
incluso más dinero con la escritura de novelas
románticas, tarea a la que se dedicaba en su
tiempo "libre". Temprano por la mañana, antes
que los niños se levantaran o tarde por la noche
cuando ya estaban acostados, Harriet tomaba la
pluma y se ponía a trabajar. Ella sabía que no era
lo que se dice literatura de calidad. Pero existía
un mercado para ese tipo de historias, y le ayu-
daba a pagar las cuentas.

Aunque estaba muy ocupada, Harriet se mantenía informada acerca de la agitación política y social que ocurría en el mundo que la rodeaba. No podía evitarlo. Se hacía historia en la puerta de su casa. Ella vivía en un "estado libre", pero del otro lado del río, había un "estado esclavo". Con frecuencia veía cazadores de recompensas que rastreaban a los fugitivos en las calles de la ciudad. Al igual que otras personas de su familia, iglesia y comunidad, a Harriet le preocupaba la situación; la inquietaba profundamente la maldad y la injusticia de la que era testigo. Pero ¿qué podía hacer una mujer?

"En el corazón de cada mujer verdadera, existe una chispa de fuego celestial, que permanece latente en la luz plena de la prosperidad, pero que se aviva, resplandece y arde en la hora oscura de la adversidad". —Washington Irving

Un domingo por la mañana, durante la reunión de alabanza, de repente Harriet tuvo una visión. Vio en su mente la imagen de un esclavo anciano a quien golpeaban brutalmente hasta matarlo. Era desgarrador; no podía sacarse la escena de la cabeza. No mucho tiempo después, Harriet recibió una carta de su cuñada. Decía algo así: "Harriet, estuve pensando. Es evidente que tienes un don para escribir. (¡Me encantó tu último libro!). Pero ¿y si Dios quisiera que

hicieras algo más con ese talento que escribir novelas románticas? ¿Y si te dio esa habilidad para que hablaras sobre cuestiones que son mucho más importantes? ¿Cuestiones que a ambas nos importan mucho más... como la esclavitud, por ejemplo?".

La cuñada de Harriet tenía poder en sus palabras. Su estímulo amable despertó algo en Harriet... que también tenía poder en sus palabras. Harriet pensó en la visión que le había venido en la reunión de la iglesia. También pensó en el dolor y el sufrimiento que había vivido cuando su hijo menor se enfermó de cólera y murió en sus brazos. Intentó imaginarse lo que sería ser una mujer esclava y que le quitaran a sus hijos de los brazos, o tener que verlos sufrir, recibir torturas y maltrato. Harriet Beecher Stowe comenzó a orar por una historia que tocara el corazón de hombres y mujeres de todo el mundo, que los ayudara a comprender el horror de la esclavitud y generara compasión en ellos. Y los llamara a la acción.

La cabaña del tío Tom se publicó primero en 1851 como una historia en fascículos de un periódico, y luego como novela en 1852. Pronto fue traducida a decenas de idiomas y se convirtió en el primer libro de un autor estadounidense en vender más de un millón de ejemplares. De hecho, con el tiempo *La cabaña del tío Tom* se convertiría en el libro de mayor venta en el siglo XIX después de la Biblia.[1]

Y, tal como esperaba la autora, tal como le

había pedido a Dios, literalmente millones de personas se conmovieron y salieron de la apatía y la ignorancia para ir a la pasión y la acción. Los historiadores señalan la novela de Harriet como uno de los acontecimientos o factores culturales que precipitaron el movimiento para terminar de una vez por todas con la esclavitud en los Estados Unidos. Cuando al presidente Abraham Lincoln le presentaron a Harriet, dijo: "¡Así que usted es la mujercita que empezó esta gran guerra!".

A través de la historia —bíblica o no—, miles de mujeres han dejado que su voz resonara en nombre de los que no podían hacerse escuchar de otra manera. Algunas de las conquistas más revolucionarias, los avances más asombrosos en la historia, la ciencia, la medicina, la educación, las artes, los derechos civiles y los valores culturales y familiares fueron obtenidos por mujeres que tenían una misión. Mujeres que vieron la maldad, la injusticia o la desigualdad y se negaron a quedarse calladas. Mujeres que no permitieron que la opinión general —el statu quo— quedara sin cuestionar.

Los llamamientos apasionados de estas mujeres despertaron, inspiraron, motivaron e impulsaron a la acción a miles, si no millones de personas más. Por cada figura famosa y cada nombre reconocido, hay innumerables heroínas desconocidas. Mujeres cuyos nombres tú y yo nunca conoceremos, pero que sin embargo se esforzaron incansablemente por despertar la

conciencia en sus propios vecindarios, lugares de trabajo y comunidades.

Y, por supuesto, también está la esposa que dijo algo a su marido, o la madre que hizo una observación a sus hijos o hijas acerca de algún detalle, que encendió un fuego en el alma de ellos. Mujeres como la cuñada de Harriet.

> "La lucha es básicamente una idea masculina; el arma de una mujer es la lengua". —Hermione Gingold

En el mundo de hoy, hay muchos problemas, muchos retos para enfrentar. Hambre. Enfermedades. Falta de vivienda. Analfabetismo. Violencia doméstica. Maltrato infantil. Prostitución y tráfico sexual. Pornografía. Adicción al juego. Abuso de sustancias y adicciones. Trastornos alimentarios. Suicidio. Racismo y discriminación. Los derechos de los no nacidos. Las necesidades de los ancianos y los desvalidos. La lista sigue y sigue. Las causas que hablan a nuestro corazón pueden variar enormemente, como también la manera en que hablamos en su defensa. Pero es incuestionable que todas estamos llamadas, de una u otra manera, a alzar la voz, a expresar nuestra opinión. No podría ser más bíblico.

Las Escrituras dicen: "Libra a los que son llevados a la muerte; salva a los que están en peligro de muerte. porque si dijeres: ciertamente no lo supimos, ¿acaso no lo entenderá el que

pesa los corazones? el que mira por tu alma, él lo conocerá, y dará al hombre según sus obras" (Pr. 24:11-12).

Dios dice que la ignorancia no es excusa. La apatía es inaceptable. *Somos* guardianas de nuestros hermanos y hermanas. No podemos mirar para otro lado. Estamos llamadas a ser la voz de los que no tienen voz, una ayuda para los indefensos. Debemos enfrentar la maldad donde la encontremos, rescatar a los que están cautivos u oprimidos y pelear hasta el último aliento para defender la causa de los inocentes. No podemos excusarnos y decir que no lo vimos o no lo sabíamos. Dios ve. Dios sabe. Y Aquel que pesa nuestros corazones algún día nos pedirá cuentas.

El libro de Jueces nos cuenta la historia de una mujer que decidió no mantenerse al margen —o " hacer oídos sordos"— cuando una crisis nacional exigía tomar cartas en el asunto: "Gobernaba en aquel tiempo a Israel una mujer, Débora, profetisa, mujer de Lapidot; y acostumbraba sentarse bajo la palmera de Débora, entre Ramá y Bet-el, en el monte de Efraín; y los hijos de Israel subían a ella a juicio" (Jue. 4:4-5).

Un día, Dios dio a Débora un mensaje para Barac, quien comandaba los ejércitos de Israel. Finalmente, el Señor estaba listo para destruir a la nación pagana que había oprimido a su pueblo durante más de veinte años. Dios quería que Barac fuera a encontrarse con Sísara, comandante de los cananeos, y lo enfrentara en batalla en el monte de Tabor. Pero Barac no era muy

valiente o bien era muy supersticioso. Maravi-
llado por el discernimiento espiritual de Débora
y la relación especial que ella parecía tener con
Dios, Barac insistió que no pondría un pie en
dirección al monte de Tabor a menos que Débora
prometiera acompañarlo.

Ahora bien, ¿quién escuchó que un general se
negara a enviar sus tropas a la batalla a menos
que una mujer (no menos que una esposa y
madre) fuera delante de él? Era absurdo, ridículo,
incluso para la misma Débora. Sin embargo, la
Palabra de Dios debe obedecerse, sus propósitos
deben cumplirse, y su voluntad debe hacerse. Así
que Débora accedió al pedido de Barac.

"Ella dijo: Iré contigo; mas no será tuya la glo-
ria de la jornada que emprendes, porque en mano
de mujer venderá Jehová a Sísara..." (Jue. 4:9).

Cuando la batalla estaba a punto de empe-
zar, parece que Barac seguía vacilando, seguía
necesitando aliento y palabras tranquilizadoras.
Así que Débora, tal vez con cierta impaciencia,
le dijo: "...Levántate, porque este es el día en que
Jehová ha entregado a Sísara en tus manos. ¿No
ha salido Jehová delante de ti?..." (Jue. 4:14).

Dios fue fiel a su Palabra; dio a su pueblo la
victoria. Pero no fue Barac ni ninguno de sus
soldados quien mató al líder del ejército ene-
migo. El mérito le correspondió a otra "ama de
casa": Jael, que dulcemente invitó a Sísara a que
evitara la captura y se escondiera en su tienda, y
luego le clavó una estaca en las sienes.

También está la historia de Ester, la joven

huérfana judía que ganó el concurso de belleza más famoso de su tiempo. Después de una serie de acontecimientos milagrosos, fue elegida para convertirse en esposa del rey Asuero, que gobernaba el Imperio babilónico. Cuando Mardoqueo, el primo de Ester, se enteró de una conspiración siniestra para aniquilar a toda la raza judía, le pidió a Ester que se acercara al rey en nombre de su pueblo, para rogarle que tuviera misericordia y los protegiera.

> "La mujer es como un saquito de té: nunca sabes cuán fuerte es hasta que lo sumerges en agua hirviendo". —Eleanor Roosevelt

Al principio, la joven reina estaba pasmada ante aquella idea, por completo abrumada por la magnitud del pedido y dudosa del resultado de semejante empresa. Literalmente, estaría arriesgando su vida. Pero su primo la exhortó a reconocer la responsabilidad que acompaña todo privilegio. Al que mucho se le da, mucho se le pedirá (ver Lc. 12:48). Ni el rol de víctima inocente ni el de espectadora impotente eran una opción para la reina. "...No pienses que escaparás en la casa del rey más que cualquier otro judío" (Est. 4:13).

Ester no había elegido ir a la batalla, pero la batalla había venido a ella. Necesitaba comprender que Dios no le había dado los privilegios de la realeza para hacerla feliz o para mantenerla

cómoda o entretenida. Él le había permitido que llegara a ser reina y la había puesto en el palacio para ese preciso momento, esa precisa crisis. Dios tenía un plan para liberar a su pueblo y quería usar a Ester para llevarlo a cabo. Mardoqueo le dijo a ella que si se negaba, él estaba seguro de que Dios encontraría otra manera; pero que la desobediencia de ella le costaría muy cara. "Porque si callas absolutamente en este tiempo, respiro y liberación vendrá de alguna otra parte para los judíos; mas tú y la casa de tu padre pereceréis. ¿Y quién sabe si para esta hora has llegado al reino?" (Est. 4:14).

Una de las cosas que me llama la atención sobre estas dos mujeres —Débora y Ester— es el contraste entre ellas. Débora era obviamente una mujer muy elocuente y educada. Tenía que serlo, ya que el pueblo mismo la había elegido para gobernar sobre todo Israel y ejercer justicia, para enseñar sobre la ley de Dios y explicar al pueblo cómo aplicarla a sus circunstancias particulares.

En cambio, Ester fue a la escuela de belleza. Es probable que no supiera leer ni escribir; seguramente los asuntos de estado estaban fuera del alcance de sus conocimientos.

"Cuando veo el estudio detallado y el ingenio
que demuestran las mujeres para ir tras tonterías,
no tengo dudas de su capacidad para las
tareas más monumentales". —Julia Ward Howe

Cuando falló el coraje de los hombres, Débora estuvo a la altura de las circunstancias y fue a la batalla sin dudarlo. Fue la "princesa guerrera" original; ella se entusiasmó ante la oportunidad de destruir a los enemigos de Dios. (¡Lee su jubiloso y triunfante canto de victoria en Jueces 5!).

Ester temblaba solo de pensar en acercarse a su esposo que, hay que admitirlo, era psicótico. Después de todo, estaba *en contra de la ley* que ella apareciera ante él sin invitación o previo permiso. Estaba aterrada, sumamente preocupada por lo que iba a decir. Pero lo hizo.

Según las apariencias externas, era poco factible que estas mujeres fueran heroínas. En la superficie parecían impotentes, pero en realidad eran poderosas. La gracia de Dios les bastó; su poder se perfeccionó en la debilidad de ellas (2 Co. 12:9). Y esa misma gracia está disponible hoy para nosotras. Es la gracia en la cual estamos firmes (Ro. 5:1-5).

"Aunque el mundo está lleno de sufrimiento, también está lleno de la superación de este". —Helen Keller

Algunas de nosotras nos hemos puesto firmes en muchas pequeñas cosas de todos los días. (Pienso, por ejemplo, en las mujeres que conozco, que amablemente, pero con firmeza, piden a sus colegas que no usen el nombre de

Dios como si fuera una mala palabra delante de ellas). No es posible que sepamos exactamente cuán significativos son esos "pequeños" actos de firmeza, cuál es el impacto eterno que podrían tener. Otras nos encontramos, tal vez solo una vez en la vida, frente a un instante real "de vida o muerte" en el que debemos decidir hablar en el momento o callar para siempre. Y otras estamos permanentemente apostadas en las primeras filas de un importante campo de batalla, llamadas a dar todo lo que tenemos y todo lo que es valioso para nosotras —incluso nuestra propia vida— por una causa mayor que nosotras.

Cualquiera que sea nuestra tarea, cualquiera que sea nuestro rol, cualquiera que sea nuestra responsabilidad ante Dios, hay al menos seis cosas que todas necesitamos.

(1) Necesitamos una visión, una comprensión de cuál es nuestro propio llamado. Necesitamos una pasión por las personas en cuyo nombre hablaremos, las personas que Dios nos pide, particularmente *a nosotras*, proteger y defender, aquellas por quienes debemos alzar la voz y expresar nuestra opinión. Puede que estén en nuestra escuela, nuestro vecindario o nuestra iglesia. Pueden estar a cientos o incluso a miles de kilómetros de distancia, en otro continente o en otro país o cultura. Solo Dios mismo puede revelar a cada una de nosotras individualmente cuál es su visión, su llamado para nosotras. Y solo Él puede sacarnos de la apatía, la dejadez y la indiferencia que tan a menudo nos asedian. Como una vez

observó el ex capellán del Senado de los Estados Unidos, Peter Marshall (esposo de la escritora Catherine Marshall): "No puede construirse un mundo diferente con personas indiferentes".

(2) Necesitamos orientación para saber qué podemos hacer, si es que podemos hacer algo, para informarnos o prepararnos mejor para la tarea que nos espera. A menudo, descubrimos que Dios mismo nos ha estado preparando todo el tiempo. Nuestra formación, nuestra personalidad, nuestras experiencias de vida, nuestras destrezas y talentos y nuestros intereses especiales se combinan... ¡para que seamos la persona perfecta para la tarea! Pero también a veces Dios nos hace crecer y nos pone en un puesto para el que nos sentimos totalmente incompetentes. Eso significa que tenemos que apoyarnos mucho en Él. Debemos hacer todo lo que esté a nuestro alcance por descubrir qué cosas necesitamos aprender, qué destrezas necesitamos adquirir, qué dones necesitamos desarrollar para cumplir mejor con nuestro llamado y servir a nuestro Creador.

(3) Necesitamos estar dispuestas a hacer los sacrificios que sean necesarios para responder al llamado de Dios y necesitamos orientación clara respecto de cuáles son esos sacrificios. ¿Cómo podemos poner más de nuestro tiempo, energía y recursos a disposición de Dios? ¿Estamos dispuestas a arriesgar nuestra reputación, nuestra carrera, nuestra posición social? ¿Podríamos renunciar a nuestra comodidad y seguridad? Si

se nos pidiera que entregáramos la vida por esta causa, ¿lo haríamos? Jesús dijo: "Bienaventurados seréis cuando los hombres os aborrezcan, y cuando os aparten de sí, y os vituperen, y desechen vuestro nombre como malo, por causa del Hijo del Hombre. Gozaos en aquel día, y alegraos, porque he aquí vuestro galardón es grande en los cielos..." (Lc. 6:22-23). Y una vez más: "...Si alguno quiere venir en pos de mí, niéguese a sí mismo, tome su cruz cada día, y sígame. Porque todo el que quiera salvar su vida, la perderá; y todo el que pierda su vida por causa de mí, éste la salvará. Pues ¿qué aprovecha al hombre, si gana todo el mundo, y se destruye o se pierde a sí mismo?" (Lc. 9:23-25). Para expresar en otras palabras lo que dijo el mártir misionero, Jim Elliot, "no es tonta la mujer que entrega lo que no puede retener para ganar aquello que no puede perder".

(4) Necesitamos sabiduría para saber qué decir y cuándo decirlo. En otras palabras, necesitamos ser sensibles a la guía del Espíritu Santo. Recuerda que Ester no soltó abruptamente su pedido cuando se acercó por primera vez a su esposo en el aposento real ni en el primer banquete al que lo invitó (Est. 5:1-8). Antes que Abigail planteara su caso a David, preparó el camino con una ofrenda generosa y considerada (1 S. 25:18-19). Ciertamente, hay un tiempo para ser directas y francas, un tiempo para ser sinceras, categóricas e incluso polémicas. También hay un tiempo para la cortesía, la gentileza y la diplomacia astuta. Algunos mensajes funcionan

mejor planteados como sermones, otros, como historias (ver 2 S. 12:1-13).

(5) *Necesitamos sabiduría para saber dónde y cómo Dios quiere que hablemos.* ¿El encuentro debe ser espontáneo —"orquestado por Dios"— o una invitación? ¿Los contactos deben ser personales, individuales? ¿O nos subimos al estrado en las reuniones de nuestra iglesia, grupo cívico o la asociación de padres y maestros? ¿Escribimos cartas al editor de un periódico? ¿Presentamos peticiones en el congreso? ¿Nos postulamos por un cargo político? ¿Debemos empezar un *blog*, un sitio web o una revista electrónica? ¿Creamos una fundación o una organización sin fines de lucro? ¿O debemos escribir una canción, un poema, un libro, un estudio bíblico o una novela que lleve un mensaje que (como el de Harriet) tenga el potencial de afectar el corazón y la vida de personas en todo el mundo?

(6) *Necesitamos valor, un coraje santo.* En una canción llamada "Corre a la batalla", el compositor cristiano Steve Camp dice: "Algunas personas quieren vivir cerca del sonido de las campanas de una iglesia, pero yo quiero dirigir una misión a un metro de las puertas del infierno". ¡Eso es coraje santo! Tengo que admitir que más a menudo me identifico con Frodo, el héroe *hobbit* de J. R. R. Tolkien en *El señor de los anillos*. Frodo ve que los frentes están bien delimitados para la batalla final entre el bien y el mal. Y los buenos son muchísimos menos. La oscuridad creciente —la corrupción de lo que

alguna vez fue bueno y verdadero— es opresiva. Su búsqueda por destruir el malvado anillo de poder parece condenada al fracaso.

—Ojalá el anillo nunca hubiera venido a mí —exclama Frodo—. Ojalá nada de esto hubiera pasado.

Su amigo Gandalf le responde:

—Lo mismo piensan todos los que viven para ver momentos como este, pero no les corresponde a ellos decidirlo. Todo lo que tenemos que decidir es qué hacer con el tiempo que nos es dado.

Cuando leemos las cartas de la iglesia primitiva del Nuevo Testamento, nos damos cuenta de que muchos de los primeros discípulos sentían el mismo desaliento que Frodo. Atribulados en todo sentido, perseguidos, con grandes sufrimientos, se esforzaban por aferrarse a la esperanza ante la maldad abrumadora. Pero los apóstoles les recordaban la victoria final que era suya en Cristo y los retaban mientras tanto a permanecer firmes, a pelear la buena batalla, "aprovechando bien el tiempo, porque los días son malos" (Ef. 5:16).

"Fortaleceos en el Señor, y en el poder de su fuerza. Vestíos de toda la armadura de Dios, para que podáis estar firmes contra las asechanzas del diablo" (Ef. 6:10-11). ¡Gana todas las batallas que puedas! ¡Debemos "...andar en santa y piadosa manera de vivir, esperando y apresurándo[n]os para la venida del día de Dios..." (2 P. 3:11-12)!

A veces puede que nos sintamos abrumadas

por los retos que enfrentamos. La tarea que nos han asignado parece demasiado difícil, el costo, demasiado elevado. Pero debemos recordar que nos han bendecido con el asombroso privilegio de ser siervas del Altísimo. Y Dios nos ha puesto donde estamos por una razón. Cuando lo busquemos a Él, encontraremos toda la sabiduría y la fortaleza que necesitamos para cumplir sus propósitos, porque nosotras también hemos sido llamadas para esta hora.

Estudio bíblico

1. Con la ayuda de su primo Mardoqueo, Ester cayó en la cuenta de que el mismo Dios la había hecho reina, de que Él la había puesto en ese lugar para ayudar a su pueblo en su hora de mayor necesidad. Lee su respuesta a esta revelación en Ester 4:15-16.

 a. Ester sabía que no podía ganar esa batalla sola; necesitaba ayuda. ¿A quiénes les pidió que la apoyaran? (v. 16a)

 b. ¿Qué les pidió que hicieran? ¿De quién buscaban ayuda? (v. 16a)

 c. ¿Qué hizo la misma Ester, para prepararse para la tarea que tenía que hacer? (v. 16b)

 d. ¿Qué dijo Ester para indicar su compromiso pleno, su predisposición a hacer el sacrificio final en obediencia al Señor? (v. 16c)

 e. ¿De dónde provenían el valor y la fortaleza de Ester? ¿De dónde crees que obtuvo la estrategia inusual, el "plan de batalla" poco ortodoxo que se describe en Ester 5:1-8?

f. ¿Cuán importante fue su manejo de los tiempos, su decisión de revelar su pedido al rey en el momento en que lo hizo? ¿Qué hizo Dios mientras tanto para predisponer al rey favorablemente a concederle el pedido? (Ver los sucesos que ocurrieron en Est. 6:1-11).

g. ¿Cuál fue el resultado final? (7:9-10; 8:11)

Si puedes responder las siguientes preguntas inmediatamente, entonces hazlo. Si no es así, pasa un tiempo en oración durante los próximos momentos o días (semanas o meses, de ser necesario) y pídele a Dios que te revele las respuestas.

2. ¿Qué visión, llamado o pasión te ha dado Dios? ¿Qué causas atrapan tu interés? ¿Qué inquietudes te motivan a la acción? ¿Qué necesidades te conmueven hasta las lágrimas?

3. ¿Qué te impide avanzar en este llamado o dedicarte más de lleno a la causa? ¿Qué es lo que más necesitas?

☐ Mayor claridad sobre la verdadera naturaleza de la tarea que tienes que hacer o del rol que Dios quiere que cumplas.

☐ Orientación sobre los pasos que debes tomar para estar mejor informada y prepararte para la tarea.

☐ Disposición a hacer los sacrificios necesarios.

☐ Orientación sobre cómo poner más del tiempo, la energía y los recursos que tienes a disposición de Dios para que Él los use.

☐ Sabiduría para saber qué decir, cuándo decirlo y cómo decirlo.

☐ Valor santo, el coraje para dar un paso de fe y hablar.

☐ Puertas abiertas y oportunidades para hablar.

Santiago 1:5 dice: "Y si alguno de vosotros tiene falta de sabiduría, pídala a Dios, el cual da a todos abundantemente y sin reproche, y le será dada". Filipenses 4:19 nos recuerda: "Mi Dios, pues, suplirá todo lo que os falta conforme a sus riquezas en gloria en Cristo Jesús". Pídele a Dios que te dé lo que fuere que necesites hoy.

4. Elige uno de los siguientes versículos (o alguno de los antes mencionados en el capítulo) para memorizarlo y meditar sobre él durante esta semana:

Proverbios 31:8-9a	Mateo 10:32
Isaías 58:1-11	1 Pedro 3:14-16
Mateo 10:18-20	1 Juan 3:16

5. Tómate unos momentos para anotar cualquier otra idea o reflexión que desees agregar.

Doce

Las palabras no son todo

"Si la pluma es más poderosa que la espada, entonces, ¿cómo pueden las acciones decir más que las palabras?"

Las mujeres tienen poder en sus palabras: palabras que hieren, palabras que sanan, palabras que revelan; palabras que viven, palabras que mueren, palabras que cantan, palabras que claman; palabras que llegan, palabras que enseñan, palabras que resuenan. Pero las palabras no son todo, especialmente cuando son huecas o no son sinceras. O cuando no vienen acompañadas de acciones. El mismo Santiago, que tenía tanto que decir sobre el poder de la lengua, señaló esta paradoja: "Y si un hermano o una hermana están desnudos, y tienen necesidad del mantenimiento de cada día, y alguno de vosotros les dice: Id en paz, calentaos y saciaos, pero no les dais las cosas que son necesarias para el cuerpo, ¿de qué aprovecha?" (Stg. 2:15-16). Estas palabras se vuelven sin sentido.

Juan está de acuerdo: "...no amemos de palabra ni de lengua, sino de hecho y en verdad" (1 Jn. 3:18). La realidad es que debemos hablar *y* actuar de acuerdo con la verdad que hemos recibido de Dios (Stg. 2:12). De otra manera, como dice Santiago, nos engañamos a nosotros mismos y nuestra religión es vana (Stg. 1:22-27).

En cierta ocasión, Jesús contó una historia sobre un hombre que tenía dos hijos. El hombre fue al primero y le dijo: "Hijo, ve hoy a trabajar en mi viña". El primer hijo se negó y dijo: "No quiero". Luego el padre fue al otro hijo y le dijo lo mismo. Él respondió: "Sí, señor, voy". Y no fue. Jesús preguntó a la multitud que tenía a su alrededor: "¿Cuál de los dos hizo la voluntad de su padre?". Dijeron ellos: "El primero" (ver Mt. 21:28-31).

"Tenemos demasiadas palabras rimbombantes, y demasiadas pocas acciones que se corresponden con ellas". —Abigail Adams

Jesús usó esta historia para señalarles a los fariseos —los pomposos, santurrones líderes religiosos de su tiempo— que Dios quiere más de nosotros que solo alabanza de labios. Quizá sepamos todas las palabras correctas para decir. Y puede que las digamos en el momento correcto y de la manera correcta. Pero ¿realmente sentimos lo que decimos?

Por ejemplo, ¿en verdad amamos a nuestro

Padre celestial y deseamos hacer su voluntad? A veces nuestros labios dicen que sí, pero nuestras vidas dicen que no. Somos una contradicción caminante, y nuestras palabras —por muy bien elegidas y bien intencionadas que sean— no tendrán ningún sentido para nuestros oyentes, porque ellos ven la falsedad, la hipocresía. Si deseamos que nuestras palabras tengan poder, sentido e importancia, si queremos que tengan un impacto positivo en el mundo que nos rodea, tenemos que alinear nuestra vida con esas palabras. Tenemos que ser auténticas. Ahora.

Pero aquella historia tiene otra moraleja que no nos podemos dar el lujo de pasar por alto. ¿Recuerdas el primer hijo? ¿El que casi hizo una rabieta y se negó a hacer lo que su padre le pedía? Resulta que, al fin de cuentas, fue el héroe de la historia. ¡Fue el hijo obediente! Tuvo el valor de admitir que estaba equivocado, que su actitud —su corazón— no era la correcta. Y no solo se sintió mal al respecto. No se escabulló en un rincón a esconderse. No se regodeó en la culpa. Se levantó, fue a la viña y se puso a trabajar. Al final, hizo la tarea que su padre le había pedido que hiciera.

Qué maravilloso recordatorio de que no es demasiado tarde para que alguna de nosotras sea la hija amorosa y obediente que, en el fondo, anhelamos ser. En especial, cuando se trata de la manera en que usamos las palabras, cómo ejercitamos este precioso don de poder e influencia que se nos ha dado. Sin duda, hemos cometido

errores en el pasado. Quizá muchos errores. Y seguramente cometeremos más en el futuro. Pero no podemos dejar que eso nos impida hoy hacer lo mejor, aprovechar al máximo las oportunidades que se nos presentan hoy.

"A veces no necesitamos otra oportunidad de expresar lo que sentimos o pedirle a alguien que comprenda nuestra situación. A veces solo necesitamos un fuerte puntapié. Una firme expectativa de que, si decimos de verdad todas esas cosas maravillosas de las que hablamos y cantamos, veremos algo que lo demuestre". —Dietrich Bonhoeffer

El apóstol Pablo admitió que no era perfecto, de ninguna manera; no afirmó haber alcanzado la perfección. Luchaba todos los días con el pecado que había en su vida, al igual que nosotras. Sin embargo, no tenía intenciones de permitir que sus defectos presentes o sus fracasos pasados le impidieran hacer progresos en su camino espiritual, en la "carrera" de la fe: "...una cosa hago: olvidando ciertamente lo que queda atrás, y extendiéndome a lo que está delante, prosigo a la meta, al premio del supremo llamamiento de Dios en Cristo Jesús" (Fil. 3:13-14).

Todos y cada uno de nuestros días tenemos nuevas oportunidades de decir la clase de palabras que honran a Dios. Palabras que animan,

alientan e inspiran a los demás. Palabras que estimulan y motivan, guían y enseñan. Palabras que tienen el poder para afectar el corazón y la vida de los que nos rodean para toda la eternidad. Todos y cada uno de nuestros días tenemos nuevas oportunidades de convertir nuestras palabras en acciones y vivirlas delante de los demás. Hemos pasado mucho tiempo juntas reflexionando acerca de lo que Dios dice sobre lo que decimos, lo que su Palabra nos enseña sobre nuestras palabras. Es hora de poner en práctica esas verdades: "...sed hacedores de la palabra, y no tan solamente oidores..." (Stg. 1:22).

> "Cuando me había olvidado de Dios,
> descubrí sin embargo que Él no se había
> olvidado de mí. Incluso en ese entonces Él,
> mediante su Espíritu, aplicó los méritos de
> la gran expiación a mi alma, al decirme que
> Cristo murió por mí". —Susana Wesley

Jesús contó otra historia, otra parábola sobre un hombre que tuvo que irse lejos en un viaje de negocios y que dejó a sus siervos al cargo para que administraran sus bienes y cuidaran sus propiedades (Mt. 25:14-30). Cuando el hombre le dio a cada uno su asignación, tuvo en cuenta el temperamento y la personalidad de cada uno, su nivel de experiencia, su sabiduría y madurez y su habilidad natural.

"A uno dio cinco talentos, y a otro dos, y a otro uno…" (Mt. 25:15). En esos días, un talento era una suma específica de dinero. (Hoy, debido a esta historia bíblica, llamamos "talento" a un don que se le ha dado a una persona para usarlo en su propio beneficio y el de los demás).

El hombre que había recibido los cinco talentos invirtió el dinero de inmediato en un negocio rentable y, rápidamente, lo duplicó. De la misma manera, el que había recibido dos talentos encontró la forma de multiplicar los dos y obtener cuatro. Pero, por alguna razón, el hombre que había recibido un talento fue, cavó un hoyo en la tierra y escondió el dinero de su señor.

El dueño se fue durante un tiempo muy largo. Cuando regresó, estaba ansioso por oír de qué manera sus siervos habían administrado sus propiedades y qué habían hecho con los talentos —los recursos— que les había dejado a su cuidado.

"Y llegando el que había recibido cinco talentos, trajo otros cinco talentos, diciendo: Señor, cinco talentos me entregaste; aquí tienes, he ganado otros cinco talentos sobre ellos".

Su señor estaba muy satisfecho. "Bien, buen siervo y fiel; sobre poco has sido fiel, sobre mucho te pondré; entra en el gozo de tu señor".

"Llegando también el que había recibido dos talentos, dijo: Señor, dos talentos me entregaste; aquí tienes, he ganado otros dos talentos sobre ellos".

Nuevamente, su señor estaba muy satisfecho: "Bien, buen siervo y fiel; sobre poco has sido fiel,

sobre mucho te pondré; entra en el gozo de tu señor". Nota que no hubo quejas por el hecho de que la ganancia del siervo de los dos talentos fue menor que la del que recibió cinco talentos. Cada hombre había hecho su mejor esfuerzo con lo que había recibido; su señor no esperaba nada más ni nada menos.

> "Qué maravilloso es el hecho de que nadie necesita esperar ni un solo minuto antes de comenzar a mejorar el mundo". —Ana Frank

Entonces se acercó el hombre que había recibido un talento, probablemente bastante avergonzado. Cuando vio lo que los demás siervos habían hecho con sus talentos, probablemente se dio cuenta de lo que debería haber hecho. Su falta de iniciativa, su holgazanería, su irresponsabilidad estaban a punto de quedar expuestas. En lugar de admitir su error, en lugar de disculparse y pedir una segunda oportunidad, puso excusas. Intentó desviar la culpa... ¡a su señor... justamente! Llamó al señor un amo duro e implacable y dijo que había tenido miedo de todos los problemas que tendría si fracasaba. Esa es la razón por la cual el hombre no hizo nada con el talento. Por eso lo escondió y lo enterró en la tierra.

Su señor no se dejó engañar por las excusas del tercer hombre. Y no le hizo ninguna gracia el insulto que implicaba la acusación. Lo menos que podía haber hecho el siervo era poner el

dinero en el banco. Así habría obtenido algún interés. Inmediatamente, se le quitó el talento al siervo infiel y fue dado a uno de los otros siervos. En cuanto al siervo en sí, lo echaron de la propiedad y lo expulsaron en vergüenza y deshonra.

> "Haz todo el bien que puedas, por todos los medios que puedas, de todas las formas que puedas, en todos los lugares que puedas y en todos los momentos que puedas, a todas las personas que puedas, durante todo el tiempo que puedas". —Juan Wesley

Existen muchos dones diferentes, talentos que Dios ha dado a cada persona. Ahora quiero concentrarme en uno que compartimos en nuestra condición de mujer: el poder de nuestras palabras. Algunas de nosotras somos más elocuentes que otras; algunas tenemos una esfera mayor de influencia o una voz más potente. Pero, ya sea que la medida de nuestro talento sea grande o pequeña, ya sea que nuestras oportunidades para usar este talento sean muchas o (relativamente) pocas, lo que Dios nos pide es que hagamos nuestro mayor esfuerzo. Que alimentemos, desarrollemos y ejercitemos este talento hasta el máximo de nuestra habilidad. Que no nos quedemos de brazos cruzados ni en silencio, sino que lo pongamos en práctica. Para su gloria y el bien común.

Para usar la analogía de la viña, nuestro trabajo es plantar las semillas, en el lugar, el momento y la manera en que Él nos indique. Debemos regarlas, alimentarlas y ayudarlas a crecer. Dios es el que producirá la cosecha, el fruto.

Algún día, puede que encontremos una fila de personas que esperan hablar con nosotras en el cielo y comentarnos algo que dijimos o hicimos que produjo un gran impacto en sus vidas. Algunas de esas cosas las sabremos y recordaremos inmediatamente. Otras serán una verdadera sorpresa. Pero lo mejor de todo, tendremos la oportunidad de oír las palabras que Jesús nos dirá: "Bien, buena sierva y fiel. Bien hecho, hija preciosa. ¡Bienvenida a los festejos! ¡Ahora verás lo que tengo preparado para ti en este lugar!".

Estudio bíblico

1. Lee Juan 14—15. En Juan 14:15, Jesús dijo: "Si me amáis, guardad mis mandamientos".

 a. ¿Qué promete a los que lo aman y le obedecen? (14:21, 23)

 b. ¿Cómo dice que podremos comprender y recordar sus mandamientos? (14:26)

 c. ¿Qué nombre se da Jesús a sí mismo en Juan 15:1?

 d. ¿Cómo nos llama a nosotros? (15:5)

 e. ¿Para qué nos ha elegido y llamado? (15:16)

 f. ¿Cómo es esto en la práctica? (ver Gá. 5:22-23)

 g. ¿Cómo podemos hacer lo que pide? ¿Cómo podemos producir lo que Él quiere ver? (Jn. 15:4-5)

h. ¿A qué cosas necesitamos estar atentos? (Cnt. 2:15)

i. ¿Cómo son esas "zorras" en tu propia vida? ¿Qué amenaza tu conexión con la Vid Verdadera o te impide que seas tan fructífera como Él quiere que seas?

2. Si tuvieras que elegir una cosa que Dios te ha mostrado mediante este estudio, una cosa que has aprendido sobre el poder de tus palabras o un área en la cual has recibido una especial convicción de pecado o en la que has recibido estímulo, motivación o inspiración, ¿cuál sería?

3. ¿Cómo puedes poner en acción esas palabras? ¿Cómo puedes poner en práctica esa verdad y aplicar a tu vida de hoy lo que has aprendido?

4. Elige uno de los siguientes versículos (o alguno de los antes mencionados en el capítulo) para memorizarlo y meditar sobre él durante esta semana:

Isaías 1:18 1 Juan 1:6-7

Lamentaciones 3:21-23 1 Juan 1:8-9

Lamentaciones 3:40 1 Juan 5:3-4

Marcos 12:30 1 Juan 5:14-15

Santiago 1:2-4

5. Escribe una oración de compromiso y pídele a Dios que sin cesar mantenga la verdad que te ha mostrado en tu mente y en tu corazón, de ahora en adelante.

Bibliografía recomendada

Cómo comprender nuestra influencia dada por Dios y aprovecharla al máximo

Atrévete a ser una mujer conforme al plan de Dios, editado por Nancy Leigh DeMoss (Editorial Portavoz, 2010).

El lenguaje de amor y respeto: descifra el código de la comunicación con tu cónyuge por Emerson Eggerichs (Grupo Nelson, 2010).

El poder de una esposa positiva por Karol Ladd (Casa Creación, 2006).

El poder de una madre positiva por Karol Ladd (Casa Creación, 2003).

El poder de una mujer positiva por Karol Ladd (Casa Creación, 2005).

Tú importas más de lo que crees: lo que toda mujer debe saber acerca del impacto que ella hace por Leslie Parrott (Editorial Vida, 2008).

Cómo recuperarnos de palabras que nos hirieron

Escoja perdonar: su camino a la libertad por Nancy Leigh DeMoss (Editorial Portavoz, 2007).

Tus cicatrices son hermosas para Dios: Cómo encontrar paz y propósito en tus heridas de tu pasado

por Sharon Jaynes (Casa Bautista de Publicaciones, 2009).

Cómo crecer en nuestro entendimiento y aprecio por la Palabra de Dios

Cómo estudiar su Biblia por Kay Arthur (Editorial Vida, 1995).

En la quietud de su presencia por Nancy Leigh DeMoss (Editorial Portavoz, 2011).

Hermenéutica: Entendiendo la palabra de Dios por J. Scott Duvall y J. Daniel Hays (Editorial Clie, 2008).

Cómo expresar a Dios lo que hay en nuestro corazón, en alabanza y adoración y en oración

Cuando las mujeres adoran: Creando una atmósfera de intimidad con Dios por Amie Dockery y Mary Alessi (Editorial Peniel, 2007).

Deleite del corazón: aspectos de la oración por Jennifer Kennedy Dean (New Hope, 1993).

El poder de la esposa que ora por Stormie Omartian (Editorial Unilit, 2002).

El poder de la mujer que ora por Stormie Omartian (Editorial Unilit, 2006).

El poder de los padres que oran por Stormie Omartian (Spanish House, 2007).

Cómo desarrollar nuestra habilidad para enseñar, entrenar y liderar

Enriquece tu comunicación: Cómo hablar de modo que la gente escuche por Marita Littauer y Florence Littauer (Editorial Unilit, 2008).

Agradecimientos

Al escribir un libro como este, no puedo menos que recordar a la gran cantidad de mujeres que Dios ha usado para hablar de manera tan poderosa a mi propio corazón. Hay las que vinieron a mi vida por un momento —un momento breve, pero muy significativo. Hay algunas a quienes Dios envió durante una etapa. Y hay algunas que son y siempre serán mis amigas "para toda la vida". Hay las que he conocido de manera personal e íntima, y las que nunca he conocido; algunas incluso pueden haber muerto años antes que yo naciera, pero con sus testimonios y palabras sabias me han estimulado, alentado e inspirado todos los días de mi vida. Me gustaría poder enumerarlas a todas aquí (y una parte de mí se desespera por intentarlo), pero sé en mi corazón que sencillamente no es posible. ¡Son demasiadas! Y estoy segura de que por error dejaría fuera a algunas. Solo puedo agradecer a Dios cada vez que pienso en estas mujeres preciosas, orar para que las bendiga abundantemente más allá de todo lo que ellas pueden pedir o incluso concebir, e intentar ser un tributo viviente, un

verdadero reflejo de todo lo que me enseñaron, además de a Quién me llevaron.

Mientras trabajaba en este libro, enfrenté algunos de los problemas físicos más graves que tuve en mi vida: una cirugía tras otra, seguida de meses y meses y *meses* de reposo en cama y terapia física. Todo eso hizo estragos en mí, a nivel mental, emocional y espiritual. Quiero expresar mi gratitud a todo el personal de Crossway (especialmente a Jill Carter) por sus oraciones constantes, su aliento permanente y su apoyo inquebrantable, por no decir la paciencia extraordinaria que me tuvieron cuando me pasé de un plazo de entrega tras otro. Gracias por no darnos por perdidos ni a mí ni a este libro.

Gracias a todas esas amigas preciosas que me levantaron el ánimo y me llevaron a Jesús, día tras día (Mr. 2:1-4). Y un agradecimiento muy especial para aquellas que se ofrecieron a leer los primeros capítulos a medida que los escribía (¡en parte para motivarme a seguir trabajando!) y que después me insistieron para que no abandonara el intento —tenía que terminar el libro— porque querían leer el resto. Las palabras de ustedes han significado más para mí de lo que pueden imaginar.

Acerca de la autora

Christin Ditchfield es una exitosa educadora, autora, conferencista y presentadora del programa radial *Take It To Heart!*® [¡Tómalo en serio!], que se oye a diario en cientos de estaciones de radio de todo los Estados Unidos y de todo el mundo. Con historias de la vida real, descripciones vívidas, ejemplos bíblicos y una pizca de humor, Christin llama a los creyentes a buscar a Dios con entusiasmo, y les da herramientas prácticas para ayudarlos a profundizar su relación personal con Cristo.

Christin ha escrito decenas de tratados evangelísticos que han sido líderes de ventas, y cientos de columnas, ensayos y artículos para numerosas revistas nacionales e internacionales, como *Focus on the Family*, *Today's Christian*, *Sports Spectrum* y *Power for Living*. Es autora de más de cincuenta libros, entre los que se incluyen *A Family Guide to Narnia*, *A Family Guide to the Bible*, *Take It To Heart* y *The Three Wise Women: A Christmas Reflection*. La invitan con frecuencia a programas de radio y televisión, como *Open Line* [Línea abierta], *Midday Connection* [Conexión al

mediodía], *Prime Time America* [Estados Unidos en horario central], *Truth Talk Live* [Hablar sobre la verdad en vivo], *HomeWord* [Palabra para el hogar] con Jim Burns y *Truths That Transform* [Verdades que transforman] del Dr. D. James Kennedy. Christin tiene una maestría en teología bíblica en la Universidad Asambleas de Dios del Sudoeste, en Waxahachie, Texas.

Para ver más información, puede visitar su sitio web: www.TakeItToHeartRadio.com.

Notas finales

Capítulo 1: Las mujeres y el poder de sus palabras

1. Carta de Walter Reed a Emilie B. Lawrence, 19 de agosto de 1875 [01644001]. De la Colección Philip S. Hench Walter Reed sobre la fiebre amarilla de la Universidad de Virginia, en línea, en http://etext.virginia.edu/healthsci/reed/.

2. James Dobson, *Love for a Lifetime: Building a Marriage That Will Go the Distance* [*Amor para toda la vida: Cómo edificar un matrimonio que perdure*] (Sisters, OR: Multnomah, 1993), p. 57. Publicado en español por Grupo Nelson.

Capítulo 2: Palabras que hieren

1. Corrie ten Boom, *I'm Still Learning to Forgive* (Wheaton, IL: Good News, 1995). El texto completo puede leerse en inglés en línea, en http://www.pbs.org/wgbh/questionofgod/voices/boom.html

Capítulo 4: Palabras que revelan

1. Anne Bradstreet (1612-1672), "Sobre el incendio de nuestra casa" [traducción propia].

2. Si algunas de las frases del poema te suenan conocidas, así debe ser. El corazón de Anne obtuvo consuelo y orientación en las palabras de las Escrituras. Hizo referencia a por lo menos siete pasajes diferentes en este poema, incluidos Job 1:21, Eclesiastés 1:2, 2 Crónicas 32:8, Jeremías 17:5-7, 2 Corintios 5:1, Hebreos 11:10 y Lucas 12:22-34.

3. Hannah Hurnard, *Mountains of Spices* (Wheaton, IL: Tyndale, 1977) pp. 142-143.

Capítulo 6: Palabras que mueren

1. Confesión de Fe de Westminster y el Catecismo mayor (1646): Pregunta 145: "¿Cuáles son los pecados prohibidos en el noveno mandamiento?". Respuesta: "Los pecados prohibidos en el noveno mandamiento son: todo lo que obstruya la verdad y el buen nombre tanto el de nuestro prójimo como el nuestro, especialmente delante de los tribunales públicos; dar falso testimonio, sobornar testigos falsos, comparecer y defender a sabiendas una mala causa, desafiar y reprimir la verdad; dictar sentencias injustas, llamar malo a lo bueno y bueno a lo malo; recompensar la obra del malo conforme a la obra del justo, y al justo conforme a la obra del malo; falsificar, ocultar la verdad, un silencio inadmisible en una causa justa, y el permanecer callados cuando la maldad demanda una justa represión de nosotros, o denunciarla a otros; hablar la verdad fuera de tiempo o maliciosamente para lograr un fin perverso, o pervertirla para un significado erróneo, o expresarla ambiguamente o con doble sentido, para perjuicio de la verdad y la justicia; hablar falsedades, mentir, calumniar, difamar, detractar, chismear, murmurar, ridiculizar, insultar, condenar parcial, precipitada y ásperamente; interpretar mal las intenciones, palabras y acciones de otros; lisonjear, y vanagloriarse, pensar o hablar demasiado alto y despreciativamente de nosotros o de los demás; negar los dones y gracias de Dios; engrandecer las faltas pequeñas; ocultar, excusar o justificar los pecados cuando se demanda una libre confesión de ellos; descubrir sin necesidad las debilidades de otros; levantar falsos rumores, recibir y patrocinar informes malignos, y cerrar nuestros oídos a una defensa justa: las malas sospechas; envidiar o lamentarse por el justo crédito que otros reciben, procurar o desear estorbarlo; regocijarse en su desgracia e infamia; el desprecio insolente, la admiración vana; quebrantar promesas lícitas; descuidar tales cosas que son de buen nombre y practicar (o no evitar nosotros mismos, o no impedir lo que podamos en otros) cosas que traigan mal nombre". El catecismo puede leerse completo en español en línea, en http://www.presbiterianoreformado.org/estandares/catemayor.php.

2. Sir Walter Scott, *Marmion*, canto VI, estrofa XVII.

Capítulo 7: Palabras que cantan

1. Elizabeth Barrett Browning, *Aurora Leigh* (Nueva York: C. S. Francis & Co., 1857), p. 275.

2. Horatio G. Spafford, "Estoy bien", 1873.

3. Betsie ten Boom, víctima del Holocausto, citada en *Amazing Love* [*Amor, asombroso amor*] por Corrie ten Boom (Grand Rapids, MI: Revell, 1999), pp. 9-10. Publicado en español por Editorial Mundo Hispano.

Capítulo 8: Palabras que claman

1. C. S. Lewis, *The Magician's Nephew* [*El sobrino del mago*] (Nueva York: HarperCollins, 1955), p. 178. Publicado en español por Editorial Rayo.

2. Elizabeth Barrett Browning, *Aurora Leigh* (Nueva York: C. S. Francis & Co., 1857), p. 70.

3. Suzanne Gaither Jennings y Bonnie Keen, "When God Says No" © 2003, Julie Rose Music, Inc. (ASCAP) Townsend and Warbucks Music (ASCAP), administrado por Gaither Copyright Management, Inc.

Capítulo 9: Palabras que llegan

1. Algunos de estos pasajes clave de las Escrituras incluyen los del "camino de Romanos" (Ro. 3:23; 6:23; 5:8; 10:9-10, 13), y versículos como Hebreos 9:27; Efesios 2:8-9; Juan 3:16; Hechos 4:12 y Hechos 16:30-31.

Capítulo 10: Palabras que enseñan

1. He escrito más sobre la relación especial que compartían María y Elisabet en *The Three Wise Women: A Christmas Reflection*, publicado en inglés por Crossway en 2005.

2. En su libro *The Mentor Quest* (Ann Arbor, MI: Vine Books, 2002), la autora y maestra bíblica Betty Southard nos recuerda que no todos pueden encontrar a la persona correcta para que los aconseje, alguien que esté dispuesto y disponible para invertir su tiempo y energía en ellas. Algunas de nosotras estamos aisladas (geográficamente o en algún otro sentido) y tenemos un contacto limitado con el tipo de mujeres que pueden ser modelos

y mentoras de manera cotidiana. Pero podemos recibir mentoría de las mujeres cuyos libros leemos, cuyas enseñanzas oímos, cuyas vidas estudiamos y cuyos ejemplos seguimos: mujeres de la Biblia, mujeres de importancia histórica o maestras y líderes cristianas contemporáneas. Ciertamente, he descubierto que esto se aplica a mi propia vida.

3. Ray Boltz, "Thank You", © 1988, Gaither Music / ASCAP.

Capítulo 11: Palabras que resuenan
1. Según indica el artículo "Uncle Tom's Cabin", por Joy Jordan-Lake, publicado en *A Faith and Culture Devotional: Daily Readings on Art, Science, and Life* por Lael Arrington y Kelly Monroe Kullberg (Grand Rapids, MI: Zondervan, 2008), pp. 267-268.

Las mujeres tienen un arma poderosa para vencer las decepciones que Satanás impone en sus vidas: la verdad absoluta de la Palabra de Dios.

ISBN: 978-0-8254-1160-1

Dios está esperando obrar en y a través de ti de una manera que nunca imaginaste. Prepárate y comienza una nueva travesía que te llevará a ser una mujer extraordinaria.

ISBN: 978-0-8254-1211-0

Explica el secreto de la felicidad conyugal, el diseño de Dios para que una esposa ame a su esposo, aunque tenga defectos. Este libro proporciona valiosas ideas en importantes aspectos del matrimonio. Entre otras explica qué significa ser la ayuda idónea del esposo y qué es y qué no es la sumisión.

ISBN: 978-0-8254-1264-6 / rústica

Un estupendo libro que presenta ideas para que las madres cristianas puedan nutrir a sus hijos de cualquier edad en el Señor.

ISBN: 978-0-8254-1267-7 / rústica